郝倩 / 编著

从新手到高手

手机短视频制作

从新手到高手

清华大学出版社

北京

内 容 简 介

本书是为短视频制作新手量身定制的一本实用型学习手册，全书内容丰富，语言通俗易懂，讲解深入透彻，案例精彩且实用性强。通过本书不但可以系统、全面地学习短视频的基本概念和剪映等软件的基础操作方法，还可以通过大量的视频案例，拓展短视频的制作思路。

本书共10章，不仅对短视频的拍摄、后期处理手法进行了详细讲解，还通过多个关联性极强的实战案例，帮助读者进一步掌握短视频的编辑方法及技巧。随书提供实战案例的素材及效果文件，同时配备相关教学短视频，方便读者边学习边理解，成倍提高学习效率，快速掌握短视频的制作方法。

本书适用于广大短视频制作爱好者，想要进军抖音、快手短视频平台的玩家和创业者，以及想要寻求突破的新媒体平台工作人员、短视频电商用户、个体经营户等学习和使用，也可以作为各类大专院校及培训机构相关专业的培训教材。

本书封面贴有清华大学出版社防伪标签，无标签者不得销售。

版权所有，侵权必究。侵权举报电话010-62782989,beiqinquan@tup.tsinghua.edu.cn。

图书在版编目（CIP）数据

手机短视频制作从新手到高手 / 郝倩编著. -- 北京:清华大学出版社, 2021.5
（从新手到高手）
ISBN 978-7-302-57926-7

Ⅰ.①手… Ⅱ.①郝… Ⅲ.①移动电话机－摄影技术②视频编辑软件 Ⅳ.①J41②TN929.53③TN94

中国版本图书馆CIP数据核字(2021)第061984号

责任编辑：陈绿春
封面设计：潘国文
责任校对：胡伟民
责任印制：丛怀宇

出版发行：清华大学出版社
网　　址：http://www.tup.com.cn，http://www.wqbook.com
地　　址：北京清华大学学研大厦A座　　　邮　　编：100084
社 总 机：010-62770175　　　　　　　　邮　　购：010-83470235
投稿与读者服务：010-62776969, c-service@tup.tsinghua.edu.cn
质 量 反 馈：010-62772015, zhiliang@tup.tsinghua.edu.cn
课 件 下 载：http://www.tup.com.cn, 010-83470236

印 装 者：三河市君旺印务有限公司
经　　销：全国新华书店
开　　本：188mm×260mm　　　印　　张：16.5　　　字　　数：490 千字
版　　次：2021年6月第1版　　　印　　次：2021年6月第1次印刷
定　　价：88.00元

产品编号：085498-01

前言

在这个全民观看短视频的时代，每个人都可以利用手机、个人计算机等数码产品轻松创作出短视频作品。如今，手机中许多强大的视频剪辑软件满足了短视频创作者的各种创作需求，便捷、高效是手机剪辑软件的最大优势，衍生的贴纸、特效和美颜功能等，催生了许多短视频的新鲜玩法。

编写目的

本书主要讲解利用智能手机制作短视频的方法，并介绍了一些常用且好用的短视频拍摄及编辑软件。这些软件操作简单，能辅助用户创作出精彩绝伦的短视频作品。本书阐述了基本的短视频理论知识，同时通过不同的短视频实战案例帮助读者进一步掌握软件操作基础，并让读者通过学习和借鉴，巩固短视频的制作要领，快速从新手进阶为短视频制作高手。

本书内容安排

本书的内容安排具体如下。

章 名	内容安排
第1章：短视频入门基础	介绍了短视频的入门知识，包括短视频的概念、打造高品质短视频和短视频制作流程等
第2章：短视频制作前期准备	主要介绍了短视频的拍摄器材、短视频脚本策划及短视频常用制作软件等
第3章：短视频拍摄技巧	主要介绍了短视频的拍摄技巧，包括构图、拍摄景别、运镜及转场技巧、画面稳定拍摄技巧等
第4章：短视频素材的处理	讲解了短视频素材处理的操作方法，包括视频剪辑的要点、基本剪辑操作、短视频画面调整等
第5章：画面的调整及美化	主要对视频校色、视频转场的应用、蒙版的应用和色度抠图的应用进行详细讲解
第6章：添加个性装饰元素	主要介绍了短视频装饰元素的使用方法，包括贴纸应用、动画特效应用、特效模板应用等

章 名	内容安排
第7章：为短视频添加字幕	主要介绍了短视频字幕的制作方法，包括创建及调整字幕、为字幕添加动画效果、字幕的特殊应用等
第8章：短视频音频应用	主要介绍了短视频音频的相关操作，包括为短视频添加背景音乐及音效、为短视频配音、音频素材的处理等
第9章：短视频的分享及推广	主要介绍了短视频分享及推广的渠道，以及一些常见的短视频变现方法
第10章：短视频制作实例	详细介绍了4个短视频实例的制作方法

本书写作特色

将短视频相关基础与实战案例相结合，为短视频制作新手提供了自主学习的渠道。通过本书，不仅可以了解到短视频的相关概念及理论知识，还能根据软件基础概述及相关案例，轻松制作出优质的短视频，同时还能掌握短视频运营及变现的方法。

配套资源下载

本书的相关教学视频和配套素材请扫描右侧的二维码进行下载。

如果在配套资源的下载过程中碰到问题，请联系陈老师，联系邮箱chenlch@tup.tsinghua.edu.cn。

教学视频　　　配套素材

作者信息和技术支持

本书由河南工业职业技术学院郝倩编著。在本书的编写过程中，虽以科学、严谨的态度，力求精益求精，但疏漏之处在所难免，如果有任何技术上的问题，请扫描右侧的二维码，联系相关的技术人员进行解决。

技术支持

编者

2021年5月

目录

第 1 章 短视频入门基础

1.1 短视频概述 001
- 1.1.1 短视频的概念 001
- 1.1.2 短视频的发展 001
- 1.1.3 短视频的特点 002
- 1.1.4 短视频的类型 002

1.2 如何打造高品质短视频 005
- 1.2.1 兼具情感与故事 006
- 1.2.2 创作有价值的内容 006
- 1.2.3 提升制作水准和质量 007

1.3 短视频制作流程解析 007
- 1.3.1 前期策划 007
- 1.3.2 团队组建 008
- 1.3.3 拍摄执行 009
- 1.3.4 后期制作 009
- 1.3.5 发布与推广 010

1.4 本章小结 011

第 2 章 短视频制作前期准备

2.1 选择合适的拍摄器材 012
- 2.1.1 摄录设备 012
- 2.1.2 设置手机视频拍摄分辨率 014
- 2.1.3 实战——设置不同手机的视频拍摄分辨率 .. 015
- 2.1.4 辅助拍摄的稳定类设备 017
- 2.1.5 辅助音频设备 020

2.2 策划短视频脚本 022
- 2.2.1 什么是短视频脚本 023
- 2.2.2 脚本的类型有哪些 023
- 2.2.3 如何完成一个短视频脚本的策划 .. 024

2.3 选择合适的制作软件 024
- 2.3.1 常用短视频拍摄类软件 024
- 2.3.2 常用视频剪辑类软件 041
- 2.3.3 实战——美食生活创意视频 047

2.4 综合实战——时光倒流特效视频 052

2.5 本章小结 056

第 3 章　短视频拍摄技巧

3.1 通过构图强化视频美感057
3.1.1 中心构图057
3.1.2 实战——使用网格功能辅助构图058
3.1.3 三分线构图059
3.1.4 前景构图059
3.1.5 光线构图060
3.1.6 景深构图061
3.1.7 实战——拍摄时调整手机光圈061
3.1.8 透视构图062
3.1.9 圆形构图063

3.2 了解视频拍摄景别064
3.2.1 特写065
3.2.2 近景065
3.2.3 中景065
3.2.4 全景066
3.2.5 远景066

3.3 拍摄运镜及转场技巧067
3.3.1 什么是运镜067
3.3.2 基本的运镜手法067
3.3.3 运镜类短视频的制作要点069
3.3.4 实战——无缝运镜070
3.3.5 转场拍摄的常见类型072
3.3.6 实战——使用抖音 App 拍摄场景变换短视频074

3.4 画面稳定拍摄技巧076
3.4.1 将其他物体作为支撑点077
3.4.2 保持正确的拍摄姿势077
3.4.3 选择稳定的拍摄环境077
3.4.4 小碎步移动拍摄077
3.4.5 尽量减少手部动作078

3.5 抖音拍摄模式及道具选择078
3.5.1 视频美颜拍摄设置078
3.5.2 使用热门装饰道具078
3.5.3 实战——变身漫画视频080
3.5.4 选择合适的拍摄滤镜080
3.5.5 视频速度设置083

3.6 综合实战——慢速拍摄书页视频083

3.7 本章小结085

第 4 章　短视频素材的处理

4.1 视频剪辑的要点086
4.1.1 视频分镜头拍摄和分段剪辑086

目 录

　　4.1.2　剪掉画面变化不大的片段086
　　4.1.3　边预览边剪辑确定具体帧数086

4.2　视频素材的剪辑 ..087
　　4.2.1　添加视频素材 ...087
　　4.2.2　实战——替换视频素材088
　　4.2.3　调整素材长度 ...090
　　4.2.4　剪辑视频片段 ...090
　　4.2.5　实战——剪掉视频多余的内容091
　　4.2.6　复制与删除素材 ...091
　　4.2.7　调整片段播放速度 ...092
　　4.2.8　实战——改变片段播放顺序093

4.3　视频画面的调整 ..094
　　4.3.1　调整画面大小 ...094
　　4.3.2　实战——横屏视频变竖屏视频095
　　4.3.3　旋转画面 ...098
　　4.3.4　翻转画面 ...098
　　4.3.5　画面定格 ...100
　　4.3.6　调整混合模式 ...100
　　4.3.7　动画效果 ...101
　　4.3.8　设置视频背景 ...102
　　4.3.9　实战——添加自定义背景104

4.4　综合实战——朋友圈九宫格画中画视频 105

4.5　本章小结 .. 108

第 5 章　画面的调整及美化

5.1　对视频画面进行校色 109
　　5.1.1　掌握色调基础知识 ..109
　　5.1.2　使用滤镜调整视频画面110
　　5.1.3　使用调节功能调整视频画面112
　　5.1.4　实战——调整逆光拍摄的视频117

5.2　转场效果的应用 ... 120
　　5.2.1　转场的基本概念及作用120
　　5.2.2　实战——在视频片段之间添加转场120
　　5.2.3　调整转场持续时间 ..121
　　5.2.4　实战——使用曲线变速实现无缝转场122

5.3　蒙版功能的应用 ... 124
　　5.3.1　添加形状蒙版 ..124
　　5.3.2　调整蒙版参数 ..125

5.4　色度抠图 .. 127
　　5.4.1　如何应用色度抠图功能127
　　5.4.2　实战——绿幕合成场景短视频129

5.5　综合实战——制作蒙版卡点短视频 133

5.6　本章小结 .. 137

第 6 章　添加个性装饰元素

6.1 为视频添加趣味贴纸 138
- 6.1.1 添加自定义贴纸 138
- 6.1.2 添加普通贴纸 140
- 6.1.3 添加动画贴纸 141
- 6.1.4 实战——添加趣味动态贴纸 141
- 6.1.5 实战——制作烟花绽放特效 144

6.2 短视频动画特效 147
- 6.2.1 动画特效的类型 147
- 6.2.2 如何添加及删除特效 147
- 6.2.3 添加多重视频特效 150

6.3 特效模板 150
- 6.3.1 剪同款 150
- 6.3.2 搜索短视频模板 154
- 6.3.3 实战——快速制作"旅拍"Vlog 155

6.4 综合实战——制作生日祝福视频 157

6.5 本章小结 162

第 7 章　为短视频添加字幕

7.1 为什么要添加字幕 163
- 7.1.1 字幕的类型及区别 163
- 7.1.2 字幕的作用 164
- 7.1.3 字幕元素的运用技巧 164

7.2 创建及调整字幕 166
- 7.2.1 添加基本字幕 167
- 7.2.2 调整字幕形式 167
- 7.2.3 花字及气泡效果 172
- 7.2.4 实战——在视频中添加花字 174

7.3 为字幕添加动画效果 178
- 7.3.1 添加入场动画 179
- 7.3.2 添加出场动画 180
- 7.3.3 添加循环动画 180
- 7.3.4 实战——设置字幕的滚动动画 181

7.4 字幕的特殊应用 182
- 7.4.1 识别字幕 182
- 7.4.2 识别歌词 183

7.5 综合实战——制作创意毕业短视频 184

7.6 本章小结 188

第 8 章　短视频音频应用

8.1 短视频音乐选择技巧 189
8.1.1 把握音乐的节奏感 189
8.1.2 把握音乐传递的情感色彩 189
8.1.3 注意音乐版权 189

8.2 添加背景音乐及音效 190
8.2.1 添加背景音效 190
8.2.2 添加剪映素材库音乐 190
8.2.3 添加第三方音乐 191
8.2.4 实战——添加抖音收藏音乐 194

8.3 为短视频配音 196
8.3.1 如何为短视频配音 196
8.3.2 配音时的注意事项 196
8.3.3 短视频配音的途径 197
8.3.4 实战——在剪映 App 中为视频配音 200

8.4 处理音频素材 204
8.4.1 调整音量及静音处理 205
8.4.2 实战——为背景音乐添加淡化效果 205
8.4.3 复制音频 .. 207
8.4.4 音频降噪处理 207
8.4.5 音频变速处理 208
8.4.6 音频变声处理 208
8.4.7 踩点功能 .. 209

8.5 综合实战——制作音乐"卡点"短视频 210

8.6 本章小结 212

第 9 章　短视频的分享及推广

9.1 选择短视频的发布渠道 213
9.1.1 在线视频渠道 213
9.1.2 资讯客户端渠道 213
9.1.3 社交平台 .. 214
9.1.4 短视频渠道 215

9.2 如何获得更多推荐机会 215
9.2.1 社交圈转发 215
9.2.2 完播率 .. 215
9.2.3 评论与点赞 216
9.2.4 活跃度与粉丝数量 216
9.2.5 停留时长 .. 217

9.3 哪些内容更容易吸引观众 217
9.3.1 紧贴热点 .. 217
9.3.2 保留个人特色 217
9.3.3 技术特效 .. 218

9.3.4 产生情感共鸣.................................218

9.4 如何实现短视频变现219
9.4.1 平台补贴计划.................................219
9.4.2 渠道分成.................................219
9.4.3 广告合作.................................220
9.4.4 粉丝变现.................................220
9.4.5 电商变现.................................220
9.4.6 知识付费.................................221
9.4.7 版权变现.................................221

9.5 本章小结.................................221

第 10 章 短视频制作实例

10.1 实战——世界读书日宣传短视频.............222
10.1.1 添加变速效果和转场效果.................222
10.1.2 调整视频背景.................................223
10.1.3 添加字幕.................................224
10.1.4 添加背景音乐.................................227
10.1.5 添加滤镜效果.................................229

10.2 实战——城市夜景风光延时短视频.........230
10.2.1 添加背景音乐.................................231
10.2.2 对音乐设置"踩点".................232
10.2.3 调整视频时长.................................233
10.2.4 添加转场效果.................................233
10.2.5 添加动画效果.................................234
10.2.6 添加特效效果.................................235

10.3 实战——电商宣传短视频.....................236
10.3.1 添加背景音乐.................................236
10.3.2 对音乐设置"踩点".................238
10.3.3 调整视频时长.................................238
10.3.4 添加视频片尾.................................239
10.3.5 添加贴纸.................................240
10.3.6 添加字幕.................................241
10.3.7 为字幕和贴纸添加动画效果.............242

10.4 实战——新春拜年短视频.....................244
10.4.1 调整视频音量.................................244
10.4.2 调整视频背景.................................245
10.4.3 添加转场效果和动画效果.................246
10.4.4 添加背景音乐.................................247
10.4.5 添加字幕.................................249
10.4.6 添加特效效果.................................251

10.5 本章小结.................................252

1.1 短视频概述

身处网络环境不断变化的信息时代，人们的社交方式早已不再局限于单纯的文字和图片了，随着抖音、快手等一众短视频社交平台的流行，短视频逐渐成为大家日常生活中的一部分。短视频在填补大家碎片化时间的同时，也为广大用户的生活增色不少，更为一些创业者带来了新的商业机会。

1.1.1 短视频的概念

短视频（Instant Music Video）一般是指长度在 5 分钟以内，基于 PC 端和移动端传播的视频形式，主要通过视频内容与音乐的结合，旨在满足观者信息性、娱乐性的需求，是能够在短时间内带给观者直观感受的一种特殊表达形式。

1.1.2 短视频的发展

短视频是在长视频的不断发展过程中应运而生的，其发展大致可以分为以下 3 个阶段。

- 2013—2015 年，以秒拍、小咖秀和美拍等 App 为起点，短视频平台逐渐进入公众视野，短视频这一传播形态开始被大众接受。
- 2015—2017 年，以快手 App 为代表的短视频应用程序获得资本的青睐，在此期间，各大互联网巨头围绕短视频领域展开争夺，电视、报纸等传统媒体也纷纷加入；2017 年至今，短视频垂直细分模式全面开启。
- 2017 年，短视频总播放量以平均每月 10% 的速度呈现爆发式增长。

如今，在智能移动端应用商店的"摄影与录像"类排行榜中，抖音短视频、快手、微视、西瓜视频等短视频社交 App 争奇斗艳，随着短视频用户的不断增长，短视频领域逐渐成为互联网巨头竞争的新战场。越来越多的新闻、趣事开始以短视频的形式出现，短视频领域出现了诸多颇具想象力与发展潜力的内容"大 V"。与此同时，一些传统的权威媒体也在纷纷跻身短视频领域，以寻求新的内容表现形式，例如《人民日报》《央视新闻》《环球时报》等，如图 1-1 所示为《人民日报》社在抖音短视频平台发起的创作征集赛页面。

第 1 章

短视频入门基础

随着新媒体行业的不断发展，短视频这一新的媒体形式应运而生。不同于传统的长视频与微电影，短视频具备许多新特点，它凭借着丰富的信息量、优秀的创新形式，给用户提供了见识新鲜事物的新途径。本章将介绍短视频的基础知识，帮助大家快速了解短视频这一新兴的媒体形式，为之后学习短视频的拍摄与制作奠定良好的基础。

图 1-1

1.1.3 短视频的特点

一般来说,短视频具备如下几个显著的特点。

1. 短小精悍、内容有趣

相比文字和图片,短视频能够带给用户更好的视觉体验,在表达形式上也更直观和形象,能够将创作者希望传达的信息更真实、生动地传递给观者。因为时间限制,短视频所展示的内容往往都是精华,符合用户碎片化的阅读习惯,降低了观者参与的时间成本。

2. 生产成本低、创作门槛低

短视频对内容编排的专业性、拍摄技巧及设备要求较低,即使是普通用户,也可以通过一部手机完成短视频的拍摄、剪辑与发布。对于广大新手用户而言,只要学习和掌握了一定的创作和制作技巧,其视频作品同样能够赢得观者的喜爱。

3. 传播速度快、社交属性强

基于强大的网络支持与用户群体,短视频在网络上的更新和传播速度极快,同时,短视频的传播渠道主要为社交媒体平台,在各大短视频App中,用户可以对作品进行点赞、评论及转发,视频创作者也可以对评论进行回复,观者与作者之间密切互动,社交黏性极强。

1.1.4 短视频的类型

随着新媒体平台的不断扩大,短视频的内容开始呈现多元化趋势,形式也在不断交替更新。短视频的类型多种多样,不同的类型具有不同的特色,能够向观者展现不同的风采。下面介绍几种目前比较受欢迎的短视频类型。

1. 影视解说类

影视解说类短视频是最近新兴的一种短视频形式,主要是将一部影片或剧集浓缩为短短的几分钟解说与点评,既要掌握影视的精髓,又要抓住观者的心理。影视解说类短视频常见的形式有两种:独立影视解说和影视推荐盘点。

独立影视解说一般会选择当下具有话题性，或者过去比较热门、经典的影视作品，由解说者进行故事情节的叙述或影片点评，解说方式可根据个人风格定位，如图1-2所示为哔哩哔哩弹幕网的"木鱼水心"用户制作的影评视频；影视推荐盘点类短视频则是通过制作不同的专题，将同类型的影片进行归类介绍，如图1-3所示为哔哩哔哩弹幕网的"low君热剧"用户制作的影视盘点视频，把影视作品的闪光点放大来引起观者的兴趣，能够让其对影片进行初步筛选，很好地帮助观者解决"选片难"这一问题。

图1-2

图1-3

对于市场上良莠不齐的影片，解说者需要持有较为客观及中肯的解说态度，这样才能使观者看完视频后对解说者抱有肯定的态度，对影片也有初步的了解。在前期策划时，创作者首先要确定个人风格，吸引首批用户，这样在后期运营的过程中才能有较为明确的方向。此外，解说者在解说的过程中需要把握影片的剧情节奏和自我解说节奏，解说需要从影片的实际情况出发，例如，影片紧张激烈的情节需要解说者富有激情的解说，影片浪漫抒情的情节则需要解说者放缓节奏进行解说。在解说的过程中，最好能够创造出评析的"金句"，让观者在观看视频后能够留下深刻的印象。

2. 技能分享类

技能分享类短视频的内容大多数为常识性"干货"，这类短视频的解说清晰明了，在短短的几分钟内就能让观者学到一个小技巧，因为实用性强，所以一般能吸很多人转发和保存。常见的技能分享类视频分为两种，分别是：生活小技能和软件小技能。

生活小技能类短视频的取材多源于日常生活，虽然对人们的吸引力大，但是被模仿和超越的可能性也比较大。在制作生活小技能类短视频的过程中，需要注意技能的筛选，以及对技能实用性的考究。如图1-4所示为哔哩哔哩弹幕网的"力能扛鼎的砖头"用户的变废为宝视频作品截图。观者在观看此类短视频时，一定希望通过学会该技能为生活带来便利，解决实际问题。如果观看之后并无实质帮助，那这样的短视频无疑就是一个失败的作品。

软件小技能类短视频的受众大多是不擅长使用某个软件的初学者，因此，在内容的编排上尽量做到通俗易懂、步骤详细，到关键的步骤时，视频的节奏可以适当放慢。软件小技能类短视频注重实用性，但容易出现严肃、烦闷的通病。出于对观看体验的考虑，视频可以适当增加一些趣味性的特效、音乐及动画等，但制作的难度对于初学者来说是一个不小的挑战，如图1-5所示为哔哩哔哩弹幕网用户老威Will对于PowerPoint制作方法的视频作品截图。

图 1-4

图 1-5

3. 街头采访类

街头采访类短视频是时下比较热门的一种短视频表达形式，这类短视频通过犀利的"一问一答"的方式，将一部分人的想法集中表现出来，或反映时下部分人的情感现状，从而引发观者深思。

下面归纳几点制作街头采访类短视频时需要注意的问题。

- ◆ 话题策划：制作街头采访类短视频的关键在于采访路人的问题是否敏感尖锐，作为制作者，不仅要考虑选择的话题是否为当下的热点，还需要考虑话题是否具有一定的争议性。

- ◆ 问题设置：在街头采访的过程中，提问尽量符合人们的三观，注意不要触碰他人底线。就被采访者而言，如果回答足够有趣、搞笑，视频的效果就会更好。但"神回复"往往可遇不可求。作为采访者，可以事先做好准备，拟好提纲，将可能的回答罗列出来，然后在采访时对采访对象进行引导。

- ◆ 采访对象：在采访对象的选择上，根据他们的长相、气质来推断他们的职业和性格。为了提高视频的可看性，最好寻找一些个性鲜明、打扮具有标志性的采访对象。尽量避免选择行色匆匆、眼神飘忽不定、表情凝重的采访对象。

- ◆ 内容倾向：从心理学角度来讲，正能量的内容可以削弱戾气、缓解怀疑和自私的社会氛围，同时在传播的过程中，正能量的话题更能够激起人们转发和点赞的热情。对于所有类别的短视频制作者来说，都需要思考如何生产出高质量且正能量的内容。

4. 创意剪辑类

创意剪辑类短视频在网络上比较受欢迎的形式有两种，分别是：影视剪辑和生活 Vlog。

影视剪辑可以是一部影片的混剪，也可以是多部影片的混剪，如图 1-6 所示。影视剪辑短视频所要表达的主题往往能引发大部分观者的共鸣和深思。在制作这类短视频时，创作者需要对影片有较深刻的理解，后期处理时加上视频特效，便能很好地勾起观者的情绪。

生活 Vlog 主要源于生活中的所见、所闻和所想，一般以创作者旅行过程中拍摄的风景、美食、人文等片段为基本素材，通过后期加工，将其制作为创意与美感兼具的旅拍视频，以轻快、自然的剪辑手法将生活的美好点滴展现出来，如图 1-7 所示。

图 1-6

图 1-7

5. 情景短剧类

情景短剧类短视频在各个短视频平台的点赞量都很高,但这类视频的创作和运营难度也比较大。故事内容可以根据时下热点进行创作,也可以自行构思创作。在通常情况下,这类短视频都为原创,且多由短视频专业团队打造。

6. 时尚美妆类

时尚美妆类短视频针对的用户群体大多是一些追求和向往美的女性,观者希望通过观看此类视频,学到一些美妆技巧来帮助自身变美。时尚美妆类短视频的兴起,体现了大众对于美的追求。作为时尚美妆类短视频的创作者,需要具备一定的审美及潮流感知意识。时尚美妆类短视频可大致分为 3 类,分别是:测评类、技巧类和仿妆类。

- ◆ 测评类:一般由创作者亲自测试不同类型的美妆产品或者其他时尚产品,然后根据每个产品的特性进行客观点评,分析产品利弊,并对性价比较高的商品进行推荐,给予对此类商品了解较少,或者在同类商品选取上犹豫不决的人一定的建议。这类短视频除可以给予大家建议外,还可以帮助用户节省产品选购时间。创作者率先进行检测和试用,使观者可以通过短视频,直观地看到不同产品的使用效果,从而选中最适合自己的产品。

- ◆ 技巧类:这类视频主要针对化妆初学者,或者想要提升化妆技能的群体进行创作。对于此类短视频的创作者来说,在进行内容创作时,务必着重展示每一步是如何进行的,这样才能让观者真正学到知识,并分享给更多的人。

- ◆ 仿妆类:单一的时尚美妆内容很容易造成观者的审美疲劳,造成"掉粉"情况发生。针对这个问题,短视频创作者进行了不同领域的尝试,由此诞生了一个新的美妆视频形式——仿妆。仿妆类短视频是在具备一定化妆技巧后的一种升级尝试,化妆师可以按照某个明星或者动漫人物的样子为自己化妆,这类视频深受一些影视及动漫爱好者的喜爱。

1.2 如何打造高品质短视频

虽然短视频的制作门槛较低,但随着人们审美情趣的不断提高,如何打造高品质短视频已成为众多创作者面临的一大挑战。下面归纳了 3 点打造高品质短视频的要素。

1.2.1 兼具情感与故事

无论是哪种类型的短视频，都包含了创作者的良苦用心及真实情感，这是短视频能够得到大众认可的原因之一。如图1-8和图1-9所示分别为抖音短视频的"末那大叔"的主页和作品画面，视频创作者通过讲述父亲及自己的人生经历"吸粉"无数，大部分作品展现了浓厚的父子情，创作出来的视频故事真实性强、认同度高，可以引发观者的情感共鸣。

图 1-8

图 1-9

1.2.2 创作有价值的内容

能否获取对自身有用的信息或知识，是大家观看短视频的目的之一。如果创作的视频能让人在观看后有所收获，就不会由于短视频同质化而造成内容泛滥，并由此导致观看视频的欲望降低。图1-10所示为抖音短视频的"一禅小和尚"的主页，视频创作者为每一个作品赋予正能量，让观者切身感受到视频传达的人生理想及价值。

图 1-10

1.2.3 提升制作水准和质量

短视频最大的特点是能够在碎片化的时间里，最大限度地满足人们的内容消费需求。打造高标准、高质量、有品位的短视频，可以牢牢抓住在碎片化时间里进行内容消费的用户群体。图1-11和图1-12所示分别为抖音短视频的"奇妙博物馆"和"人生回答机"的主页，视频创作者将许多形形色色的人生故事汇集在自己的主页中，视频内容独具匠心，从拍摄到剪辑，再到运营，每一步都精心处理。只有将优质的视频呈现给大家，才是短视频创作者能够在短视频领域持续发展的长久之计。

图 1-11

图 1-12

1.3 短视频制作流程解析

本节整理了5个有关短视频制作流程的技术要点，包括前期策划、团队组建、拍摄执行、后期制作，以及发布与推广。

1.3.1 前期策划

在短视频制作前期，需要对短视频内容进行合理的策划。一般来说，短视频的前期策划分为主题策划和文案策划。

主题策划即创作者想要在短视频领域呈现怎样的风貌，视频主题的定位将决定题材的选择方向，如图1-13所示为抖音短视频的"东君小宇"的主页，创作者以自己在日本东京的真实生活作为视频的主题，这类视频同质化概率较小。

短视频成功的关键在于对内容的打造，文案的策划也是短视频吸引人的关键之一。策划短视频文案要尽可能精炼，与短视频所表达的主题相呼应，如图1-14所示为某抖音视频创作者的文案内容，创

作者唯美的古风文案为视频增添了几分文雅气息，视频的古风韵味在文案的衬托下显得更加强烈。

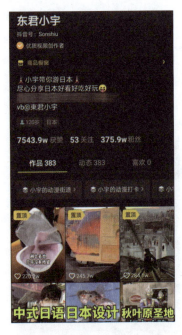

图 1-13

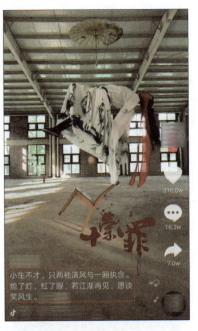

图 1-14

1.3.2 团队组建

　　人员完善、分工明确的短视频团队，可以保证短视频的质量和工作效率。一支成熟的短视频制作团队往往需要具备编导、摄影师、剪辑师和运营人员等。

　　编导是短视频创作团队中的最高"指挥官"，主要负责的工作包括前期策划，以及指导现场拍摄、后期编制与包装视频。编导在前期策划时需要明确选题方向，确定短视频的基调，同时还需要进行脚本创作。在现场拍摄前，编导需要做好相关准备工作，例如对团队成员进行合理分工、对拍摄环境和拍摄器材等进行分配。在视频拍摄过程中，编导需要对拍摄工作进行合理的安排或调度，帮助拍摄工作顺利完成。到后期编制与包装视频的阶段，还需要编导对后期剪辑工作进行相关指导。

　　摄影师的主要工作是协助编导进行拍摄。摄影师需要提前对拍摄内容进行了解，根据编导的脚本，将内容拍摄出来。摄影师需要具备较强的应变能力，要能够灵活应对一些恶劣的拍摄环境和天气条件。

　　剪辑师是短视频最为重要的"加工者"，作为一名优秀的剪辑师，需要具备分辨视频素材优劣的能力、剪辑素材的能力、找准剪切点的能力及选择配乐的能力。在剪辑短视频的过程中，必须有清晰的剪辑思路和专注力，才能保证剪辑工作高效率和高质量地完成。

　　运营人员需要有较强的网络感知能力，要对网络数据进行分析，对视频作品进行推广。运营人员自身需要有不断学习的能力和案例分析能力，能准确分析优质的视频为什么会得到大众的喜爱和认可，视频激发观者的共鸣点是什么，优秀视频中有哪些地方值得学习和借鉴等。

1.3.3 拍摄执行

在完成团队的组建后，下一步即可开始执行拍摄工作了。

- 拍摄准备：根据脚本对拍摄场景、拍摄器材等进行选取，这是拍摄执行阶段的重要工作。
- 拍摄器材：一般选择单反相机或者智能手机进行拍摄。此外，在拍摄一些固定机位时，还需要准备三脚架或稳定器来固定拍摄器材，以提高视频画面的质量。
- 灯光道具：常见的灯光道具包括补光灯和反光板，如图1-15和图1-16所示。其中，反光板是拍摄时的补光利器，常见的有金银双面可折叠反光板，携带轻松，使用方便，能使平淡的画面变得更加饱满，更好地突出拍摄主体。在拍摄时合理运用这些道具，能够帮助拍摄者轻松应对一些光线条件较差的拍摄环境。

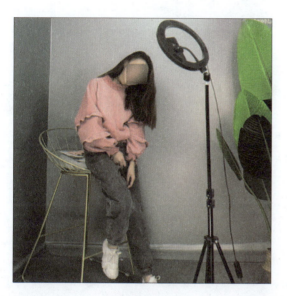

图 1-15

图 1-16

1.3.4 后期制作

短视频的后期制作可分为初步剪辑、正式剪辑、选择背景音乐、特效制作、配音合成这5个步骤，具体介绍如下。

- 初步剪辑：剪辑师将拍摄素材按照脚本的顺序拼接起来，剪辑成一个没有视觉特效、没有旁白和音乐的"粗剪"版本。
- 正式剪辑：短视频的"粗剪"版本得到认可后，就可以进入正式剪辑阶段了，这个阶段也被称为"精剪"，主要是对"粗剪"版本进行修改和完善，并将特技合成到视频画面中。
- 选择背景音乐：精剪完成后，选择合适的背景音乐，从而增强短视频的听觉体验。
- 特效制作：特效制作是短视频后期制作中较为关键的一步，对拍摄不到位的场景和画面进行合成补充，常用的特效制作软件是 After Effects。

◆ 配音合成：配音可分为旁白和对白，可以根据实际情况进行录制。此外，剪辑师还可以为短视频配上不同的声音效果，以增强视频的趣味性。

1.3.5 发布与推广

短视频的发布和推广渠道众多，操作也比较简单，如果希望自己创作的短视频被更多人发现、欣赏，就要学会"广撒网"，在渠道上多下功夫。以抖音短视频平台为例，在视频拍摄剪辑完成后，会进入视频的"发布"界面，在上方可以输入与短视频内容相关的文字，或添加话题、位置，也可以提醒好友、添加小程序以吸引更多人观看，设置完成后点击"发布"按钮，如图1-17所示。

待视频发布成功后，可以在"动态"界面中预览上传的视频，并进入"分享"界面，将视频同步私信给好友，也可以分享到其他社交平台上，例如微信朋友圈、QQ空间等，如图1-18所示。

图 1-17

图 1-18

以分享到微信朋友圈中为例，在图1-18所示的分享界面中，点击"朋友圈"按钮，视频将会自动保存至本地相册，完成后会弹出提示框，如图1-19所示，代表视频已经保存到手机相册。

进入微信朋友圈，将保存至相册的视频上传。这里需要注意的是，微信朋友圈对于分享视频的时长有限制，超过15秒的视频需要用户自行剪辑处理。完成视频上传后，在动态发布界面中可以输入文字，或提醒好友查看，完成所有操作后，点击右上角的"发表"按钮，如图1-20所示。

图 1-19　　　　　　　　　　　图 1-20

1.4　本章小结

本章简述了短视频的概念、发展历程、特点和类型,帮助读者初步了解短视频这一新兴的视频形式。之后通过介绍 3 个打造高质量短视频的方法,为大家提供了制作优质短视频的"捷径"。最后对短视频的制作流程进行了详细讲解。希望大家能掌握本章所述的入门基础知识,在日后制作短视频的过程中,能够将个人独具创意的想法融入视频中,创作出更多受人喜爱的优质作品。

本章将详细介绍手机拍摄需要了解的相关知识，包括选择拍摄器材和制作软件等，帮助大家在实际拍摄和制作过程中轻松应对各类问题。

2.1 选择合适的拍摄器材

新手用户在拍摄短视频时，可能会在设备的选择和采购方面感到不知所措。拍摄设备可以根据拍摄者的自身情况和需求进行选择，切忌盲目购买不适合自己的设备，或是因购买一些高价设备而造成经济负担。下面就介绍拍摄短视频时常用的一些设备及相关用途，供大家参考。

2.1.1 摄录设备

拍摄短视频常用的摄录设备一般包括智能手机、单反数码相机、摄像机、无人机这4类。

1. 智能手机

随着智能手机功能的不断完善，如今手机已成为人手一部的生活必需品，相比传统的摄像机及DV设备来说，智能手机凭借其强大的功能、便携性，以及较强的社交属性，成了短视频制作者的首选拍摄设备。对于大部分短视频拍摄爱好者来说，一部性能不错的智能手机基本可以满足绝大多数的拍摄需求，如图2-1所示为华为P40 Pro手机的官方宣传广告，极高品质的拍摄硬件甚至可以满足苛刻的夜景拍摄需求。

图 2-1

第 2 章

短视频制作前期准备

如今，手机已经成为大多数人生活中常用的拍摄设备，手机的拍摄像素也从最初的30万、50万、100万，演变为现在的2000万、4000万，甚至是1亿。对于手机而言，这样的分辨率已经完全可以胜任大多数题材短视频的拍摄工作了。在使用手机拍摄短视频之前，大家还需要做好相应的准备工作，以保证拍摄工作能够顺利进行。

2. 单反数码相机

单反数码相机携带方便，拍摄画质好，但由于手控调节功能较多，且技术性要求较高，因此对于一些新手用户来说并不适合，如图2-2所示。

通常情况下，单反数码相机无论是拍照还是摄像，都可以拍摄出高标准、高质量的画面效果。如今许多短视频创作者都会随身携带单反数码相机进行相关的拍摄工作。但是单反数码相机在成本上比手机要高，同时还需要配备一些专业的镜头，非摄影专业或预算不足的制作者仍然可以优先选择手机进行拍摄。

3. 摄像机

摄像机多采用电子记录的方式工作，电池电量大，可供长时间拍摄使用，如图2-3所示。但专业的摄像机一般体积较大，携带不便且价格昂贵，适用于一些专业性较高的拍摄团队使用。

图 2-2

图 2-3

4. 无人机

智能手机、单反数码相机、摄影机是多数拍摄者会用到的常规拍摄设备，但这些拍摄设备只能随拍摄者近身拍摄，无法拍摄更远、更广阔的场景，因此，无人机便有了用武之地。拍摄者只需要通过操控设备，在地面控制无人机的飞行轨迹和方向，即可轻松拍摄出雄伟宏大的场景，如图2-4所示。

图 2-4

无人机多用于航拍，航拍出来的视频画面能够让观者以俯视的角度窥得场景的全貌。此外，利用无人机可以完成更大的"接片"，拍摄出更广阔的场景，如图2-5所示为利用无人机航拍出来的山河风景。

图 2-5

2.1.2 设置手机视频拍摄分辨率

在使用智能手机拍摄短视频前，需要完成一项重要的操作，即设置手机视频拍摄分辨率。手机视频拍摄分辨率的高低可直接影响视频的清晰度，下面简单介绍几种常见分辨率。

- ◆ 480P 标清分辨率：480P是视频中最为基础的分辨率，清晰度一般，但拍摄的视频文件占据的手机内存较小，在播放时对网速方面的要求也不是很高，即使在网络不太好的情况下，480P的视频基本上也能正常播放。

- ◆ 720P 高清分辨率：使用该分辨率拍摄出来的视频声音具有立体声效果，这一点是480P无法做到的，无论是拍摄者，还是观者，如果对音效要求较高，采用720P高清分辨率进行视频拍摄是一个不错的选择。

- ◆ 1080P 全高清分辨率：1080P的画面清晰度比720P更胜一筹，因此，对于手机内存和网速的要求也更高。1080P延续了720P所具备的立体音效功能，画面效果更佳。

- ◆ 4K 超高清分辨率：4K分辨率的清晰度是1080P的4倍，采用4K超高清分辨率拍摄出来的视频，无论是在画面清晰度，还是在声音的表现上都极佳，不足之处是对手机内存和网速的要求较高。

2.1.3 实战——设置不同手机的视频拍摄分辨率

下面分别以 iPhone 和华为手机为例,演示设置手机视频拍摄分辨率的详细操作方法。

1.iPhone

如果是 iPhone 用户需要在手机桌面点击"设置"图标,进入"设置"界面中完成分辨率的设置,具体操作如下。

01 进入 iPhone 的"设置"界面,找到"相机"选项,如图 2-6 所示。

02 点击"相机"选项,进入"相机"设置界面,在这里可以看到手机默认的视频拍摄分辨率为"1080p,30fps",如图 2-7 所示。

图 2-6

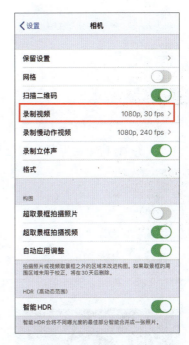

图 2-7

03 点击"录制视频"选项,进入"录制视频"设置界面,在其中可以选择不同的视频分辨率,越往下清晰度越高,此外,在下方还显示了不同选项所需的存储空间大小等详细信息,如图 2-8 所示。

04 需要注意的是,如果录制 4K 超高清分辨率的视频,那么,除了要在"录制视频"设置界面中选择对应分辨率选项,还要在"相机"设置界面对"格式"选项进行设置,将相机拍摄视频的格式设置为"高效",如图 2-9 所示。

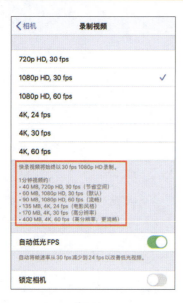

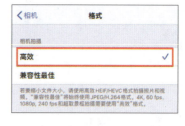

图 2-8　　　　　　　　　　　　　　　图 2-9

2. 华为手机

华为手机的视频拍摄分辨率的设置方式与 iPhone 不同，需要在录像模式界面中进行设置，具体操作如下。

01 打开华为手机的相机，切换至录像模式。

02 在录像模式界面中左滑进入"设置"界面，在这里手机默认的视频录像分辨率为"FHD 1080p（16:9，立体声，60fps）"，如图 2-10 所示。

03 点击"分辨率"选项，即可进入分辨率列表，如图 2-11 所示，越往下清晰度越低。

图 2-10　　　　　　　　　　　　　　　图 2-11

2.1.4 辅助拍摄的稳定类设备

手机最大的特点就是方便携带,满足用户随时随地的拍摄需求,但由于不是专业级别的摄录设备,因此在拍摄环境的限制下,例如光线不好、手抖,拍出来的画面很容易出现有噪点或者模糊的情况。针对手机拍摄过程中遇到的这些问题,大家可以借助一些辅助设备来完成拍摄。

1. 手机三轴稳定器

手机三轴稳定器是大多数手机拍摄者的必备防抖设备之一,如图 2-12 所示,所谓"三轴",包括了手柄上端的"航向轴"(旋转范围 360°无限制),以及"俯仰轴"(旋转范围 320°)和"横滚轴"(旋转范围 320°),如图 2-12 所示,这三轴可以配合多种拍摄模式做出不同状态的角度调节。

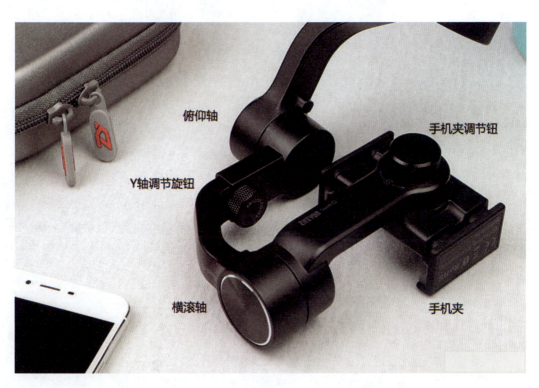

图 2-12

手机三轴稳定器不仅支持拍摄者横、竖拍摄,并且在拍摄运动状态下的对象时,也能够将画面拍得稳定且清晰,可谓是手机的防抖拍摄设备中的最强者。一般来说,手机三轴稳定器具备以下两个优点。

- ◆ 轻巧,可折叠,长久工作手不累。
- ◆ 简便,支持单手操作,功能不复杂,随时随地可启动。

2. 自拍杆

在进行自拍类视频的拍摄时,由于人的手臂长度有限,因此,拍摄范围受到了一定的限制。如果想进行全身拍摄,或者让身边的人或景物都进入镜头,那就要用到另一种常见的拍摄辅助工具——自拍杆,如图 2-13 所示。

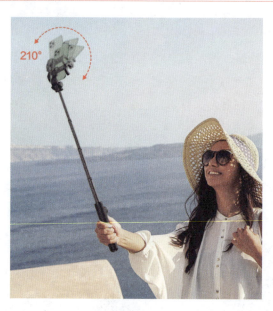

图 2-13

　　自拍杆的安装非常简单，只需将手机安装在自拍杆的支架上，并通过调整支架下方的旋钮来固定手机即可。支架上的夹垫通常会采用软性材料，牢固且不伤手机。市场上常见的自拍杆有两种，分别是手持式自拍杆和支架式自拍杆。

　　手持式的自拍杆一般分为两种，一种是"线控自拍杆"，如图 2-14 所示，在拍摄视频前需要将自拍杆上的插头插入手机上的 3.5mm 耳机插孔中，无须充电，且连接成功后即可对手机进行遥控操作。针对一些没有设置 3.5mm 耳机孔的智能手机，可以选择蓝牙连接自拍杆，免去了烦琐的连接操作，在延长度上也得到了显著提升，如图 2-15 所示。

图 2-14

图 2-15

技巧与提示：

手机在连接蓝牙自拍杆时，只需要打开手机蓝牙，搜索蓝牙设备，完成与手机的配对连接后，即可开始使用。

支架式自拍杆摒弃了手持方式，而选用蓝牙遥控器进行操控，如图 2-16 所示。相较于手持式自拍杆，支架式自拍杆最大的优势在于它可以解放拍摄者的双手，所以稳定性更强，保证拍摄出来的画面更加平稳。此外，手持式自拍杆无法离开拍摄者太远，而支架式自拍杆则可以完全作为第三方进行拍摄，只要在蓝牙覆盖范围内，就可以进行视频拍摄，这给了被拍摄者更多的活动空间，如图 2-17 所示。

图 2-16

图 2-17

3. 三脚架

无论是业余拍摄还是专业拍摄，三脚架的作用都不可忽视，特别是在拍摄一些固定机位，以及特殊的大场景或进行延时拍摄时，使用三脚架可以很好地对手机或相机进行固定，并且能帮助拍摄者更好地完成一些推拉和提升的动作，如图 2-18 所示。

图 2-18

选择三脚架的第一要素就是稳定性，如果三脚架太轻或者锁扣等连接部分制作工艺不好，就会造成整体的晃松，这就起不到稳定的作用了。许多职业摄影师会在三脚架上吊挂重物，例如石头、砖块，以便增加三脚架的重量，由于在三脚架重心处增加了重量，因此能达到减少三脚架晃动的目的。

2.1.5 辅助音频设备

对于视频拍摄而言，声音与画面其实同等重要，很多新人入门时容易忽略掉这一点。在进行视频拍摄时，不仅要考虑后期对声音的处理，还要做好同期声的录制工作。很多视频创作都是在户外进行的，录音如果只使用手机麦克风，音质很难得到保证，并且后期处理起来也会比较麻烦。针对这种情况，使用手机外置麦克风等音频辅助设备，会对短视频音质起到一定的提升作用，也能让之后的声音处理工作变得简单、高效。下面介绍3种制作短视频时常用的麦克风设备。

1. 外接麦克风

手机外接麦克风的特点是易携带、重量轻，音质和降噪效果较好。使用时只需要将连接线与设备相连，就可以轻松进行声音拾取。市场上的外接麦克风品种众多，如图2-19和图2-20所示分别为"外接指向麦克风"和"外接话筒麦克风"，前者适合在近距离或者较为安静的环境中使用，后者配有较长的音频线，声音录入者手持话筒，可以进行远距离拾音。

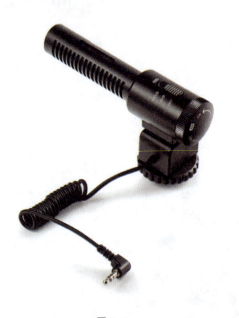

图 2-19　　　　　　　　　　　图 2-20

> 技巧与提示：
> 外置麦克风的选取非常关键，麦克风质量的好坏直接影响到语音的质量和有效作用距离，好的麦克风录音频响曲线比较平整，背景电噪声低，可以在比较远的距离录入清晰的人声，声音还原度高，因此，在选取时最好多看、多比较，根据自己的拍摄情况，选取合适的外接麦克风。

2. 领夹麦克风

领夹麦克风适用于捕捉人物对白，具有体积小、重量轻等特点，可以轻易地隐藏在衣领或外套下，一般分为"有线领夹麦克风"和"无线领夹麦克风"，分别如图 2-21 和图 2-22 所示。有线领夹麦克风适用于舞台演出、场地录制、广播电视等不需要拍摄人员和设备移动的场合；而无线领夹麦克风适用于同期录音、户外采访、教学讲课、促销宣传等场合。

图 2-21

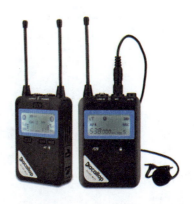

图 2-22

> **技巧与提示：**
> 无线领夹麦克风一般包括发射器与接收器，需要在有效范围内连接使用。有线领夹麦克风一般支持手机即插即用（需要有 3.5mm 耳机孔），部分情况下可搭配转接线、音频一分二转接头进行扩展使用。

3. 无线麦克风

无线麦克风主要是通过接收器与发射器之间的天线接收声音信号，因为配备独立的电源，所以可以进行长距离无线声音传输，如图 2-23 和图 2-24 所示。

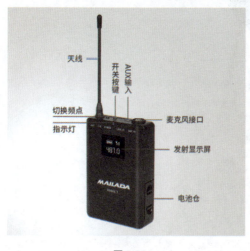

图 2-23

图 2-24

在使用无线麦克风时，可以接入领夹麦克风搭配使用，尽可能将麦克风靠近嘴巴，避免因距离较远或调整音量时产生噪声问题，部分支持"低切"功能的无线麦克风，建议将此功能开启。

4. 手机外置镜头

手机自带的镜头是一枚定焦镜头,由于焦距固定,很多拍摄需求无法满足。有些用户在使用手机拍摄视频时,如果希望将更多的元素拍进画面,或者想强化视频中近大远小的透视效果时,不妨尝试使用手机外置镜头,如图 2-25 所示为使用手机外置微距镜头拍摄的对比效果。

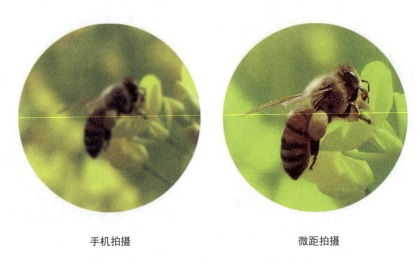

手机拍摄　　　　　　　　　　　微距拍摄

图 2-25

手机外置镜头的作用是在手机原有的摄影功能上,增强拍摄效果。目前市场上常见的手机外置镜头包括:广角镜头、微距镜头和鱼眼镜头,使用时只需将镜头安装在镜头夹上,然后加装到手机的镜头上即可,如图 2-26 所示。

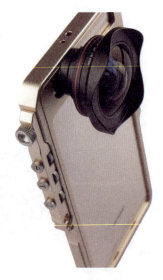

图 2-26

2.2　策划短视频脚本

对于短视频而言,策划短视频脚本是为了更深层次地诠释短视频的内容,将作品的中心思想表达

得更为透彻,只有策划出优质的脚本,才能制作出优秀的作品。本节将从 3 个方面讲解,带领大家学习策划短视频脚本的方法和技巧。

2.2.1 什么是短视频脚本

短视频脚本是指拍摄视频时所依据的大纲底本,它侧重于表现故事脉络的整体方向,相当于主要线索。在拍摄视频前,需要在脚本中确定故事的整体框架,其中包括故事发生的时间、地点,故事中有哪些人物,每个人物出场的顺序,具体有哪些台词、动作及情绪变化,以及每个画面拍摄的景别分别是什么,用哪些拍摄手法来突出特定场景的环境和人物情绪等。这些细化的内容都需要大家在撰写短视频脚本时确定下来。因此,在短视频创作前期,策划短视频脚本是一项尤为重要的工作。

2.2.2 脚本的类型有哪些

短视频脚本可分为拍摄提纲、分镜头脚本、文学脚本这 3 类。

拍摄提纲是为某些片段或场面制定的拍摄要点,它仅对拍摄内容起提示作用,适用于一些不易掌握和预测的拍摄内容,例如新闻纪录片、故事片等。它给予了摄影师较大的发挥空间,但是对于视频后期的指导作用较小。

分镜头脚本适用于故事性强的短视频,它将文字转换成可以用镜头直接表现的画面。在通常情况下,分镜头脚本包括画面内容、景别、摄法技巧、时间、机位、音效等,表 2-1 为分镜头脚本的范本。分镜头脚本能帮助团队最大限度地保留创作者的初衷,因此,对于想要表达一定故事情节的短视频创作者而言不可或缺,但是它要在极短的时间内展现出情节性的内容,创作起来会比拍摄提纲耗时耗力。

表 2-1

镜号	景别	镜头	时长	画面内容	旁白	音效	备注
1	中近景	固定镜头	10s	化完妆	今天有约会,所以一大早就起床化了一个美妆	无	搭配轻快、愉悦的背景音乐
2	特写	推镜头	6s	穿上新鞋	为了搭配今天的妆容,特意换上了我新买的鞋	哇哦	
3	全景	摇镜头	5s	展示全身	这就是今天的穿搭,还不错吧,准备出门约会了	闪光	
4	全景	固定镜头	5s	去公园的路上	我们约好在人民广场附近的公园碰面	吹口哨	搭配轻快、愉悦的背景音乐
5	近景	固定镜头	5s	与路人交谈	你好,请问这附近的公园该往哪个方向走	无	
6	…	…	…	…	…	…	

文学脚本相较于以上两种脚本要更加灵活,它会将拍摄中的可控制因素罗列出来,将不可控因素

放到现场拍摄，根据实际拍摄情况随机应变，适用于拍摄教学视频等。

2.2.3 如何完成一个短视频脚本的策划

策划短视频脚本时，需要慎重考虑拍摄主题、故事线索、人物关系、场景等要点，才能保证脚本的完整性。对于专业的短视频创作团队来说，脚本是提高效率、节省沟通成本的重要工具。

以下"三步走"内容是编者总结的策划短视频脚本的基本步骤。

- ◆ 第一步，确定视频主题。视频的主题作为中心思想，在一定程度上决定了视频的性质，例如，在拍摄情感故事类短视频时，视频的主题可以是积极励志的，也可以是暗自感伤的。明确视频的主题，能够帮助大家在策划短视频脚本时，为之后补充和完善脚本内容做好铺垫。

- ◆ 第二步，丰富脚本内容。当视频主题确定后，接下来要做的就是规划短视频的内容了。拍摄短视频可以选择分镜头脚本和文学脚本，脚本的内容主要包含人物角色、场景和事件，且篇幅不宜过长，尽可能利用有限的文字，设定类似反转、冲突等比较有亮点的情节，突出主题。

- ◆ 第三步，填充脚本细节。确定了脚本的整体内容后，对脚本进行细节的完善也是一项考究的工作。填充脚本细节需要详细写明每一个镜头或每一个片段的拍摄时间，以及镜头需要捕捉到的具体内容。脚本细节的完善，不仅可以增强人物角色的表现感，使短视频剧情更加丰满，还可以调动观者的情绪。

2.3 选择合适的制作软件

随着智能手机的普及和发展，手机不仅自带拍摄视频的功能，还能通过各种软件完成视频的加工处理工作，并借助各类平台和工具发布内容，扩大短视频的传播范围。应用商店中的短视频拍摄及编辑类软件不胜枚举，功能也越来越完善和人性化，下面介绍几款热门且好用的短视频软件。

2.3.1 常用短视频拍摄类软件

市场上各种各样的手机短视频拍摄软件，不仅提供了良好的创作平台，而且拍摄功能各具特色，推陈出新的新鲜玩法也让人爱不释手。这类拍摄类软件的诞生，让短视频的拍摄工作变得简单易行。

1. 抖音短视频

抖音短视频 App 抛弃了传统的视频拍摄风格，转而以音乐为主题进行短视频拍摄，同时加入了许多有趣的新鲜玩法，备受当下年轻人的追捧，如图 2-27 和图 2-28 所示分别为抖音短视频 App 的图标及其主界面。作为一款音乐短视频拍摄软件，抖音短视频 App 内置专属音乐库，音乐节奏大都明朗、强烈，对于如今追求个性和自我的年轻人来说，抖音短视频 App 能让他们以不一样的方式展示自我。

图 2-27

图 2-28

在抖音短视频 App 主界面下方,点击 + 按钮,即可进入其拍摄界面,如图 2-29 所示。

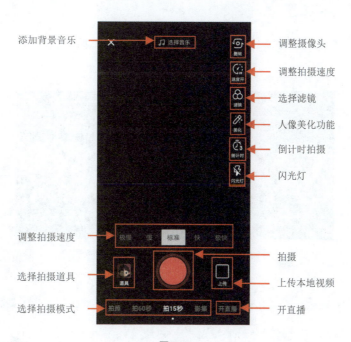

图 2-29

下面对抖音短视频 App 的常用拍摄功能进行详细介绍。

◆ 添加背景音乐:点击即可进入抖音平台的音乐素材库,如图 2-30 所示,在音乐素材库中可以选择不同类型的音乐,将其添加到拍摄的视频中。

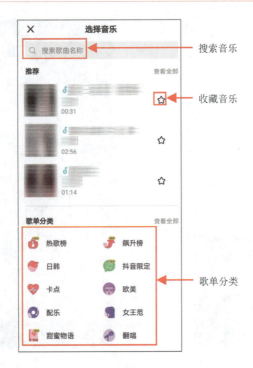

图 2-30

- 调整摄像头：将摄像头调整为前置摄像头或后置摄像头。

- 调整拍摄速度：点击可以激活拍摄速度的设置选项，拍摄速度包括"极慢""慢""标准""快"和"极快"这 5 种模式。

- 选择滤镜：点击可打开滤镜列表，根据视频风格选取合适的滤镜效果，如图 2-31 所示。

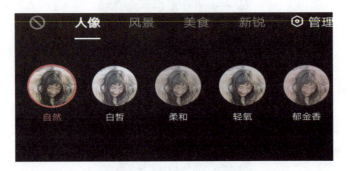

图 2-31

- 人像美化功能：通过该功能，可以实现针对人脸的磨皮、瘦脸、大眼、美妆等一系列美颜操作。

- 倒计时拍摄：设置不同的倒计时拍摄时长，以便有足够的时间完成拍摄前的准备工作。

- 闪光灯：开启或关闭闪光灯。

- 选择拍摄道具：展开列表，选择不同的热门贴纸、特效头套和美妆效果等。

- 拍摄：点击或长按即可进行视频拍摄。

◆ 上传本地视频：将本地相册中拍好的视频上传至抖音短视频平台。

◆ 选择拍摄模式：左、右滑动可切换拍摄模式，包括拍照、拍60秒、拍15秒、影集4种模式。

◆ 开直播：开启个人直播。

2. 抖音火山版

抖音火山版 App 内置丰富的滤镜特效，致力于打造特效短视频。在实现美颜直播的同时，支持与粉丝零距离互动。另外，抖音火山版 App 可以根据用户长期搜索视频的类型与浏览习惯，为用户推荐感兴趣的短视频内容及推荐关注人群。如图 2-32 所示为抖音火山版 App 的图标，如图 2-33 和图 2-34 所示为软件功能区及软件主界面。

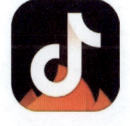

图 2-32

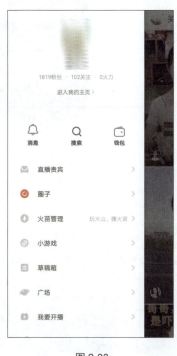

图 2-33

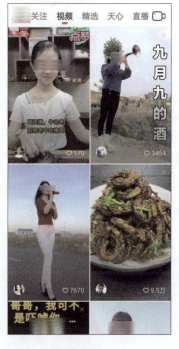

图 2-34

抖音火山版 App 和抖音短视频 App 是归属于同一家公司的短视频拍摄类软件，但它们面对的用户群体截然不同。抖音短视频 App 主要是面向年轻化、潮流化的用户群体，是通过产品本身有趣好玩的特点和明星效应打造出来的爆款产品，因此，知名度比抖音火山版 App 要高；而抖音火山版 App 的主要用户群体集中在 30 岁左右，内容主要集中在"吃播"、搞笑视频或者舞蹈等比较生活化的场景。

此外，抖音火山版 App 最大的特点是收益直接，对于视频创作者而言，上传的短视频可凭借观者的点赞、评论或者转发等互动收获"火力"，每一点"火力"都可以变现，从而实现视频收益。对于观者来说，可通过充值的方式购买"钻石"这一虚拟货币，购买后即可进行小礼物的购买及赠送打赏，如图 2-35 所示为"钻石"充值界面，这一消费操作主要是面向在平台观看直播的用户。进入直播间收看主播视频的用户，可以点击右下角的礼盒展开小礼物，选取礼物打赏给主播，如图 2-36 所示。

图 2-35　　　　　　　　　　图 2-36

3.FiLMiC 专业版

FiLMiC 专业版 App 是一款功能全面的手机摄像软件，它实现了很多在专业摄像机上才能拥有的功能，例如可控的各种参数、保留后期空间、宽容度高、容易监看等。打开 FiLMiC 专业版 App，其工作界面不仅没有因为功能多而显得冗杂，甚至对全面屏 iPhone 的屏幕空间利用也更为充分，如图 2-37 和图 2-38 所示分别为 FiLMiC 专业版 App 的图标及主界面。

图 2-37　　　　　　　　　　图 2-38

FiLMiC 专业版 App 让用户不容忽视的一点在于它提供了丰富的自定义设置，相较于一般的视频应用软件，FiLMiC 专业版 App 能更为广泛地应用于高端视频项目的制作。

下面对 FiLMiC 专业版 App 的主界面和部分二级界面功能进行详细介绍。

◆ 测光⚪：单次点击该按钮，图形由白色变为红色，曝光暂时被锁定；再次点击该按钮，可以取消锁定，按钮变回白色。双击该按钮，并将按钮移至画面中央，即可切换至全局测光模式，如图 2-39 所示。

图 2-39

◆ 对焦⬛：单次点击该按钮，图形由白色变为红色，对焦暂时被锁定；再次点击该按钮，可以取消锁定，按钮变回白色。双击该按钮，并将按钮移至画面中央，即可切换至全局对焦模式，如图 2-40 所示。

图 2-40

> 技巧与提示：
>
> 双击"测光"按钮，并将按钮移至画面中央，利用同样的方法使对焦全局化，如图 2-41 所示，这样即可将测光与对焦同时全局化。

图 2-41

◆ 手动测光和对焦 ⊙：点击该按钮，在主界面的左、右两侧将同时展开测光和对焦转盘。左侧转盘控制感光度和曝光时间，右侧转盘用于调整对焦，如图 2-42 所示，向主界面左、右外侧滑动可以隐藏转盘。

图 2-42

◆ 色彩控制 ⊙：点击该按钮，可展开其二级操作界面，其中包含 3 个面板，分别是色偏功能面板、控制色彩空间面板、RGB 输出控制面板。

◆ Assist 辅助功能 A：点击该按钮，主界面顶部将出现 4 个选项，分别为斑马纹、数据裁剪、伪色和峰值对焦。前三者用于曝光辅助，峰值对焦则针对对焦辅助。

◆ 参数设置 ✿：点击该按钮，可展开其二级操作界面（参数设置面板），如图 2-43 所示。

◆ 预览视频 ▶：点击该按钮，可在预览面板中查看拍摄的视频。

◆ 拍摄 ◯：点击该按钮，即可录制视频，同时，按钮由白色变为红色 ●。

◆ 左右声道：在主界面右侧，可清楚地查看左右声道的分贝数值，如图 2-44 所示。

◆ 监看：主界面底部为时间码记录器，如图 2-45 所示，记录着当前录制时间、帧率、分辨率、电量，点击后可在直方图、RGB 直方图、波形监视器之间切换查看，分别如图 2-46 至图 2-48 所示。

图 2-43　　　　　　　　　　　　　图 2-44

图 2-45

图 2-46

图 2-47

图 2-48

"色彩控制"二级操作及其功能介绍。

◆ 色偏功能 ▇：点击该按钮，将出现默认白平衡色温设置，如图 2-49 所示。用户可自由控制视频画面的色温，底部有多种白平衡模式可供选择，如图 2-50 所示为晴天模式画面，此时 AWB 按钮由橙色变为灰色（橙色为白平衡自动锁定记录；蓝色为自动白平衡；红色为白平衡锁定）。AWB 按钮为蓝色时，可以自动调节视频画面的白平衡色温。

图 2-49

图 2-50

◆ 控制色彩空间 ：可自由切换 Natural（自然）、Dynamic（动态）、Flat（扁平）和 Log V2 模式，下方可以调节色阶、阴影及高光参数，如图 2-51 所示为 Log V2 模式画面。

图 2-51

◆ RGB 输出控制 ：在右侧面板中可直接查看 RGB 输出状态，同时可以调节视频画面的饱和度及抖动，此外，在右侧面板中还提供了"噪声消除"功能，如图 2-52 所示。

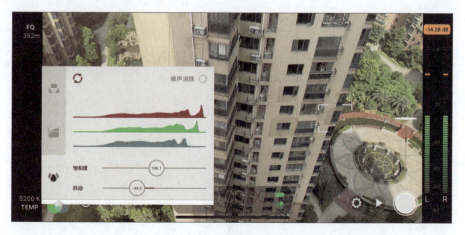

图 2-52

"Assist 辅助功能"的 4 个选项操作及其功能介绍。

- 斑马纹 ◉：红色线条覆盖区域表示画面过曝，蓝色线条覆盖区域则表示光线不足，如图 2-53 所示。

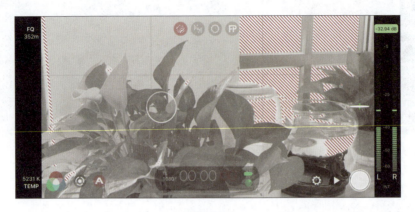

图 2-53

- 数据裁剪 ◉：红色裁剪显示过曝区域，蓝色裁剪显示光线不足区域，如图 2-54 所示，与斑马纹不同的是斑马纹不会裁减掉画面，而裁剪功能会把蓝色或者红色区域的画面信息裁剪掉。

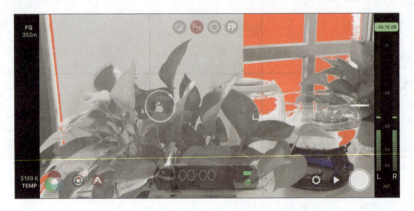

图 2-54

- 伪色 ◉：可以查看画面完整的曝光，绿色为正常，红色为过曝，蓝色为光线不足，如图 2-55 所示。

图 2-55

◆ 峰值对焦 FP：浅蓝色显示为清晰区域，绿色显示为绝对清晰区域，如图2-56所示，同时还可以打开手动测光和对焦模式，对画面的测光与对焦进行调整，如图2-57所示。

图 2-56

图 2-57

"参数设置"二级操作及其常用功能介绍。

◆ 分辨率 ：该面板内不仅可以调整像素，还可以控制常用的画布比例，如图2-58所示。用户可以选择 FiLMiC Extreme 选项，获得高达100mb/s的码流，能够拍摄出尤为清晰的视频。

图 2-58

◆ 帧速率 ：可以调整基本帧速率，并控制高速连拍、延时摄影，如图2-59所示为标准帧速率控制板块；如图2-60所示为定时拍摄控制板块。

图2-59

图2-60

◆ 音频 ：用于控制麦克风音源，以及采用何种格式录制。

◆ 相机 ：可选择不同的镜头拍摄视频，FiLMiC专业版App的默认镜头为Wide（广角），如图2-61所示，面板中还包括Ultra Wide（超广角）、Zoom（变焦镜头）、Selfie（自拍）及DoubleTake（双摄），DoubleTake可选用双镜头进行同时拍摄，如图2-62所示为Wide（广角）和Ultra Wide（超广角）两个镜头拍摄所呈现的画面。

图2-61

图2-62

◆ 电筒 ：可用于调节视频画面的亮度，如图2-63所示，包括3挡：Low（低）、Med（中）、High（高），可在拍摄过程中进行不同程度的补光。

◆ 指南 ：点击该按钮，可显示或隐藏构图参考线。

图 2-63

4. 美拍

美拍 App 是一款集直播、视频拍摄和视频后期处理等功能于一身的社交软件，美拍 App 从 2014 年面世之后就赢得了大众的狂热追捧，可以说其开启了短视频拍摄的"大流行"阶段。如图 2-64 和图 2-65 所示为美拍 App 的图标及其主界面。

图 2-64

图 2-65

美拍 App 主打"短视频＋直播＋社区平台互动"这一特色功能，从视频拍摄到分享，形成了一条完整的生态链。进入美拍 App 的主界面，点击下方的 按钮，即可进入拍摄界面，如图 2-66 所示。

下面对美拍 App 的各项功能进行具体介绍。

- ◆ 关闭：点击该按钮，即可退出当前拍摄界面，返回主界面。

- ◆ 调整摄像头：将摄像头切换为前置摄像头或后置摄像头。

- ◆ 其他拍摄设置：点击该按钮，可以展开"防抖""闪光灯""画幅比例"等设置选项。

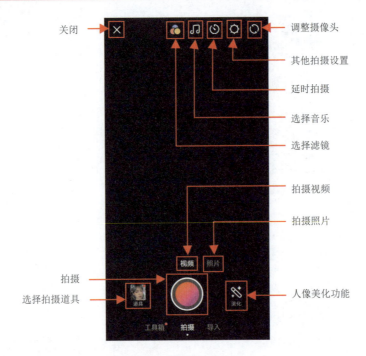

图 2-66

- ◆ 延时拍摄：设置不同的倒计时拍摄时长。

- ◆ 选择音乐：点击该按钮，可以进入美拍的音乐素材库，根据需求选择平台提供的音乐素材。

- ◆ 选择滤镜：点击该按钮，可进入美拍滤镜界面，选择合适的滤镜让视频画面感增强。

- ◆ 选择拍摄道具：点击该按钮，可展开列表选择不同的贴纸、边框和特效。

- ◆ 拍摄视频/拍摄照片：在拍视频和拍照片两种模式之间进行切换。

- ◆ 人像美化功能：点击该按钮，可使用美拍App自带的"美颜""风格妆"和"美体"功能。

- ◆ 导入：美拍App不仅可以拍摄手机短视频，点击该按钮还可以导入手机相册中已经拍摄好的短视频素材。

- ◆ 工具箱：点击该按钮，可进入如图2-67所示的"工具箱"的界面，在该界面中选择"舞蹈跟拍器"，有许多舞蹈跟拍样式可供选择，如图2-68所示。

图 2-67

图 2-68

5. 快手

快手 App 诞生于 2011 年，是一款将视频转化为 GIF 格式图片的工具，如今的快手 App 作为一款短视频应用软件，可以帮助用户以照片或短视频的形式记录生活，还可以通过"K 歌"拍视频与他人实时互动，这种新鲜的拍摄方式是快手 App 特有的功能。图 2-69 和图 2-70 所示为快手 App 的图标及其主界面，图 2-71 所示为 K 歌模式界面。

图 2-69　　　　　图 2-70

图 2-71

在快手主界面点击 按钮，即可进入视频拍摄界面，如图 2-72 所示。

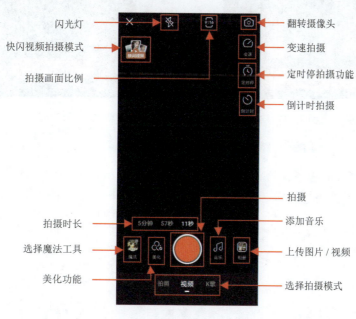

图 2-72

下面对快手App的拍摄界面功能进行详细介绍。

- 闪光灯：开启或关闭拍摄时使用的闪光灯。
- 快闪视频拍摄模式：点击该按钮，即可使用快闪视频模板，如图2-73所示，内含热门、卡点、实景、轻缓等视频模板。
- 拍摄画面比例：视频拍摄模式默认的画面比例为9:16，点击该按钮还可以选择全屏、3:4、1:1这3种比例。
- 翻转摄像头：将摄像头调整为前置摄像头或后置摄像头。
- 变速拍摄：点击该按钮即可调整拍摄速度，其中包括极慢、慢、标准、快、极快5种模式。
- 定时停拍摄功能：可以在拍摄视频前增加时间暂停点，拍摄视频的过程中将会自动在设置的时间点暂停拍摄，如图2-74所示为在2.6s处暂停拍摄的设置画面。

图2-73

图2-74

- 倒计时拍摄：点击该按钮可开启倒计时拍摄功能。
- 拍摄时长：用于调整视频的拍摄时长。快手App默认的拍摄时长为11秒，也可以根据需求选择57秒或5分钟。
- 选择魔法工具：魔法工具内含多种特效和模板，如图2-75所示，用户在拍摄视频的过程中可自由选择并使用。
- 美化功能：包括美颜、美妆、美体和滤镜这4个板块，如图2-76所示。
- 拍摄：点击该按钮进行拍摄。

◆ 添加音乐：为拍摄的视频添加背景音乐。

◆ 上传图片/视频：上传本地相册中的图片或视频至快手平台。

图 2-75

图 2-76

2.3.2 常用视频剪辑类软件

如果需要对拍摄的视频进行美化加工，就需要用到视频剪辑类软件。一些专业的剪辑软件只能在 PC 端运行，并且操作较为复杂，新手用户很难在短时间内上手；而大多数移动端剪辑软件的操作都比较简单，并且功能全面，能做到随拍随剪，快速且高效地完成后期制作。本节就介绍几款常用且好用的视频剪辑类 App。

1. 剪映

剪映 App 是由抖音官方推出的一款手机视频编辑工具，可用于手机短视频的剪辑制作，该软件功能强大，操作简单，非常适合新手用户使用，如图 2-77 和图 2-78 所示为剪映 App 的图标及主界面。

图 2-77

图 2-78

在剪映 App 主界面中,点击"开始创作"按钮 +,导入相册中的视频或图片,进入视频编辑界面,如图 2-79 所示。

图 2-79

下面对视频编辑界面底部工具栏的各项功能按钮进行介绍。

- 剪辑 :点击该按钮,即可展开其二级操作界面,并使用其中的功能对素材进行各项剪辑操作。

- 音频 :点击该按钮,即可展开其二级操作界面,以完成音频的添加和编辑操作。

- 文字 :点击该按钮,即可展开其二级操作界面,以完成文字的编辑和处理操作。

- 添加贴纸 :点击该按钮,可在展开的列表中选择不同类型的贴纸,并添加到视频画面中。

- 画中画 :可在当前镜头上方再次添加一组动态或静态素材。

- 特效 :点击该按钮,可在展开的列表中选择内置特效,为视频画面添加动感、梦幻、光影等特殊效果。

- 滤镜 :点击该按钮,可在展开的列表中选择各种风格的滤镜效果。

- 比例 :点击该按钮,可在展开的列表中选择不同的画幅比例,并应用到视频中。

- 背景 :点击该按钮,即可展开其二级操作界面,以设置不同类型的视频画面背景。

- 调节 :点击该按钮,即可展开其二级操作界面,对视频画面进行"亮度""对比度""饱和度"等颜色参数的调整。

2. 小影

小影 App 拥有多种镜头特效和震撼的 AF 特效,并且可以进行多段视频剪辑,或者制作新潮的画中画效果,更具备专业电影滤镜、字幕配音、自定义配乐等功能,灵活使用这些功能可以帮助用户打造出精彩绝伦的视频作品,如图 2-80 和图 2-81 所示为小影 App 的图标及主界面。

图 2-80　　　　　　　　　图 2-81

　　点击小影 App 主界面底部的"大片模板"按钮，可以看到界面的上方有"模板"和"教程"两个板块，如图 2-82 和图 2-83 所示。用户可以通过多样化的模板，快速套用并完成视频的制作，也能够通过学习软件内的教程，进一步学习制作一些较为精良的视频。

图 2-82　　　　　　　　　图 2-83

　　在"模板"板块中，选择一个视频模板，如图 2-84 所示，接着选择相册中一张带有人像的图片素材并导入，根据提示完成操作后，小影 App 将自动套用模板生成短视频，此时可进行文字描述，并将

视频分享到微信、朋友圈、抖音和 QQ 等平台上，如图 2-85 所示。

图 2-84

图 2-85

如果想要制作更优质的视频，可以选择"教程"板块，根据教学视频制作出自己想要的视频效果，教程有演示视频和叙述文字两种不同的方式供用户选择，如图 2-86 所示为教程的详情界面。

在小影 App 的主界面中，点击"剪辑"按钮，即可进入视频编辑界面，如图 2-87 所示。

图 2-86

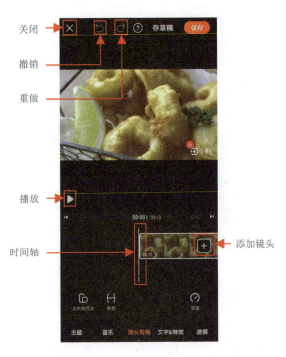

图 2-87

具体功能说明如下。

- 关闭：点击该按钮，即可退出当前视频编辑界面。
- 撤销/重做：撤销或重做上一步操作。
- 存草稿：将当前编辑的项目保存为草稿，以便下次进行编辑。
- 保存：将当前编辑的项目保存并导出至本地相册。
- 播放：点击该按钮，可进行视频的播放预览和暂停播放操作。
- 时间轴：拖动时间轴可快速定位至所需时间点。
- 添加镜头：点击该按钮，可以在当前项目中添加新素材。

3.InShOt

InShOt App 是一款集手机视频及照片编辑于一体的强大软件，通过该软件自带的各种功能，可以轻松制作出想要的视频或图像效果，同时还支持将作品一键分享到各个社交平台，如图 2-88 和图 2-89 所示分别为 InShOt App 的图标及主界面。

图 2-88

图 2-89

点击 InShOt App 主界面底部的"查看全部"选项，进入贴纸素材界面，可以看到 InShOt App 自带的不同类型的贴纸，下载并安装贴纸后，即可将其应用到视频画面中，如图 2-90 所示。

图 2-90

点击 InShOt App 主界面中的"视频"按钮，根据提示导入素材后，即可进入视频编辑界面，如图 2-91 所示。

下面对视频编辑界面中的各项功能进行具体介绍。

- 剪辑：可对当前选中的视频素材进行剪辑、剪中间、拆分等操作。
- 画布：可以在展开的列表中，选择不同的画幅比例并应用到视频中。
- 滤镜：可以为当前选中的视频素材添加滤镜效果，以调节画面色彩。
- 音乐：可以为视频添加音乐、音效和录音。

图 2-91

- 贴纸：可以在展开的列表中选择软件自带的贴纸并应用到视频中。
- 文本：可以在视频画面中添加并编辑文字。
- 速度：点击该按钮，可以将当前选中的视频素材进行加速或减速处理。
- 背景：点击该按钮，可在展开的列表中选择背景的模糊样式、颜色或渐变色。

◆ 倒放 ⏮：点击该按钮，可以对选中的视频素材进行倒放。

◆ 旋转 ↻：点击该按钮，可以对当前选中的视频素材进行旋转。

◆ 翻转 ▶◀：点击该按钮，可以对选中的视频素材进行画面翻转。

2.3.3 实战——美食生活创意视频

对于一些热衷于制作生活创意短视频的人来说，平时可以将拍摄的视频按照类别收集起来，如旅游、食物、自然风景等，然后根据类别创作相关主题的短视频，并在社交平台上分享。下面以 InShOt App 为例，讲解美食生活创意类视频的制作方法。

01 打开 InShOt App，在主功能界面中点击"视频"按钮，如图 2-92 所示。

02 将本节相关素材中的 01.mp4~06.mps 视频文件依次导入 InShOt App，进入视频编辑界面后，可以预览当前视频效果，如图 2-93 所示。

图 2-92

图 2-93

03 将时间轴定位至视频素材的起始位置，点击"滤镜"按钮，选择 NATURAL 滤镜并点击"应用到全部"按钮，如图 2-94 所示，将滤镜效果应用到所有的视频素材中。

04 点击素材片段中间的按钮，打开"过场"列表，选择"基础"过场中的第 4 个效果，并将过场时长调整为 0.5s，如图 2-95 所示，点击"应用到全部"按钮，将过场效果应用到所有的视频素材中。

图 2-94　　　　　　　　　　　图 2-95

05 将时间轴定位至视频素材的起始位置，点击"音乐"按钮♪，进入音乐推荐列表，选择一首轻快的音乐，点击 按钮下载音乐，然后点击 按钮将音乐添加到视频项目中。

06 将时间轴定位至视频素材的结束位置，选中音乐素材，点击"拆分"按钮，选中视频后方多余的音乐素材，点击"删除"按钮，如图 2-96 所示。

07 选中音乐素材，点击"编辑"按钮，将"音量"调整为 50%，"淡出"调整为 3s，如图 2-97 所示，完成后点击"确认"按钮。

图 2-96　　　　　　　　　　　图 2-97

08 将时间轴定位到视频素材的起始位置，点击"贴纸"按钮，选择与第一个视频片段相对应的番茄贴纸，

并将贴纸移至视频画面的左上角,如图 2-98 所示,完成操作后,点击"确认"按钮☑。

09 选中贴纸素材,点击"编辑"按钮✏️,点击"入场"按钮,选择"基础动画"中的第 4 个动画效果,如图 2-99 所示,完成后点击"确认"按钮☑。

图 2-98

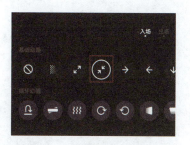

图 2-99

10 将时间轴定位至第 2 个片段的起始位置,点击"贴纸"按钮😊,选择与第 2 个视频片段相对应的牛油果贴纸,并将贴纸移至视频画面的左上角,完成后点击"确认"按钮☑。利用同样的方法,为第 3 个和第 4 个片段分别添加奶油、辣椒贴纸,并将贴纸移至视频画面的左上角,如图 2-100 所示。

11 将时间轴定位至第 4 个片段的起始位置,点击"贴纸"按钮😊,选择火焰贴纸,并将贴纸移至视频画面的右下角,如图 2-101 所示,完成后点击"确认"按钮☑。将时间轴定位至第 5 个片段的起始位置,选择🔥贴纸,并将贴纸移至视频画面的右下角,完成后点击"确认"按钮☑。

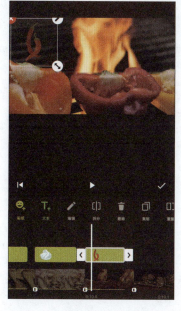

图 2-100

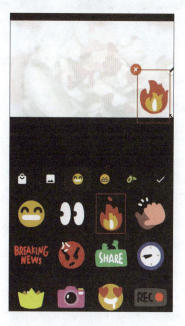

图 2-101

> **技巧与提示：**
> 在上述操作中，为第 2 至第 5 段视频素材添加的贴纸，与第 1 个片段添加的贴纸具备同样的过场效果，因此不需要对之后添加的贴纸做过场效果的调整。

12 将时间轴定位至视频素材的起始位置，点击"文本"按钮 T，在弹出的文本框中输入文字 TOMATO，如图 2-102 所示。点击 ⬤ 按钮，设置文字颜色为白色；点击 Aa 按钮，选择一款合适的字体，如图 2-103 所示；点击 ⬤ 按钮，再点击"入场"按钮，选择"循环动画"中的最后一个动画效果，如图 2-104 所示，完成后点击"确认"按钮 ✓。

图 2-102

图 2-103

图 2-104

13 将时间轴定位至第 2 个片段的起始位置，点击"文本"按钮 T，在弹出的文本框中输入文字 AVOCADO，如图 2-105 所示。

14 用同样的方法，在第 3 段、第 4 段、第 5 段素材对应的画面中，分别添加文字 CREAM、PAPPER、HAMBURGER，并统一字幕持续时长与贴纸持续时长，如图 2-106 所示。

15 将时间轴定位至视频素材的结束位置，再点击 ➕ 按钮，点击"空白"按钮，添加片尾素材，然后点击"背景"按钮 ▨，设置一个白色背景。选中片尾素材，点击"剪辑"按钮 ✂，再点击 ✏ 按钮，自定义时长为 2s，如图 2-107 所示，点击"是"按钮，完成后点击"确认"按钮 ✓。

16 点击第 5 个片段与片尾中间的 ▸ 按钮，在展开的"过场"列表中选择"基础"过场中的第 5 个动画效果，如图 2-108 所示。

17 将时间轴定位至视频新增片尾的起始位置，点击"文本"按钮 T，在弹出的文本框中输入文字"享受美食，享受生活"。接着点击 ⬤ 按钮，选择如图 2-109 所示的颜色；点击 Aa 按钮，选择如图 2-110 所示的字体；点击 ⬤ 按钮，如图 2-111 所示的入场动画。

图 2-105

图 2-106

图 2-107

图 2-108

图 2-109 　　　　　　　图 2-110 　　　　　　　

图 2-111

18 点击"保存"按钮,在弹出的界面中设置"质量"为1080P,如图2-112所示。视频保存成功后,可以将其分享到抖音、哔哩哔哩等平台,如图2-113所示。

图 2-112

图 2-113

至此,美食生活创意视频就制作完成了,视频最终效果如图2-114和图2-115所示。

图 2-114

图 2-115

2.4 综合实战——时光倒流特效视频

我们平时会看到这样一些视频,例如掉落在地上的树叶飞到手中,扔掉的帽子又戴回头上。这些看似有"特异功能"的视频,其实是依靠视频的后期处理完成的。只要将拍摄的视频素材进行倒放,即可营造出"时光倒流"效果。下面就以剪映App为例,讲解时光倒流特效视频的制作方法。

01 打开剪映App,在主功能界面中点击"开始创作"按钮 ➕ ,将本节相关素材中的视频导入剪映App。

02 进入视频编辑界面后,可以预览当前视频效果,如图2-116所示。

03 将时间轴定位到第10秒的位置,选中视频素材,点击"剪辑"按钮 ✂ ,然后点击"分割"按钮 ,将素材沿当前位置分割为两段,如图2-117所示。

图 2-116

图 2-117

04 将视频素材分割为两段后，选中第 2 段视频素材，点击"倒放"按钮，对视频进行倒放。

05 选中第 1 段视频素材，点击"动画"按钮，点击"入场动画"按钮，选择"轻微放大"动画效果，并将动画时长调整为 2s，如图 2-118 所示，完成后点击"确认"按钮。

06 点击两段视频素材中间的按钮，打开转场效果列表，选择"特效转场"中的"色差故障"转场效果，并将转场时长调整为 1.5s，如图 2-119 所示，完成后点击"确认"按钮。

图 2-118

图 2-119

07 选中第 2 段视频素材，点击"变速"按钮，然后点击"常规变速"按钮，拖动变速滑块至 2.0× 位置，如图 2-120 所示，完成后点击"确认"按钮。

08 点击按钮返回上一级功能列表，点击"滤镜"按钮，选择"牛皮纸"滤镜效果，如图 2-121 所示，完成后点击"确认"按钮。

09 将时间轴定位到视频素材的起始位置，点击"音频"按钮，然后点击"音乐"按钮，在音乐素材库中，选择一首合适的音乐并添加到视频项目中。

图 2-120

图 2-121

⑩ 将时间轴定位到视频素材的结束位置，选中音乐素材，点击"分割"按钮，将音乐素材分割为两段，然后选中多余的音乐素材，点击"删除"按钮，剩下的音乐素材的尾部将与视频素材的尾部对齐，如图 2-122 所示。

⑪ 选中音乐素材，点击"淡化"按钮，将淡出时长调整为3s，如图 2-123 所示，完成后点击"确认"按钮。

图 2-122

图 2-123

⑫ 将时间轴定位到视频素材的起始位置，点击"音频"按钮，然后点击"音乐"按钮，在音乐素材库中，选择一首合适的音乐添加到视频项目中。将时间轴定位到视频素材的起始位置，点击"文字"按钮，再点击"新建文本"按钮，在弹出的文本框中输入文字"青春是时光流淌的痕迹"，如图 2-124 所示。接着点击"样式"按钮，选择"下午茶"字体，并将"字间距"调整为–5，如图 2-125 所示，完成后点击"确认"按钮。

图 2-124

图 2-125

⑬ 选中字幕素材，将字幕素材右侧的滑块拖至视频素材的第 4 秒位置，如图 2-126 所示。

14 按照上述同样的方法,制作第 2 段文字素材"我们在青春中不回头",并为文字素材设置相关参数。接着将第 2 段字幕素材右侧的滑块拖至视频素材的第 8 秒位置,如图 2-127 所示。

图 2-126

图 2-127

15 选中第 1 段文字素材,点击"动画"按钮,选择"入场动画"中的"收拢"动画效果,并将动画时长调整为 1.5s,如图 2-128 所示,第 2 段文字素材以同样的方法进行处理。

16 点击"导出"按钮,将"分辨率"设置为 1080p,"帧率"设置为 60,然后点击"导出"按钮,如图 2-129 所示。

图 2-128

图 2-129

至此,时光倒流特效视频就制作完成了,视频的最终效果如图 2-130 和图 2-131 所示。

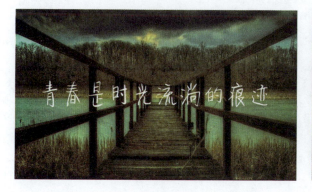
图 2-130

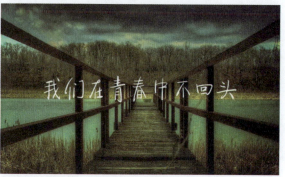
图 2-131

2.5 本章小结

本章详细讲解了短视频制作前期需要做的准备，例如根据自己的实际情况，选择合适的拍摄器材，掌握拍摄器材的使用方式和用途，在拍摄短视频的过程中能够发挥它们最大的作用。

利用手机拍摄短视频时，可选择本章介绍的 5 款实用性较强的短视频拍摄类软件；利用手机制作短视频时，可以选择本章介绍的 3 款操作方便的短视频剪辑类软件。

策划短视频脚本，首先要了解短视频脚本的概念，清楚短视频 3 种脚本类型，它们各有何特点并适用于怎样的短视频，最后能够独立策划一个优质短视频脚本。

本章还带来了 3 个实战案例，希望读者通过学习这 3 个实战案例，掌握 iPhone 和华为手机设置手机视频拍摄分辨率的方法，并且能学会利用不同的手机视频剪辑软件，轻松制作自己想要的短视频效果。

3.1 通过构图强化视频美感

拍摄视频与拍摄照片相似,都需要对画面中的主体对象进行恰当的摆放,使画面看上去更加和谐、美观,这便是构图的意义所在。在拍摄时,成功的构图能够突出作品的重点,使画面有条有理且富有美感,令人赏心悦目。下面介绍拍摄短视频时常用的几种构图方法。

3.1.1 中心构图

中心构图是一种简单且常见的构图方式,通过将主体放置在画面的中心位置进行拍摄,能很好地突出拍摄主体,让观者一眼看到视频的重点,从而将目光锁定在对象上,了解对象想要传递的信息。

使用中心构图法拍摄视频最大的优点在于主体突出、明确,画面容易达到左右平衡的效果,非常适合用来表现物体的对称性,如图3-1所示。

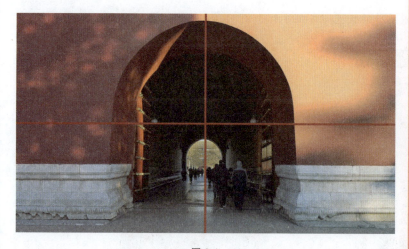

图 3-1

> **技巧与提示:**
> 当只有一个拍摄主体时,可以采用中心构图的方式来拍摄视频,这种构图方式操作简单,对技术的要求不高,所以对于拍摄视频的新手来说是一种极易上手的拍摄方式。在采用中心构图拍摄视频时,尽量保证背景简洁、干净,以免其他对象喧宾夺主。

第 3 章

短视频拍摄技巧

许多新手用户拍摄不出专业的视频效果,其实是方法没用对。作为一名专业的短视频拍摄玩家,除了要掌握拍摄设备的使用方法,还可以借助拍摄技巧来达到事半功倍的拍摄效果。本章将详细介绍一些有关视频拍摄的技巧及相关操作方法,帮助大家为以后学习短视频的拍摄与制作奠定良好的基础。

3.1.2 实战——使用网格功能辅助构图

在拍摄短视频时，开启手机的网格功能进行辅助拍摄，不仅可以直观地观察拍摄对象在画面中的位置是否得当，还能在一定程度上提升视频的构图质量。下面以 iPhone 为例，讲解启用网格辅助线的操作方法。

01 进入 iPhone 的"设置"界面，在功能列表中找到"相机"选项，如图 3-2 所示。

02 点击"相机"选项，进入"相机"设置界面，在这里点击"网格"开关按钮，即可显示或隐藏网格辅助线，如图 3-3 所示。

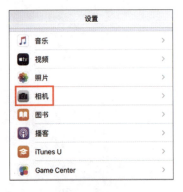

图 3-2

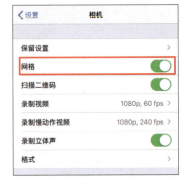

图 3-3

如图 3-4 和图 3-5 所示分别为网格辅助线隐藏和显示状态下的视频拍摄界面。

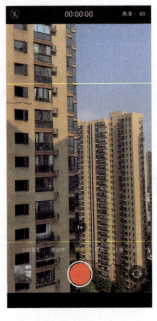

图 3-4

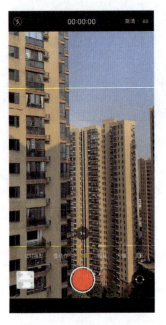

图 3-5

3.1.3 三分线构图

三分线构图是一种经典且简单易学的拍摄构图技巧，它是指将视频画面从横向或纵向分为 3 部分，在拍摄视频时，将对象或焦点摆放在三分线的某一点上，让对象更加突出，这样拍出来的画面极具层次感，如图 3-6 所示。

图 3-6

三分线构图一般是将视频拍摄主体放在偏离画面中心的 1/6 处，这样拍摄出来的画面不至于太枯燥、太呆板，同时还能突出视频拍摄主体，使画面紧凑有力。此外，通过三分线构图的方式还能使画面具备平衡感，使画面左右或上下更加协调。

3.1.4 前景构图

前景构图是指拍摄者在拍摄视频时，利用拍摄主体与镜头之间的景物进行构图的一种视频拍摄方式，即视频拍摄主体前面有一些景物。

通过前景构图的方式拍摄视频，可以增加画面的层次感，在使视频画面内容更丰富的同时，又能很好地展现视频拍摄的主体。比较常见的前景构图方式是将拍摄主体作为前景进行拍摄，如图 3-7 所示，将拍摄主体——小松鼠直接作为前景进行拍摄，不仅使视频主体更加清晰醒目，还能使视频画面更有层次感，背景则做虚化处理。

图 3-7

3.1.5 光线构图

在视频拍摄时需要用到的光线有很多，常见的有顺光、侧光、逆光、顶光这 4 类。光线带给视频拍摄的好处，不仅是让人眼能够看见拍摄主体，巧妙利用光线，还可以使视频呈现出不一样的光影艺术效果，如图 3-8 和图 3-9 所示。

图 3-8

图 3-9

下面分别介绍顺光、侧光、逆光和顶光的拍摄要点。

- ◆ 顺光是指从被拍摄主体正面照射而来的光线，着光面为拍摄主体，这是摄影时常用的一种光线。采用顺光拍摄，能够让拍摄主体呈现自身的细节和色彩，以细腻的方式展现自身特点。

- ◆ 侧光是指光源的照射方向与拍摄方向成 90°角，即镜头对准对象的正面，光线直射主体的左侧或右侧，因此，被拍摄主体受光源照射的一面非常明亮，没有受光源照射的一面则较暗，画面的明暗层次非常鲜明。采用侧光拍摄视频，可以展现出一定的立体感和空间感。

- ◆ 逆光是一种具有艺术魅力和较强表现力的光线，但是这种光线容易使被拍摄主体出现曝光不足的情况。如果能合理利用画面中各部分所呈现的明暗反差，则使画面的立体感更强。

◆ 顶光是指从顶部直接照射到拍摄主体上的光线。顶光垂直照射在拍摄主体上，阴影在视频拍摄主体下方，面积很小，几乎不会影响拍摄主体的色彩和形状的展现。顶光较为强烈时，能够使视频拍摄主体更加明亮，同时能很好地展现主体的细节。

3.1.6 景深构图

当对某一物体聚焦清晰时，从该物体前方到后方的某一段距离内的所有景物也是十分清晰的，焦点清晰的这段前后距离称为"景深"，而其他地方则呈现模糊（虚化）的效果，如图3-10所示。

图 3-10

3.1.7 实战——拍摄时调整手机光圈

如今大部分智能手机在进行视频拍摄时，都可以对光圈的大小进行自由调节。下面以华为手机为例，演示调节光圈大小的具体操作。

01 打开手机相机，点击录像按钮，再点击光圈按钮，此时光圈值为F4，如图3-11所示。

图 3-11

02 再次点击光圈按钮，拖动滑块即可调整光圈大小，将光圈值调至为F0.95，如图3-12所示，此时画面虚化效果更明显。

图 3-12

03 将光圈值调至F16，如图3-13所示，此时画面效果十分清晰。

图 3-13

> **技巧与提示：**
>
> 在调整光圈时需要注意，一旦光圈开得过大，可能会影响镜头的成像效果，视频画面会显得不够锐利。因此，在拍摄视频时，可以多调整、多试拍，找到最合适的光圈数值。

3.1.8 透视构图

　　透视构图是通过视频画面中的某一条线或某几条线由近及远形成延伸感，这一构图能使观者的视线沿着视频画面中的线条汇聚到某一个点上。

　　视频拍摄中的透视构图可大致分为单边透视和双边透视。其中，单边透视是指视频画面中只有一边带有由远及近形成延伸感的线条，如图3-14所示；而双边透视则是指视频画面两边都带有由远及近形成延伸感的线条，如图3-15所示。

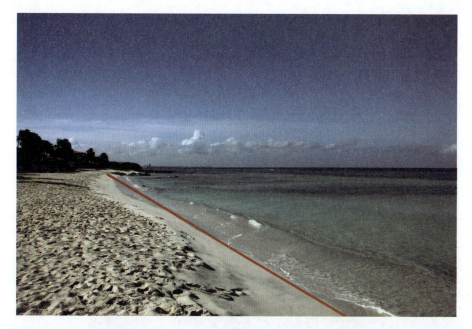

图 3-14

图 3-15

3.1.9 圆形构图

圆形构图,主要是指被拍摄主体具有圆形结构或形态。圆形边框是一种特殊的、带有适应性的边框,在视觉艺术中被广泛运用,圆形构图是产生特定艺术效果的先决条件。

圆形构图规定了构成作品的视觉对象与范围,同时它也将作品从其环境中分离出来,转而成为一个突出的中心,如图 3-16 所示为苏州园林的门洞,门洞为圆形,在可视范围内,柔和的曲线给人一种舒适、清雅的感觉,同时在视觉上也突出了门洞中的景物及环境。

图 3-16

3.2 了解视频拍摄景别

在拍摄视频时,景别的运用至关重要,景别选对了,不仅能够确立拍摄风格,还能突出拍摄者的想法,明确表达视频的主旨。如图 3-17 所示为景别的 5 大类别,下面逐一介绍这 5 种类别的概念及其作用,以帮助大家掌握景别拍摄的技巧。

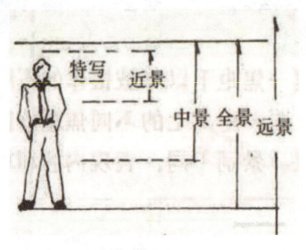

图 3-17

3.2.1 特写

特写,仅在取景框中包含被拍摄主体面部的局部,或者突出某一拍摄主体的局部。特写镜头注重表现人物的局部特征,艺术效果较为强烈,景别中的画面能充分调动观者从局部到全貌的想象力,如图 3-18 和图 3-19 所示分别为小猫的面部特写和人物眼睛的特写。

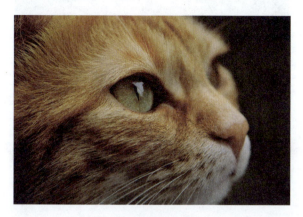

图 3-18

图 3-19

3.2.2 近景

近景的视距比特写稍远,画面视觉范围较小,观察距离相对更近,人物和景物的尺寸足够大,细节比较清晰,有利于刻画和表现人物面部或其他部位的表情神态、细微动作及景物的局部状态,如图 3-20 和图 3-21 所示。

图 3-20

图 3-21

3.2.3 中景

中景主要用于表现人物膝盖以上部分或场景的局部。因为人物占据了照片的大部分,所以该景别对场景的要求不高,小房间、狭窄走廊都是半身照的理想拍摄场地。中景决定了它可以更好地表现人物的身份、动作及动作的目的,在有情节的场景中可以很好地展现人物之间的交流,如图 3-22 和图 3-23 所示。

图 3-22

图 3-23

3.2.4 全景

全景具有较为广阔的空间，可以充分展示人物的整个动作和人物的相互关系。在全景画面中，人物与环境融为一体，能创造出有人、有景的生动画面。

全景不仅可以表现一个事物或场景的全貌，而且还可以完整地表现人物的形体动作，如图 3-24 和图 3-25 所示。

图 3-24

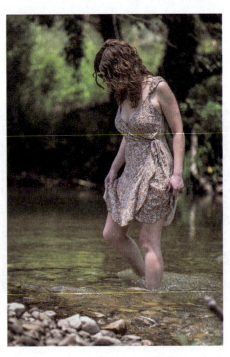

图 3-25

3.2.5 远景

远景是景别中视距最远、表现空间范围最广的一种景别，该景别一般用于表现比较开阔的场景和场面。

远景拍摄主要是以景物（环境）为主，能很好地借景抒情，为观者提供较多的视觉信息，呈现出极其开阔的空间，多用在视频的开篇或结尾处，如图3-26和图3-27所示。

图 3-26

图 3-27

3.3 拍摄运镜及转场技巧

对于广大短视频新手而言，如果某些特殊的运镜手法及转场应用不熟练，就会导致拍摄的视频没有亮点，视频对观者没有足够的吸引力。本节将介绍一些拍摄时常用的运镜和转场技巧，以此来提高短视频拍摄水平。

3.3.1 什么是运镜

运镜也称"运动镜头"，主要是指镜头自身的运动。很多短视频都是通过不同的运动镜头，拼凑成炫酷的画面，创造出独特的视觉艺术效果。

3.3.2 基本的运镜手法

拍摄视频时，最基本的运镜手法为：推、拉、摇、移，大家在平时的拍摄中或多或少都会运用到。下面介绍这4种基本运镜手法的相关知识。

1. 推镜头

推镜头是使镜头与画面逐渐靠近，画面内的景物逐渐放大，如图3-28所示，使观者的视线从整体看到某一布局。推镜头可以引导观者深刻地感受角色的内心活动，非常适合表现人物情绪。

推镜头是拍摄短视频时常用的一种运镜手法，当需要突出主要人物、细节，或是强调整体与局部的关系时，都可以使用推镜头进行拍摄。推镜头拍摄时，景别由远景变为全、中、近景甚至特写，能够突出主体对象，使观者的视觉注意力集中，视觉感受得到强化。

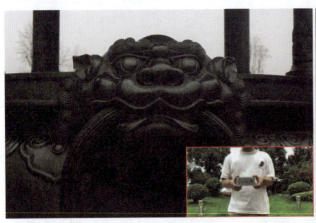

图 3-28

2. 拉镜头

拉镜头是使镜头逐渐远离被拍摄主体，画面从某个局部逐渐向外扩展，使观者的视点后移，看到局部和整体之间的关系，如图 3-29 所示。

图 3-29

使用拉镜头拍摄时，镜头空间由小变大，保持了空间的完整性和连贯性，有利于调动观者对整体形象逐渐出现，直至呈现完整形象这一过程的想象和猜测。

3. 摇镜头

摇镜头是使镜头的位置保持不动，只靠镜头变动来调整拍摄的方向，这类似人站着不动，仅靠转动头部来观察周围的事物，可以模拟人眼效果进行内容叙述，如图 3-30 所示。

摇镜头分为几类，可以左右摇，也可以上下摇，还可以斜摇，或者与移镜头混合在一起使用。在拍摄时，缓慢地摇镜头，对所要呈现给观者的场景进行逐一展示，可以有效地拉长时间和空间效果，从而给观者留下深刻的印象。摇镜头可以使拍摄内容表现得有头有尾、一气呵成，因此，要求开头和结尾的镜头画面目的明确，从一个被拍摄目标摇到另一个被拍摄目标，两个镜头之间的过程也应该是被表现的内容。

图 3-30

4. 移镜头

移镜头是使镜头在水平方向上，按一定运动轨迹进行运动的拍摄方法。使用手机拍摄短视频时，如果没有滑轨设备，可以尝试使用双手扶持手机，保持身体不动，然后通过缓慢移动双臂来平移手机镜头，如图 3-31 所示。

图 3-31

移镜头的作用是为了表现场景中的人与物、人与人、物与物之间的空间关系，或者是将一些事物连贯起来加以表现。移镜头与摇镜头的相似之处在于，它们都是为了表现场景中的主体与陪体之间的关系，但是在画面上给人的视觉效果是完全不同的。摇镜头是摄像机的位置不动，拍摄角度和被摄物体的角度在变化，适用于拍摄距离较近的物体；而移镜头则是拍摄角度不变，摄像机本身的位置移动（或在摄像机不动的情况下，改变焦距或移动后景中的被摄物体），以形成跟随的视觉效果，可以创造出特定的情绪和氛围。

3.3.3 运镜类短视频的制作要点

掌握了上述 4 种实用的运镜方式后，接下来讲解几个运镜类短视频的制作要点。

- 参考和学习 3.4 节的内容，那里介绍了画面稳定拍摄的 6 个技巧，可将这些技巧运用到运镜类短视频的拍摄过程中，确保画面的稳定。
- 在拍摄时动作要放慢，双手要放稳，手机尽量不要晃动，防止在运镜过程中因手抖而影响画

面质量。

◆ 镜头在运动的过程中，对焦容易发生变化，例如光线过亮或过暗都会影响镜头的准确对焦。因此，在拍摄时，需要随时留意镜头的变焦是否影响画面的成像效果。

◆ 拍摄结束后，可以为视频加上一些时间特效或滤镜。尽管运镜类短视频非常讲究运镜技巧，但在视频中添加部分奇特的特效或滤镜，同样可以让观者产生不一样的视觉体验。在之后的章节中，将详细讲解短视频后期制作的重点，其中就包括特效及滤镜的运用。

3.3.4 实战——无缝运镜

在短视频的拍摄过程中，巧妙运用运镜技术，拍出来的画面会让观者觉得更具动感且更具冲击感。下面将介绍4种基本的运镜方式及运镜类短视频的制作要点，教大家如何拍摄无缝运镜短视频。

1. 推镜头

01 确定视频的拍摄主体，在其位置不变的情况下，将镜头向被拍摄主体缓缓推进，例如此次拍摄的主体对象为羊头像。

02 目测拍摄距离，由远及近地朝着羊头像缓慢推进镜头，如图3-32所示。

图 3-32

2. 拉镜头

01 确定视频的拍摄主体，在其位置不变的情况下，将相机镜头向后缓缓拉动，远离被拍摄主体，例如此次拍摄的主体对象为石柱。

02 目测拍摄距离，由近及远地缓慢向后拉镜头，如图 3-33 所示。

图 3-33

3. 摇镜头

01 拍摄者务必要保持稳定站姿，观察周围景物，按左右或者上下方向反复调试相机镜头。

02 举例说明，编者此次拍摄的是走廊及池塘，首先确定拍摄地点，其次确定被摄景物，然后左右方向调试镜头，最后确定开拍。

03 如图 3-34 所示，拍摄者的站立位置保持不动，手持拍摄设备，镜头从左至右拍摄走廊及水湾。

图 3-34

4. 移镜头

01 确定水平拍摄方向上的景物，且左右方向调试相机镜头。

02 举例说明，此次拍摄的是花坛中的青草（花坛范围较大），将镜头从左往右缓缓移动拍摄，同时摄影师跟随镜头移动，如图 3-35 所示，通过这种方式拍出花坛全貌。

图 3-35

3.3.5 转场拍摄的常见类型

运镜是拍摄短视频的一项常用技能,掌握了运镜技巧,学习其他拍摄技巧也会更加得心应手。下面介绍 3 类转场短视频的拍摄要点。

1. 空间转场

空间转场可以给观者营造一种时空穿越的错觉,在视觉上形成一股冲击力。拍摄视频前需要选择多个不同的场地,如果是旅游胜地,可以在不同的地点提前拍摄一段视频保存下来,后期通过拼接剪辑,制成一个完整的空间转场视频。这类视频的拍摄技巧是,在上下左右瞬移的时候手机速度要快,另外出场和入场时要保持在同一方向,如图 3-36 和图 3-37 所示为抖音短视频创作者拍摄的空间转场短视频。

2. 撞肩转场

撞肩转场是通过遮挡镜头和镜头移动来同时实现时空穿梭效果的,这类视频的制作要点就是需要尽量保持视频的匀速运动,非常适合拍摄旅途中地点的变换,或是一天中起居时间的变化,如图 3-38 所示为抖音短视频创作者拍摄的撞肩转场短视频。

3. 头顶转场

头顶转场,即正对手机,将手机移至后脑勺,停止拍摄;然后将手机倒置,保持在后脑勺的位置,然后停止拍摄。这类视频的制作要点是将转场极致灵活地进行运用,同样的方法也适合 360° 转场、腰部转场等,将不同的转场特效结合在一起,也会产生不同的视觉特效,如图 3-39 所示为抖音短视频创作者拍摄的头顶转场短视频。

第 3 章 短视频拍摄技巧

图 3-36

图 3-37

图 3-38

图 3-39

3.3.6 实战——使用抖音 App 拍摄场景变换短视频

在抖音短视频平台观看视频作品时，经常能看到某些视频创作者拍摄的含有无缝场景转场效果的短视频。大家只要通过熟练运用运镜技巧，并巧妙利用不同的拍摄场景，即可轻松拍出类似的短视频。本节将以抖音 App 为例，详细介绍拍摄场景变换短视频的方法。

01 场景变换短视频需要在多处场景进行拍摄，因此，首先需要确定的是拍摄地点和景别，这样能够节省拍摄的时间成本。此次拍摄主要是利用楼梯、树叶和天空，分别拍摄了 3 个场景的视频片段，依次为相关素材文件夹中的"视频片段 1.mp4""视频片段 2.mp4"和"视频片段 3.mp4"，如图 3-40 所示。

图 3-40

02 下面介绍具体拍摄方法。打开抖音 App，点击"开拍"按钮 ＋ ，将手机镜头调整为后置摄像头，对准拍摄场景，如图 3-41 所示。

图 3-41

03 双手横持手机，可以借助三轴稳定器来稳定拍摄。点击"拍摄"按钮 ●，开始拍摄视频。被摄人物从楼梯向下走，镜头跟随人物双脚，从左上方至右下方平移至楼梯底部，如图 3-42 所示。完成素材片段的拍摄后，点击"拍摄"按钮 ● 暂停拍摄。

图 3-42

04 来到第 2 个拍摄场景，将镜头对准茂密的树叶，此时视频画面被树叶填满，点击"拍摄"按钮 ●，开始拍摄第 2 段视频。

05 此时，被摄人物站立不动，镜头由上至下从树叶过渡到人物。接着，人物向前缓行，镜头跟随人物行走的方向进行拍摄，如图 3-43 和图 3-44 所示。

06 当镜头跟随人物平移到下一棵树前方时，镜头画面从人物过渡到树木，此时茂密的树叶填满了视频画面，如图 3-45 所示，点击"拍摄"按钮 ● 暂停拍摄。

图 3-43

图 3-44

图 3-45

07 来到第 3 个拍摄场景，将镜头对准茂密的树叶，点击"拍摄"按钮 ⬤，开始拍摄第 3 段视频。

08 此时，人物继续向前缓行，同时镜头跟随人物从右至左平移，然后缓慢上升拍摄天空和高楼，如图 3-46 和图 3-47 所示，利用天空和高楼这一开放式构图场景作为视频最后的结尾。

图 3-46

图 3-47

09 点击"拍摄完毕"按钮 结束拍摄，完成场景变换短视频的拍摄，在抖音 App 中可以即时查看拍摄效果。

3.4 画面稳定拍摄技巧

无论是拍摄视频还是拍摄照片，人们都更倾向于观看清晰的画面。拍摄视频的清晰度非常重要，而画面的稳定有时是决定视频清晰度的关键。在本书的第 2 章中，介绍了稳定画面拍摄的一些辅助工具，

除此之外,在拍摄时还可以运用一些稳定技巧,从而大幅提升视频画质。

3.4.1 将其他物体作为支撑点

由于手机比较轻便,因此在手持拍摄时很容易发生抖动。为了拍摄出稳定的画面,最直接的方法是借助三脚架、手机云台等固定设备,如果身边没有这类辅助工具,则可以借助其他物体来稳定设备。在拍摄时,如果身边有比较稳定的大型物体,例如大树、墙壁、桌子等,可以将手机轻靠大树、墙壁,或立于桌面之上,形成一个比较稳定的拍摄环境。需要注意的是,这种拍摄方式虽然比较稳定,但能动性较差,很容易发生碰撞,因此,建议尽量只在拍摄固定机位时使用该方法。

3.4.2 保持正确的拍摄姿势

手持拍摄时,除了保持呼吸的平稳,还可以靠着墙壁、栏杆等,如图3-48所示,尽量让身体保持稳定。

图3-48

3.4.3 选择稳定的拍摄环境

除了在设备和拍摄手法上下功夫,选择一个稳定的拍摄环境同样有利于拍出稳定的画面。在拍摄场景的选择上,尽量避免坑洼不平的地面、被杂草和乱石覆盖的地面,因为崎岖不平的地面很容易让人踏空或发生磕绊。因此,在拍摄时,要选择平整、结实的路面,这样可以有效减少拍摄时不必要的镜头晃动。

3.4.4 小碎步移动拍摄

在进行移动拍摄时,应减少上身动作,避免大步行走,转而利用小碎步移动拍摄,这样可以有效降低画面抖动。

3.4.5 尽量减少手部动作

在拍摄视频时，经常需要运转镜头。为了确保画面稳定，在运转镜头的同时，应以上身为旋转轴心，尽量避免大幅度的手部动作，手肘可以紧靠身体内侧来保持稳定。在拍摄的过程中，也要尽可能地减少手部动作，例如，拍摄过程中换手拿手机，在此动作进行时就极有可能打破手机的平稳状态。

3.5 抖音拍摄模式及道具选择

一段普通的视频很容易被"淹没"，要想获得更多的关注，就必须提高视频的质量和品位，例如，在视频中加入一些复杂的玩法和元素。除了前期的常规拍摄，视频的效果还取决于道具的运用、后期处理及效果滤镜的运用。

许多短视频 App 都提供了丰富的特效道具和美化滤镜，在拍摄界面或后期编辑界面中可以自由选择。使用合适的特效道具可以对视频起到很好的点缀和优化作用。下面以抖音 App 为例，介绍常用的拍摄道具及其使用方法。

3.5.1 视频美颜拍摄设置

在各大视频平台中，大部分短视频是以人为主要拍摄对象的，对于一些爱美的用户来说，自然少不了要用到美颜模式。在拍摄时，适当开启美颜功能，不仅可以弱化人物面部的瑕疵，还能让视频的观赏度更上一层楼。

在使用抖音 App 拍摄短视频时，在拍摄功能界面中点击"美化"按钮 ✎，展开功能列表后可以看到"磨皮""瘦脸""大眼"等美颜功能按钮，如图 3-49 所示。美颜镜头的原理是通过面部捕捉，对人脸的整体和局部进行微调。可以根据自身需求，任意点击美颜按钮对相关的美颜参数进行调整。

图 3-49

3.5.2 使用热门装饰道具

抖音 App 的热门道具在抖音短视频中是极为常见的，如图 3-50 所示为"小黄狗"道具特效的视频画面，该道具的巧妙运用为视频主体增加了不少可爱的气息，因此，广受观者喜爱。

在抖音 App 拍摄功能界面中点击"道具"按钮 ，即可展开更多时尚热门的特效样式，如图 3-51 所示。在拍摄短视频时，可以自由地运用这些道具，从而增加视频的趣味性。

图 3-50

图 3-51

> **技巧与提示：**
>
> 如果在"刷抖音"时，发现了有趣的视频特效，想拍摄同款视频，但进入拍摄功能界面逐个寻找非常浪费时间，针对这种情况，可以使用一步到位的"同款道具"功能来实现快速拍摄。在抖音 App 主界面中，视频创作者利用的特效道具一般会显示在画面的左下方，如图 3-52 所示，只需点击"道具特效"按钮，即可进入该道具的"拍同款"界面，如图 3-53 所示。使用这样的方法拍摄短视频快速且高效，为大家节省了查找道具特效的时间。

图 3-52

图 3-53

3.5.3 实战——变身漫画视频

抖音热门道具的灵活运用不仅能使视频更加光彩夺目，同时还能增加短视频的曝光度，一些没有丰富经验的短视频拍摄新手也能因此轻松制作出热门的抖音短视频。下面以抖音 App 内置道具"变身漫画"为例，教大家制作热门的变身漫画视频（本案例视频由抖音用户"超甜的多多吖"友情提供）。

01 打开抖音 App，点击"开拍"按钮 ➕ ，进入抖音拍摄功能界面。

02 点击"道具"按钮，展开"热门"列表，选择"变身漫画"道具特效，如图 3-54 所示。

03 点击"拍摄"按钮 ⏺ ，开始拍摄视频。张开手缓慢拖动"变身轴"，即可出现真人变漫画的特殊效果，如图 3-55 所示。

图 3-54

图 3-55

04 利用道具拍摄的视频无须再添加背景音乐或配音，拍摄时长不超过 15s，点击"拍摄完毕"按钮 ✅ 即可结束拍摄。

05 拍摄完成后进入视频发布界面，发布及推广短视频的具体操作可翻阅本书 1.3.5 节的内容，这里不再赘述。

3.5.4 选择合适的拍摄滤镜

滤镜是许多短视频爱好者在前期拍摄或后期制作中都会运用到的调色工具，合适的滤镜能让视频看起来更加美观、自然。如今，许多短视频 App 都提供了大量的滤镜特效，使用它们可以重新定义视频的风格。

在抖音 App 拍摄功能界面点击"滤镜"按钮 ⊛ ，展开功能列表后，可以看到"人像""风景""美食"和"新锐"这 4 种滤镜模式，如图 3-56 所示。点击"管理"按钮 ⊚ ，可展开部分没有选中的滤镜样式，如图 3-57 所示，可以根据需求选中新的滤镜，以应用到视频项目中。

图 3-56

图 3-57

1. 人像滤镜

人像拍摄主要是使用前置摄像头，当光线不充足，且无法使用闪光灯进行补光时，拍摄人物就会显得脸部灰暗，没有神采。此时可以启用"白皙"滤镜，软件通过对色温的自动调节，能达到让面部皮肤增白、红润、饱满等效果，如图 3-58 所示。肤质和环境光的不同，所选择的滤镜也不同，因此，在拍摄时可以点选不同的滤镜，预览对应效果，最后再根据自身喜好和画面实际情况进行选取。

色温与光线强弱关系较大，在光线充足甚至格外强烈的时候，可以选择"冷系"滤镜；反之，则可以选择"暖系"滤镜，如图 3-59 所示，选择"慕斯"滤镜可以弥补在树荫下光线不足的问题，让视频画面变得明亮通透。

图 3-58

图 3-59

2. 风景滤镜

在户外拍摄风景，难免会产生因光线造成的色差，造成景象失真的问题。风景滤镜主要用于调节镜头的白平衡，如图 3-60 所示为添加"仲夏"滤镜的前后对比图，风景滤镜可以针对不同的光线稳定平衡，让景物恢复到更自然的状态。

图 3-60

3. 美食滤镜

大多数人在聚会就餐前，总会先拍摄几张图片，或者几段小视频来留恋。针对这种情况，美食滤镜应运而生。美食滤镜主要是将视频画面调整为暖黄色，让食物显得更有色泽，更具食欲，如图 3-61 所示为添加"可口"滤镜的前后对比图，在该滤镜的渲染下，视频的明亮度和饱和度都有了明显提升。

图 3-61

3.5.5 视频速度设置

在观看视频的过程中，视频画面的快慢也可以给观者带来不一样的感受，例如，紧张刺激的画面可以加快视频速度，而抒情温暖的画面则可以减缓视频速度。在利用抖音App拍摄短视频时，可以选择不同的视频速度。

对视频速度的设置，可以帮助用户轻松地拍摄快速"卡点"视频。用户只需将拍摄速度调为"慢"或"极慢"，手部动作跟随缓慢的音乐节奏舞动，拍摄的视频仍是正常倍速的音乐"卡点"视频。

3.6 综合实战——慢速拍摄书页视频

慢速的短视频往往可以突出视频的细节，相较于快节奏视频，大家在观看慢速短视频时，注意力要更为集中和专注。有的视频是拍摄后经过后期加工来放慢视频播放速度，有的视频则是在拍摄时通过"慢速"拍摄来实现慢放效果的。下面以抖音App为例，为大家讲解慢速拍摄书页视频的操作方法。

01 打开抖音App，点击"开拍"按钮 ⊕ ，将手机镜头调整为后置摄像头。

02 点击"调整拍摄速度"按钮 ⊘ ，选择"极慢"选项，并将拍摄模式切换为"拍15秒"，如图3-62所示。

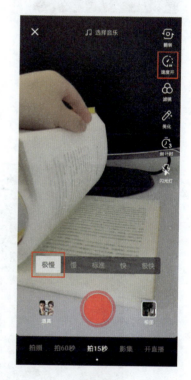

图 3-62

03 点击"拍摄"按钮 ⬤ ，拍摄一段小于15s的翻书视频，拍摄完成后点击"拍摄完毕"按钮 ⬤ 。

04 点击"剪辑"按钮 ✂ ，将视频时长裁剪为12s，如图3-63所示，裁剪完成后点击右上角的"保存"按钮。

05 点击"选择音乐"按钮 ♫ ，在音乐列表中选择一首合适的背景音乐，如图3-64所示。

图 3-63

图 3-64

06 点击"特效"按钮，选择"自然"中的"蝴蝶"特效，长按该特效将其应用到整段视频中，如图 3-65 所示，完成后点击"保存"按钮。

07 点击"滤镜"按钮，选择"新锐"中的"茶灰"滤镜效果，并将滤镜强度调整为 100，如图 3-66 所示。

08 至此，慢速拍摄书页视频制作完成，可以选择将视频上传至抖音平台，或者分享到其他社交平台。

图 3-65

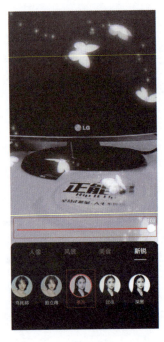

图 3-66

3.7 本章小结

本章介绍了许多实用性极强的短视频拍摄技巧,如视频拍摄的构图、视频的拍摄景别、画面稳定拍摄的技巧等,同时还补充了构图方面需要注意的内容及相关案例,方便读者加深理解。此外,本章所讲的拍摄运镜及转场技巧,是需要读者重点阅读和深度理解,并且能够运用到实际操作中去的重要知识点,希望大家能反复阅读和操作,加深对这部分内容的理解。

在前几章学习了短视频前期拍摄准备及拍摄技巧的相关知识，在熟悉了短视频的前期工作后，本章继续讲解短视频素材处理的一些实用操作方法，帮助大家进一步了解短视频的制作技巧。

4.1 视频剪辑的要点

如今，手机端的视频编辑类 App 数不胜数，常见的有剪映、InShOt、快影、小影、视频剪辑大师等。这类 App 大都功能全面、操作简单，深受短视频创作者的喜爱。在正式学习视频素材的剪辑处理前，先来熟悉视频剪辑的几个技术要点。

4.1.1 视频分镜头拍摄和分段剪辑

在拍摄视频时，可能会用到多台拍摄设备，因此，会拍摄出多个不同视角的镜头。分镜头拍摄能够展示被摄对象的全面性，在拍摄的过程中，视频片段是同时被拍摄出来的，但在剪辑的过程中，拍摄的视频片段是有先后顺序的。因此，在进行分段素材剪辑时，需要厘清镜头的先后顺序，这样视频的剪辑节奏才不会乱。

4.1.2 剪掉画面变化不大的片段

当平移拍摄视频时，画面中的物体运动轨迹变化不会太大，因此，在剪辑视频的过程中，一些倾斜角度变化不大的视频片段可以适当删减。如果拍摄的视频片段需要保留，则可以将视频时长缩短或者加快视频播放速度，这样在观看过程中就不会产生视觉疲惫。

4.1.3 边预览边剪辑确定具体帧数

在视频的编辑过程中，多进行预览以确定视频的时长及具体帧数。在剪辑视频时，带有语音讲解的视频需要在准确的帧数位置添加字幕，以确保音画同步。在预览视频的同时，可以在具体的帧数位置上做好标记，以便在之后的操作中快速找到需要的画面。

第 4 章

短视频素材的处理

随着智能手机功能的不断完善，不仅短视频的拍摄依靠手机就能轻松完成，短视频的剪辑工作同样也能通过手机完成。对于广大短视频爱好者来说，利用手机制作短视频操作简单，在手机上完成的视频随剪随发，最大限度地节省了创作的时间和精力。

4.2 视频素材的剪辑

拍摄后的视频素材杂乱无章，剪辑没有头绪该怎么办？这时，大家需要将有效的视频素材留下，将无用的视频素材剔除，然后再进行有序的分类整理，这样一来，剪辑视频的难度就会大幅降低。

将视频素材分类整理之后，就要进入对其进行润色、加工的阶段了。前期的拍摄工作好比是写一篇小说，需要构思、搭建框架，然后完成初稿；而后期的剪辑就是对初稿进行加工、完善，使作品更加完整，被大众所喜爱。

本节将以剪映 App 为例，演示视频素材的基本剪辑方法。在之后的章节中，大部分讲解和操作也多以剪映 App 为代表进行讲解，大家也可以根据自己的喜好选择其他软件进行参照学习。

4.2.1 添加视频素材

视频素材是构建短视频的基石，添加视频素材是制作短视频的首要任务。操作者根据自身需求，可在剪映 App 中导入单个或多个视频素材，如图 4-1 所示，在素材添加界面中选择两个视频素材，点击"添加"按钮，即可完成素材的添加，同时将创建剪辑项目，进入视频编辑界面。

如果需要在导入的视频素材后方添加新的视频素材，只需将时间轴定位至视频素材的结束位置，点击"添加素材"按钮 +，进入素材添加界面选取新的素材后，即可添加新素材至剪辑项目中，如图 4-2 所示。

图 4-1

图 4-2

如果想在两个视频素材中间插入新的视频素材，只需选中前一段视频素材，点击"添加素材"按钮 +，进入素材添加界面选取新的素材后，即可将新的视频素材添加到原本两个视频素材之间，如图 4-3 所示。

在剪映 App 的素材库中提供了许多视频素材，例如，黑白场素材、动画素材、绿幕素材、蒸汽波素材等，如图 4-4 所示，可以任意选择其中的视频素材添加到视频项目中，如图 4-5 和图 4-6 所示，以此来优化自己的视频内容。

图 4-3

图 4-4

图 4-5

图 4-6

在上述内容中,视频素材均处于同一图层中,如果需要添加多层视频素材,可以通过"画中画"功能来实现,如图 4-7 所示,具体操作可参阅 4.4 节的综合实战。

4.2.2 实战——替换视频素材

在使用剪映 App 处理视频项目时,如果觉得添加的视频素材不合适,想要替换新的视频素材,可以使用"替换"功能来实现该操作。

01 打开剪映 App,将本地相册中的视频素材导入剪辑软件,进入视频编辑界面,如图 4-8 所示。

02 选中视频素材,点击"替换"按钮,进入素材添加界面后,根据需要选择新的视频素材,如图 4-9 所示。

图 4-7

图 4-8

图 4-9

03 点击新的视频素材，超过原本视频素材时长的部分将被裁剪掉，如图 4-10 所示。

04 新的视频素材可以在时长框中自主选择所需要的部分，选择完成后点击"确认"按钮，素材将被导入视频项目，如图 4-11 所示，至此便完成了素材的替换操作。

图 4-10

图 4-11

4.2.3 调整素材长度

在剪辑视频时，经常需要对视频素材的长度进行调整，下面介绍一个直接且简单的调整视频素材长度的方法。

在剪映 App 中，导入一段时长约 12 秒的视频素材，将时间轴定位至视频素材的第 10 秒位置，然后选中视频素材，将右侧的滑块向左滑动，如图 4-12 所示，将滑块停在时间轴所处位置，即可完成视频素材时长的调整，如图 4-13 所示为调整后的视频素材时长示意图。

图 4-12　　　　　　　　　　　　图 4-13

通过上述方法不仅可以将视频素材的时长缩短，也可以将时长延长，如图 4-14 所示，将右侧滑块向右滑动，可以延长视频素材时长。需要注意的是，视频素材时长并非可以无限延长，延长的部分不会超过原视频素材的总时长。

图 4-14

4.2.4 剪辑视频片段

剪映 App 提供了一些既强大又简便的素材剪辑功能，例如"变速"功能，可以通过不同选项实现视频变速的目的，如图 4-15 所示为将视频播放速度设置为"蒙太奇"模式，也可以选择其他变速模式，或自定义变速效果。剪辑视频片段需要大家清楚且熟悉软件的各项剪辑功能，在剪辑视频时根据情况灵活运用，关于各项剪辑功能的具体使用，在后文中将逐一讲解。

4.2.5 实战——剪掉视频多余的内容

在剪辑视频的过程中，如果视频素材过长，可以选择裁剪掉多余的部分。下面就以剪映 App 为例，为大家讲解剪掉视频多余内容的操作方法。

01 打开剪映 App，将本地相册中的视频素材导入剪辑软件，进入视频编辑界面。

02 此时导入的视频素材时长约 12 秒，如图 4-16 所示，若只想保留 10 秒的内容，则需要对多出的 2 秒内容进行删减。

图 4-15

图 4-16

03 将时间轴定位至视频素材的第 10 秒位置，点击"剪辑"按钮，然后点击"分割"按钮，将视频素材沿时间轴一分为二，如图 4-17 所示。

04 选中时间轴后方多余的视频素材，点击"删除"按钮，即可完成多余内容的裁剪操作，如图 4-18 所示。

图 4-17

图 4-18

4.2.6 复制与删除素材

在剪映 App 中对视频素材进行复制与删除的操作十分简单，对于此类操作，只需在剪辑视频的过程中多操作即可掌握。

选中需要复制的视频素材，点击"复制"按钮，即可复制一段与原视频素材相同的视频，如图 4-19 所示。

选中需要删除的视频素材，点击"删除"按钮，即可删除所选视频素材，如图 4-20 所示。

图 4-19

图 4-20

4.2.7 调整片段播放速度

在剪映 App 中，可以为视频设置两种变速方式，一种是常规变速，另一种是曲线变速。常规变速，可以对视频素材进行匀速变速处理，可调节的范围为 0.1x～100x，如图 4-21 所示；曲线变速，相较于常规变速而言，调节的自由度更高，剪映 App 提供了"蒙太奇""英雄时刻""子弹时间"等各具特色的曲线变速模式，同时还可以对不同的曲线变速模式进行自定义，以产生不同的加速度效果，如图 4-22 所示为编者调整的曲线变速示意图。

图 4-21　　　　　　　　图 4-22

图 4-23 所示为时长为 20 秒的视频素材,若将视频素材的播放速度调整为 2.0×,可以看到片段上方显示的视频时长变为 10 秒,如图 4-24 所示,此时预览视频会发现播放速度变快;若将视频素材的播放速度调整为 0.5×,可以看到片段上方显示的视频时长变为 40 秒,如图 4-25 所示,此时预览视频会发现播放速度变慢。

图 4-23

图 4-24

图 4-25

在自定义曲线变速时,选中其中任意一个速度锚点,可以自行拖动调整或将其删除,如图 4-26 所示为删除了一个速度锚点的示意图。添加或删除速度锚点,会对原本设置的变速曲线产生一定的影响,因此在进行此操作时,需要对速度曲线进行适当的前后调整,否则制作的视频效果会很违和。

图 4-26

4.2.8 实战——改变片段播放顺序

如果需要对导入剪映 App 中的多个视频素材进行顺序调整,可以选中视频素材直接进行拖动。下面就以剪映 App 为例,讲解改变视频素材片段播放顺序的操作方法。

01 打开剪映 App,将本地相册中的视频素材导入剪辑软件,如图 4-27 所示。

图 4-27

02 进入视频编辑界面后,选中并长按第一段视频素材,将其拖至第二段视频素材之后,即可将这两段视频素材的顺序互换,如图 4-28 所示。

图 4-28

03 此外,视频素材片段也可以向前调整,如图 4-29 所示,选中并长按第二段视频素材,将其拖至第一段视频素材之前,同样可以完成顺序的互换。

图 4-29

4.3 视频画面的调整

短视频的画面是直接呈现在观者眼前的表象动画,因此,大家在处理视频素材的同时也需要注重视频画面的修整与美化,优化后的视频画面可以让人更加赏心悦目。

4.3.1 调整画面大小

拍摄的视频素材在导入视频编辑软件后,若出现画面过大或过小的情况,可以通过双指缩放的操作,调整视频画面的大小,如图 4-30 和图 4-31 所示。

图 4-30

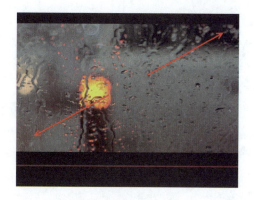
图 4-31

4.3.2 实战——横屏视频变竖屏视频

在一般情况下，观者是竖持手机观看视频的，然而在拍摄视频时，大多数人更偏向于横屏拍摄。在这种情况下，拍摄的视频上传至短视频平台后，顶部和底部会产生难看的黑边，影响观影效果。为了解决这一问题，就需要将横屏的视频做成"伪竖屏"来迎合大多数人的观看习惯。下面以剪映 App 为例，通过调整视频的画幅比例，制作三分屏视频，巧妙地将横屏视频转变为竖屏视频。

1. 方法一

01 打开剪映 App，点击"开始创作"按钮 ➕，将一段横向的视频素材导入剪辑软件，进入视频编辑界面，视频效果如图 4-32 所示。

02 点击"比例"按钮 ▢，选择 9:16 选项，如图 4-33 所示，完成后点击"返回"按钮 ＜。

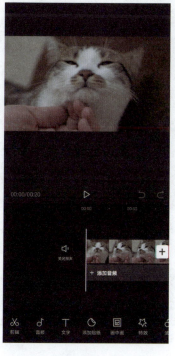
图 4-32

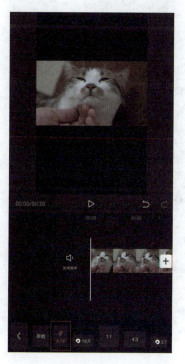
图 4-33

03 点击"画中画"按钮 ，导入同一段视频素材，如图4-34所示。将新导入的视频素材移至视频画面上方的黑色区域，然后将其放大以填满黑色区域，如图4-35所示。

04 选中新导入的视频素材，点击"复制"按钮，复制视频素材，然后长按该视频素材，将其拖至前两段视频素材的下方，如图4-36所示。

05 调整第3段视频素材的位置，将其移至视频画面下方的黑色区域，如图4-37所示。

06 至此，三分屏视频制作完成，点击右上角的"导出"按钮，将视频保存至本地相册。

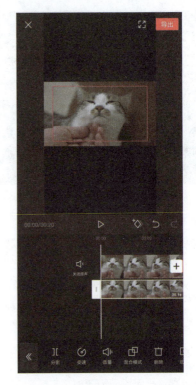

图 4-34

图 4-35

图 4-36

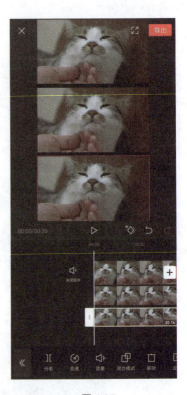

图 4-37

2. 方法二

01 打开剪映 App，点击"开始创作"按钮 ➕，将一段横向的视频素材导入剪辑软件，进入视频编辑界面，视频效果如图 4-38 所示。

02 选中视频素材，点击"比例"按钮 ▢，选择 9:16 选项，如图 4-39 所示，完成后点击"返回"按钮。

03 点击界面右上角的"导出"按钮，在导出设置界面中设置"分辨率"为 2K/4K，设置"帧率"为 60，如图 4-40 所示，完成设置后点击该界面下方的"导出"按钮，将视频导出。

04 返回剪映 App 主界面，再次点击"开始创作"按钮 ➕，导入上述操作中导出的视频素材，如图 4-41 所示。进入视频编辑界面，当前视频效果如图 4-42 所示，可以看到视频画面的上下区域均为黑色。

图 4-38

图 4-39

图 4-40

图 4-41

05 点击"特效"按钮❀,选择"分屏"中的"三屏"效果,如图 4-43 所示,完成后点击"确认"按钮✓。

06 选中特效素材,拖动右侧滑块▯至视频素材的结束位置,使特效素材的时长与视频素材的时长保持一致,如图 4-44 所示。

图 4-42　　　　　　　　　图 4-43　　　　　　　　　图 4-44

07 至此,三分屏视频制作完成,点击右上角的"导出"按钮,将视频保存至本地相册。

4.3.3　旋转画面

如果导入的视频素材,在视频编辑中呈倒置状态,如图 4-45 所示,则可以对视频画面进行旋转以改变其方向。点击"剪辑"按钮✂后进入其二级编辑操作列表,点击"编辑"按钮▢,然后点击"旋转"按钮↻,画面将被旋转一次,如图 4-46 所示为视频画面顺时针旋转 90°后的画面效果,可以看到视频左右两侧为黑色状态,这代表画面没有完全填充。返回视频编辑界面,点击"比例"按钮▢,选择"原始"选项,即可使视频画面铺满屏幕,如图 4-47 所示。

4.3.4　翻转画面

旋转画面是使视频画面的角度发生变化,而翻转画面则是对视频画面进行镜像调整,如图 4-48 所示为视频原画面,点击"剪辑"按钮✂,点击"编辑"按钮▢,再点击"镜像"按钮◁▷,即可翻转视频画面,如图 4-49 所示。

图 4-45

图 4-46

图 4-47

图 4-48

图 4-49

4.3.5 画面定格

通过剪映 App 中的"定格"功能，可以将一段视频素材中的某一帧画面提取出来，并使其成为一段可以单独进行处理的素材。

画面定格的操作非常简单，例如，在剪辑项目中，确定以视频素材的第 4 秒画面为定格画面，只需将时间轴定位至第 4 秒的位置，如图 4-50 所示，点击"剪辑"按钮，再点击"定格"按钮，即可将当前帧的画面提取出来，如图 4-51 所示。剪映 App 中画面定格时长默认为 3.0s，也可以自行调整其时长，如图 4-52 所示为调整时长为 1.5s 后的素材效果。

图 4-50　　　　　　　图 4-51　　　　　　　图 4-52

4.3.6 调整混合模式

在剪映 App 中导入一段视频素材后，点击"画中画"按钮，再次导入素材库中的一个绿幕素材，如图 4-53 所示。将绿幕素材放大填满整个视频画面，并裁剪掉视频素材多余的部分，使视频素材的时长与绿幕素材的时长保持一致，如图 4-54 所示。

图 4-53

图 4-54

选中绿幕素材,对其进行色度抠图后则能够得到如图4-55所示的视频画面效果。选中绿幕素材,在底部工具栏中点击"混合模式"按钮,在混合模式列表中选择"强光"模式,并将"不透明度"调整为100,如图4-56所示,完成后点击"确认"按钮即可得到"强光"混合模式的视频画面。

图 4-55

图 4-56

4.3.7 动画效果

在剪映App中,视频动画分为3种:入场动画、出场动画和组合动画。入场动画和出场动画分别应用于视频的开头和结尾处,如图4-57所示为在片段开始处添加了1.5s"放大"动画效果的示意图,添加该效果后,视频开头处会有由中心向四周逐渐放大的效果;如图4-58所示为在片段结尾处添加了2.0s"渐隐"动画效果的示意图,添加该效果后,视频结尾处产生逐渐淡化消失的效果。

图 4-57

图 4-58

添加组合动画能够使视频画面更具动感,在剪映App的组合动画中,有众多3D动画效果供用户

选择和使用，如图 4-59 所示为应用了"立方体 V"动画效果后的视频画面。组合动画与入场动画和出场动画不同，它不会单独作用于片头或片尾，而是贯穿于整个视频片段中。

4.3.8 设置视频背景

针对一些背景单调的视频素材，可以在剪映 App 中为素材添加背景效果，对画面进行美化。常见的视频背景有模糊、白色和黑色效果，在剪映 App 中，还可以根据视频主题对背景进行多样化处理，本节将分别介绍几种不同类型视频背景的设置方法。

1. 设置模糊视频背景

将视频导入剪映 App 后，点击底部工具栏中的"背景"按钮，点击"画布模糊"按钮，即可在打开的列表中选择不同程度的模糊样式，如图 4-60 所示。选择第一种模糊样式，可以预览视频画面背景的模糊程度，如图 4-61 所示，越是模糊的背景在视觉上越是可以突出视频主体。

图 4-59

图 4-60

图 4-61

2. 设置白色/黑色视频背景

白色或黑色的背景不仅不会喧宾夺主，还可以在背景上任意添加字幕和贴纸效果，从而丰富视频画面。添加白色或黑色视频背景的方法非常简单，只需在底部工具栏中点击"画布颜色"按钮，选择白色或黑色即可，如图 4-62 所示。

3. 设置彩色视频背景

彩色的视频背景想必大家看到过不少，不仅有纯色的背景，也有渐变的背景。背景颜色的选择主要是根据拍摄主体来进行选择的，只要选择了合适的视频背景，就可以使视频画面看上去更协调。

图 4-62

点击"画布颜色"按钮,根据拍摄主体的主色调(例如,画面主色调为粉色),在展开的颜色列表中选择一个接近主色调的颜色(粉色),完成后点击"确认"按钮,即可将彩色背景应用到视频画面中,如图 4-63 所示。

此外,还可以根据自己的喜好添加一些好看又时尚的画布背景。点击"画布样式"按钮,在展开的样式列表中可选择相应的画布背景应用到视频画面中,如图 4-64 所示。

图 4-63　　　　　　　　　　图 4-64

4.3.9 实战——添加自定义背景

在剪映 App 提供的画布样式中，还可以自主添加本地相册中的图片作为视频背景，这样更能渲染视频气氛，衬托视频主体，达到更完美的视觉效果。下面以剪映 App 为例，介绍为视频添加自定义背景的操作方法。

01 打开剪映 App，点击"开始创作"按钮 ，导入相关素材中的"视频片段.mp4"，进入视频编辑界面，当前画面效果如图 4-65 所示。

02 点击底部工具栏中的"比例"按钮 ，选择 9:16 选项，如图 4-66 所示，完成后点击"返回"按钮 。

图 4-65

图 4-66

03 点击底部工具栏中的"背景"按钮 ，再点击"画布样式"按钮 ，展开画布样式列表，如图 4-67 所示。

04 点击"添加图片"按钮 ，在本地相册中根据喜好选择一张图片作为自定义背景，如图 4-68 所示。

05 至此，为视频添加自定义背景的操作就完成了。点击右上角的"导出"按钮，将视频保存至本地相册。

 技巧与提示：
如果选择的自定义背景不满意，可以点击自定义背景右上角的"删除"按钮 将其删除。

图 4-67

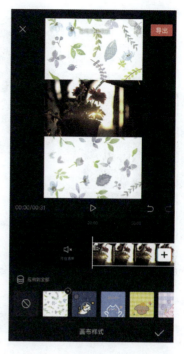

图 4-68

4.4 综合实战——朋友圈九宫格画中画视频

许多微信用户喜欢在朋友圈中分享日常生活中的一些所思所想,如果想让自己分享的内容看上去与众不同,不妨尝试着将朋友圈的九宫格及朋友圈封面巧妙地结合在一起,并将这两者转化为动态视频,生成与众不同的朋友圈动态。下面以剪映 App 为例,讲解制作朋友圈九宫格画中画视频的操作方法。

01 在微信朋友圈中添加动态,导入 9 张黑色图片,并输入文字,如图 4-69 所示。

02 将朋友圈封面暂时设置为黑色,然后截取一张界面图,保存至手机本地相册,如图 4-70 所示。

03 打开剪映 App,点击"开始创作"按钮 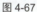,导入上述操作中截取的界面图,进入视频编辑界面,当前画面效果如图 4-71 所示。

04 点击"画中画"按钮 ⊡,点击"新增画中画"按钮 ⊕,导入相关素材中的"视频片段 .mp4"。将视频素材画面放大,使其覆盖住九宫格区域,如图 4-72 所示。

05 点击"混合模式"按钮 ⊕,选择"滤色"模式,如图 4-73 所示,完成后点击"确认"按钮 ✓。

06 选中图片素材,将右侧滑块 ▯ 向右滑动,使图片素材的时长与视频素材的时长保持一致,如图 4-74 所示。

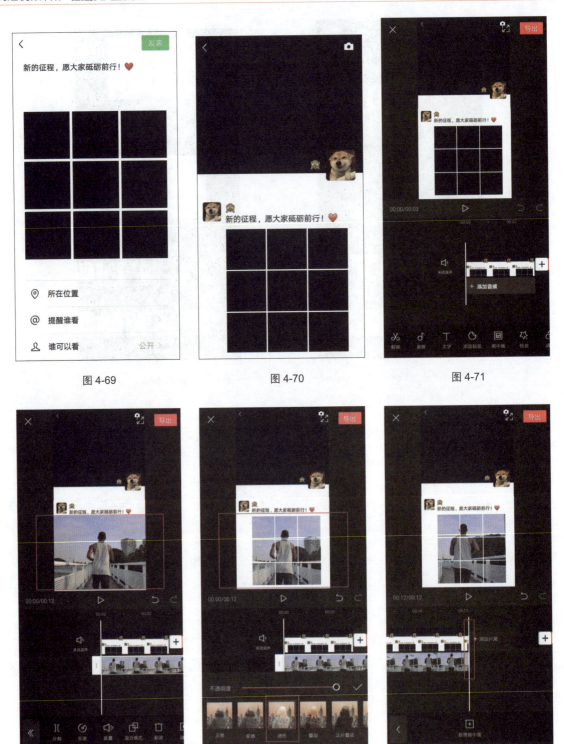

图 4-69　　　　　　图 4-70　　　　　　图 4-71

图 4-72　　　　　　图 4-73　　　　　　图 4-74

07 将时间轴定位至视频素材的起始位置，点击"新增画中画"按钮 ，再次添加相关素材中的"视频片段 .mp4"，将该视频素材画面放大，使其覆盖住朋友圈封面区域，如图 4-75 所示。

08 用上述同样的方法，将视频素材的混合模式调整为"滤色"，并调整视频素材的时长，得到的画面效果如图 4-76 所示。

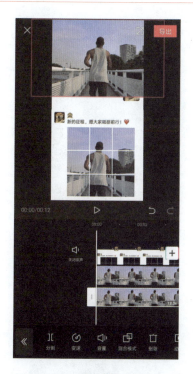

图 4-75

图 4-76

09 点击"音频"按钮，再点击"音乐"按钮，进入音乐素材库后，在音乐列表中选择合适的背景音乐，音乐下载后点击"使用"按钮，如图 4-77 所示，可将音乐直接添加到剪辑项目中。

10 将时间轴定位至视频素材的结束位置，选中音乐素材，点击"分割"按钮。完成音乐素材的分割后，选中多余的音乐素材，点击"删除"按钮将其删除，仅保留时间轴之前的音乐，如图 4-78 所示。

图 4-77

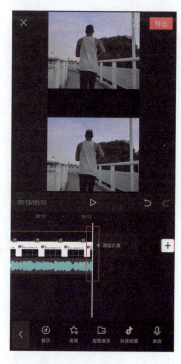

图 4-78

11 至此,朋友圈九宫格画中画视频就制作完成了。点击右上角的"导出"按钮,可将视频保存至本地相册。本案例最终视频效果如图 4-79 和图 4-80 所示。

图 4-79

图 4-80

4.5 本章小结

本章介绍了视频素材的各项后期处理方式及技术要点。有关视频素材的基本剪辑操作,以及视频画面的调整操作,不仅详细介绍了相关基础内容,还提供了多个相关实战案例,大家可以针对这些案例进行参考学习,同时要多结合一些剪辑操作及剪辑技巧,做出一些比较优质的短视频作品。

5.1 对视频画面进行校色

如果视频素材的色调过于单调，可以对素材进行适当的校色处理，从而强化视频的视觉感。视频画面的校色工作可以从画面的亮度、饱和度、对比度等方面入手。本节将以小影 App 和剪映 App 为例，详细介绍视频画面的校色操作。

5.1.1 掌握色调基础知识

色调是指画面色彩的总体倾向，如图 5-1 所示为色相环。色相对比、明度对比、饱和度对比、冷暖对比、补色对比等，是构成色彩效果的重要手段，灵活运用色彩对比，可以在画面中形成强烈的视觉效果。此外，色调在冷暖方面分为"暖色调"与"冷色调"，如果视频画面中的冷色调过重，可以适当增添暖色调来协调画面的整体效果。

图 5-1

色调不仅代表着画面的色彩，同时也代表着视频创作者的情感倾向，因此色调在一定程度上象征着创作者情感的流露和视频的情感基调，如图 5-2 所示为色彩情感表现图，每一种色彩都具备视觉想象，同时还具有色彩正能量和色彩负能量。在调整视频画面的色调时，可根据拍摄情况进行调整，例如，拍摄阴雨天的视频，可以将画面调整为蓝色系，以增添阴郁感；拍摄美食类的视频，则可以将画面调为橙色系，以增添食欲。

第 5 章

画面的调整及美化

在视觉观感上，唯美和谐的视频画面更能体现创作者的审美和技术，也会更受观者喜爱。对于广大视频创作者来说，对视频画面的美化和调整是短视频后期制作中不容忽视的一个环节。视频画面的调整与美化主要包括对视频画面的校色，以及各种滤镜效果、转场效果的灵活运用，同时还需要结合蒙版、色度抠图等操作，来进一步完善视频画面效果。

色彩	视觉想象	色彩正能量	色彩负能量
	火焰、太阳、血、玫瑰	热情、兴奋、亮丽、勇气、活力、高贵	危险、紧迫、炎热、愤怒
	火焰、太阳、橘子、夏天	运动、青春、时尚、幸福、欢乐、高贵	吵闹、嫉妒、冲动、固执
	光明、麦田、向日葵、柠檬、香蕉、月亮	明亮、温暖、幸福、快乐、轻松、希望	提高警觉
	大自然、植物、树叶、蔬菜、青苹果	健康、升级、清爽、新鲜、年轻、和平	消极、怀疑、苦、嫉妒、腐败
	海洋、天空、水	平静、理智、严格	孤立、苛刻、严肃、犹豫、消极
	蓝宝石、天空、计算机屏幕	聪明、智慧、理性、创造、贤明、意志	冷眼、孤独、与世隔绝
	紫罗兰、薰衣草、葡萄、紫水晶	高贵、特别、气质、灵性	犹豫、忧郁
	夜晚、乌鸦、礼服	神秘、高贵、厚重	犹豫、绝望、恐怖、邪恶、不安、死亡
	云、兔子、牛奶、天鹅、医院	纯洁、干净、正义、圣洁、光明、平和	惨淡、葬礼、哀怜、冷酷
	乌云、草木灰、树皮	谦逊、温和、中立、高压	平凡、失意、中庸、沉默、阴冷、绝望

图 5-2

5.1.2 使用滤镜调整视频画面

很多人将照片发到微信朋友圈、QQ 空间等社交平台之前，都会习惯性地为照片加上好看的滤镜效果。其实，不仅是照片可以添加滤镜，对于一些平时拍摄的视频片段，同样可以通过后期处理添加滤镜效果，从而增强画面美感。

打开小影 App，将一段视频素材导入剪辑项目，在视频编辑界面中，切换至"滤镜"板块。举例说明，这里导入的素材为女生随音乐舞蹈的视频，如图 5-3 所示为视频画面原片，为了彰显视频愉悦和活泼的氛围，选择了"少女写真"中的 Luminous 滤镜效果，强化环境光线，让视频画面变得更加鲜亮，如图 5-4 所示为添加滤镜后的画面效果。

如果想增加视频的趣味性，可以尝试添加特效滤镜，如图 5-5 和图 5-6 所示分别为添加了"彩虹 4"和"钻石"滤镜效果的视频画面。

图 5-3

图 5-4

图 5-5

图 5-6

5.1.3 使用调节功能调整视频画面

在小影App的"滤镜"板块中，可以通过调整不同的颜色参数，自定义画面色调，如图5-7所示为"参数调节"界面，在该界面中，可根据画面的实际情况，自由调整亮度、饱和度、锐度等参数数值。

图 5-7

下面分别介绍各项颜色功能参数的调整方法。

1. 调整画面饱和度

在小影App的视频编辑界面中，点击"调色"按钮，可在"饱和度"选项下方调节饱和度数值，如图5-8所示为饱和度数值调为最小的视频画面；如图5-9所示为饱和度数值调为最大的视频画面。不难看出，饱和度越高，视频画面色彩越鲜艳，在视觉上更具冲击力。

图 5-8　　　　　　　　　　图 5-9

2. 调整画面暗角

暗角，也称为"晕影"，是一种能够突出拍摄主体的视觉效果。借助小影 App，可以轻松添加暗角效果，如图 5-10 所示为暗角效果数值调至最小的视频画面，可以看到视频画面四角泛白，视频画面感不强；如图 5-11 所示为暗角效果数值调至最大的视频画面，可以看到视频画面四角暗黑，很好地凸显了视频画面中的主体部分，并且使画面更具层次感。

图 5-10

图 5-11

3. 调整画面亮度

当拍摄的视频画面过暗或过亮时，可以适当调整亮度参数来改善画面效果。与暗角效果相比，亮度是对整个画面的曝光度进行降低或提高的。在小影 App 的"亮度"选项下方，可对画面亮度进行调整，如图 5-12 和图 5-13 所示分别为亮度数值调至最小和亮度数值调为最大的画面效果。

4. 调整画面锐度

如果拍摄的视频像素不是太低，可以通过调高画面锐度，来增强视频画面的清晰度。

通过调整画面锐度，可以快速聚焦模糊图像，提高视频画面的清晰度，使画面细节更加明显。锐度越低，所呈现的画面越模糊，反之则越高，如图 5-14 和图 5-15 所示分别为设置了不同锐度数值的画面效果。

5. 调整画面色温

利用色温工具可以让画面偏向于黄色（暖色）或蓝色（冷色），当降低色温值时，画面色调将偏蓝，如图 5-16 所示；当提高色温值时，画面色调将偏黄，如图 5-17 所示。通过调整色温，可以明显改善视频的冷暖度，因此，在调整画面色温时，必须准确把握视频画面的视觉感，根据实际需求进行调整。

图 5-12　　　　　　　图 5-13　　　　　　　图 5-14

图 5-15　　　　　　　图 5-16　　　　　　　图 5-17

6. 调整画面高光

高光不是光，而是物体上最亮的部分。增加高光，会使视频画面中的物体亮部更亮；减少高光，会使视频画面中的物体暗部更暗，如图 5-18 和图 5-19 所示。

图 5-18

图 5-19

增加适量高光，可以使视频中某些质感比较光滑的物体更突出，例如，玻璃杯、计算机屏幕、书本封面等。在调整画面高光的过程中，务必注意周围的环境光线，因为光线过强很容易导致高光过度。

7. 调整画面色调

一般情况下，色调分为 3 类对比色调，分别为红色和青色、绿色和洋红，以及蓝色和黄色。小影 App 中的对比色调只有绿色和洋红这一类，如图 5-20 和图 5-21 所示。视频的色调可以传达创作者的情感，因此，在调整视频画面色调时，需要创作者对视频有着较深的自我理解，才能让视频表达出自己的真实情感。

> 技巧与提示：
>
> 对于一些新手来说，如果对画面校色不是很有把握或者存在审美偏差，视频呈现出来的整体效果将受到很大的影响，因此，可以选择小影 App 中简单的调色样式，如 LOMO、"增强"和"轮廓"等，如图 5-22 和图 5-23 所示分别为 LOMO 和"电影"调色样式渲染过后的视频画面。新手可通过基础的调色样式来确定精准的数值，形成自己的视频调色风格。

此外，新手还可以在一些短视频平台上寻找合适的调色教程，例如，在抖音用户"醒图"的视频作品中，可以找到许多实用性较强的调色教程，如图 5-24 所示，无论是景观还是人像调色，都有精确的调色数值可供参考。

图 5-20　　　　　　　　　　　图 5-21

图 5-22　　　　　　　　　　　图 5-23

第 5 章 画面的调整及美化

图 5-24

5.1.4 实战——调整逆光拍摄的视频

在进行逆光拍摄时，由于光线被遮挡，容易出现被摄物体曝光不足的情况。针对曝光不足的视频，需要提亮画面，以体现更多的细节。下面以剪映 App 为例，讲解调整逆光拍摄视频的具体操作方法。

01 打开剪映 App，点击"开始创作"按钮 ⊕，将一段逆光视频素材导入剪辑软件，进入视频编辑界面，视频效果如图 5-25 所示。

02 点击底部工具栏中的"滤镜"按钮 ⊗，选择"清透"滤镜样式，并将滤镜强度调为 50，如图 5-26 所示。在添加该滤镜之后，视频画面的明度将会有所提升。

图 5-25

图 5-26

03 选中滤镜素材，向右拖动右侧滑块，使滤镜素材的尾部与视频素材的尾部对齐，如图 5-27 所示。

04 将时间轴定位至视频素材的起始位置，然后点击"新增调节"按钮，如图 5-28 所示。

图 5-27

图 5-28

05 点击"亮度"按钮，将亮度参数调为 10，如图 5-29 所示。

06 点击"对比度"按钮，将对比度参数调为 10，如图 5-30 所示。

图 5-29

图 5-30

07 点击"饱和度"按钮，将饱和度参数调为 20，如图 5-31 所示。

08 点击"锐化"按钮，将锐化参数调为 20，如图 5-32 所示。

09 点击"阴影"按钮，将阴影参数调为 40，如图 5-33 所示。

10 点击"色温"按钮，将色温参数调为 -30，如图 5-34 所示。

11 完成上述操作后，点击"确认"按钮，在滤镜素材的下方将出现如图 5-35 所示的"调节 1"素材。

图 5-31　　　　　　　　　　　　　　　图 5-32

图 5-33　　　　　　　　　　　　　　　图 5-34

12 选中"调节 1"素材,向右拖动右侧滑块,使其与视频素材结尾处对齐,如图 5-36 所示。

图 5-35　　　　　　　　　　　　　　　图 5-36

13 至此,逆光拍摄视频的调整工作基本完成,点击右上角的"导出"按钮,将视频保存至本地相册。视频调整前后的效果如图 5-37 和图 5-38 所示。

图 5-37　　　　　　　　　　　　　　　图 5-38

5.2 转场效果的应用

在制作短视频时，通过转场不仅可以实现场景或情节之间的平滑过渡，还能达到丰富视频画面、吸引观者的目的。此外，对于部分热衷于手机拍摄的新手用户来说，如果视频后期处理能力不足，可以尝试在视频拍摄的过程中，充分利用身边的建筑、树木等物体，同样能创作出许多意想不到的转场效果。

本节将以剪映 App 为例，讲解与转场相关的基础知识，以及在剪辑工作中应用转场效果的相关操作方法。

5.2.1 转场的基本概念及作用

转场，即应用于相邻素材片段之间的过渡效果。在短视频的后期编辑工作中，除了需要添加富有感染力的音乐，各个片段之间的转场效果也发挥着至关重要的作用。在两个片段之间插入转场，例如，淡入淡出、划像、叠化等，可以使影片的衔接更加自然、有趣，赏心悦目的过渡效果可以大幅增加视频作品的艺术感染力。此外，视频转场的应用还能在一定程度上体现创作者的剪辑思路，使故事情节的转换不至于太过生硬。

5.2.2 实战——在视频片段之间添加转场

视频编辑软件中添加转场效果的方法基本相同，本节将以剪映 App 为例，演示在视频片段之间添加转场效果的具体操作方法。

01 打开剪映 App，点击"开始创作"按钮 +，导入两段视频素材，进入视频编辑界面。

02 点击两段视频素材之间的转场按钮 |，展开转场特效列表，如图 5-39 所示，在其中可以看到不同类型的转场效果。

图 5-39

03 选择"特效转场"中的"色差故障"转场特效，此时在两个视频素材中间将出现对应的转场效果，如图 5-40 所示。

> **技巧与提示：**
>
> 如果在剪映 App 中导入 3 段或 3 段以上的视频素材，想在这些视频片段之间添加同一转场效果，可以在选择了转场特效后，点击"应用到全部"按钮，如图 5-41 所示，即可将转场统一添加到每个视频片段之间，这样就不需要在每个视频片段之间反复添加转场，节省了许多制作时间。

图 5-40

图 5-41

5.2.3 调整转场持续时间

在两个素材片段之间添加转场效果后，拖动下方的时间滑块可以调节转场效果的持续时间，如图 5-42 所示为转场持续时间为 1.5s 时的示意图。需要注意的是，持续时间越短，转场特效的播放速度越快；持续时间越长，转场特效的播放速度越慢。

图 5-42

5.2.4 实战——使用曲线变速实现无缝转场

在 3.3.4 节中，讲解了通过抖音运镜拍摄实现无缝转场的具体操作。本节将通过剪映 App，从后期制作的角度出发，讲解使用曲线变速实现无缝转场的操作方法。

01 打开剪映 App，点击"开始创作"按钮 +，按照顺序分别将相关素材中的"视频片段 1.mp4"~"视频片段 6.mp4"素材导入剪辑项目中，如图 5-43 所示。

02 进入视频编辑界面后，选中第 1 段视频素材，点击"变速"按钮 ⊘，再点击"曲线变速"按钮 ⌒，选择"自定"选项，打开自定义变速设置对话框，如图 5-44 所示。

图 5-43

图 5-44

03 从左至右数，将第 5 个速度锚点调整为 5.0x，将第 4 个速度锚点调整为 4.0x，如图 5-45 和图 5-46 所示，完成后点击"确认"按钮 ✓。

04 选中第 2 段视频素材，点击"变速"按钮 ⊘，选择"自定"选项，打开自定义变速设置对话框。从左至右数，将第 1 个速度锚点调整为 5.0x，将第 2 个速度锚点调整为 4.0x，如图 5-47 和图 5-48 所示，完成后点击"确认"按钮 ✓。

第 5 章 画面的调整及美化

图 5-45

图 5-46

图 5-47

图 5-48

05 将第 3 段和第 5 段视频素材按照步骤 03 中的操作进行处理，将第 4 段和第 6 段视频素材按照步骤 04 中的操作进行处理。

06 完成上述操作后，在视频编辑界面中点击第 1 段和第 2 段视频素材中间的转场按钮 ，选择"运镜转场"中的"拉远"转场特效，转场时长设置为 1.0s，并应用到全部片段中，如图 5-49 所示，完成后点击"确认"按钮 。

图 5-49

07 至此，使用曲线变速实现无缝转场的视频已制作完成。点击右上角的"导出"按钮，可将视频保存至本地相册。本案例最终视频效果如图 5-50 和图 5-51 所示。

图 5-50

图 5-51

5.3 蒙版功能的应用

蒙版又称为"遮罩"，通过蒙版功能，可选择遮挡视频中的部分画面或显示部分画面，是视频编辑处理时非常实用的一项功能。在剪映 App 中，蒙版经常被用于制作遮罩转场，或制作蒙版卡点视频。

5.3.1 添加形状蒙版

剪映 App 为用户提供了 6 种形状蒙版，在应用蒙版后，可将蒙版分为"遮挡区"与"非遮挡区"，如图 5-52 和图 5-53 所示分别为添加了镜面蒙版和矩形蒙版的示意图。

图 5-52

图 5-53

剪映 App 中的形状蒙版均可以进行反转，以改变作用区域，如图 5-54 和图 5-55 所示分别为添加了圆形蒙版和星形蒙版反转后的示意图，可以看到在视频画面中央，形成的黑色遮挡效果。

图 5-54　　　　　　　　　图 5-55

5.3.2　调整蒙版参数

在剪映 App 中为素材添加蒙版后，可以调节蒙版的大小、位置和羽化程度。调整蒙版大小的方法非常简单，如图 5-56 所示为线性蒙版示意图，只需将手指放在蒙版区域，将蒙版中心向上移动，蒙版遮挡区面积将随之增加，视频画面的面积会随之减少，如图 5-57 所示。

图 5-56　　　　　　　　　图 5-57

若添加的是圆形蒙版和矩形蒙版，则需要通过"加宽"按钮↔和"拉长"按钮↕来调整蒙版大小。

以圆形蒙版为例，如图5-58所示为圆形蒙版示意图，拖动"加宽"按钮↔和"拉长"按钮↕，蒙版遮挡区的面积随之减少，视频画面的面积随之增加，如图5-59所示。

图 5-58　　　　　　　　　　　图 5-59

矩形蒙版不仅可以调节大小，还可以调节圆角形状，如图5-60所示为矩形蒙版示意图，拖动蒙版左上角的"圆角"按钮◱，可以将矩形的4个角圆角化，如图5-61所示，当圆角化达到最大时，矩形将会变为圆形，如图5-62所示。

图 5-60　　　　　　　　图 5-61　　　　　　　　图 5-62

在添加蒙版后，通过蒙版旁的"羽化"按钮，可以对蒙版进行羽化处理，如图 5-63 所示为镜面蒙版示意图，向下拖动"羽化"按钮，可以看到蒙版的上下边缘变模糊，边界的过渡更加平滑，如图 5-64 所示。

图 5-63　　　　　　　　　　　　　图 5-64

5.4　色度抠图

通过剪映 App 中的色度抠图功能，可以将绿幕视频的背景从画面中抠除，将主体对象抠出，以实现去除背景的目的。对于短视频创作者来说，在拍摄时合理地运用绿幕和蓝幕背景拍摄素材，在后期处理时通过"色度抠图"功能可以使被摄对象与新的场景融合在一起，形成神奇的艺术效果。

5.4.1　如何应用色度抠图功能

在剪映 App 内置素材库中，提供了一些绿幕视频素材，如图 5-65 所示，在这里可以任意选择绿幕素材并添加到视频项目中，如图 5-66 所示。

在底部工具栏中点击"剪辑"按钮进入其二级操作列表，点击"色度抠图"按钮，在画面中将出现一个圆环取色器，同时下方功能列表中出现了 4 个相关功能按钮，如图 5-67 和图 5-68 所示。

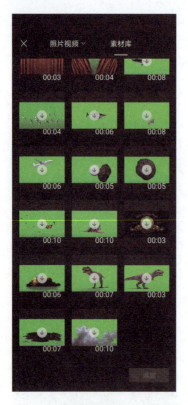

图 5-65

图 5-66

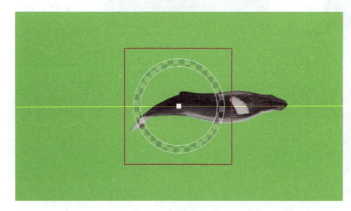

图 5-67

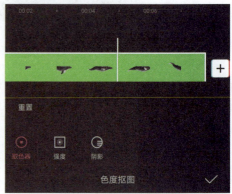

图 5-68

功能按钮说明如下。

- 取色器：该按钮对应画面中的圆环取色器，在画面中拖动圆环取色器，可以选取要抠除的颜色。
- 强度：用来调整取色器所选颜色的抠除程度，数值越大，颜色被抠除得越干净。
- 阴影：调整数值大小，可以显示视频素材的灰色阴影部分，数值越高，阴影部分保留得越多。
- 重置：点击该按钮，可以重置抠图参数值。

在画面中拖动圆环取色器，将其移至绿色背景上，如图 5-69 所示，然后在下方功能列表中点击"强度"按钮，将数值调为 100，如图 5-70 所示。

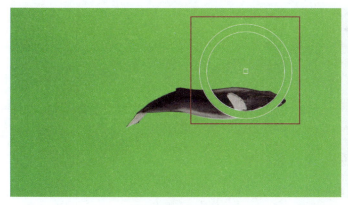 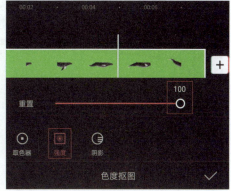

图 5-69　　　　　　　　　　　　　　图 5-70

完成上述操作后,点击"确认"按钮✓,绿幕视频素材中的绿色背景将被抠除,如图 5-71 所示。

图 5-71

5.4.2　实战——绿幕合成场景短视频

在学习和了解了剪映 App 的色度抠图功能后,可以结合画中画功能,轻松创作出许多意想不到的创意合成视频。下面以剪映 App 为例,讲解制作绿幕合成场景短视频的制作方法。

01 准备两台手机。将"绿幕.jpg"图像素材导入作为拍摄道具的手机中,然后在相册中打开这张图像素材,注意要将绿幕素材全屏显示,效果如图 5-72 所示。

02 将作为拍摄道具的手机放置在桌面,用另一台手机进行素材拍摄。将手机调至视频拍摄模式,并将镜头对准作为拍摄道具的手机,如图 5-73 所示。

图 5-72

图 5-73

03 采用旋转拍摄的手法，由远及近地靠近道具手机，拍摄一段不超过 10 秒的视频素材，如图 5-74 和图 5-75 所示。

图 5-74

图 5-75

04 拍摄完成后的视频效果如图 5-76 和图 5-77 所示。

图 5-76

图 5-77

05 打开剪映 App，点击"开始创作"按钮 + ，导入相关素材中的"视频片段.mp4"素材，进入视频编辑界面，视频效果如图 5-78 所示。

06 将时间轴定位至视频素材的起始位置，点击"画中画"按钮 ，再点击"新增画中画"按钮 + ，进入素材添加界面，选择之前拍摄的绿幕视频素材（可直接使用相关素材中的"绿幕视频素材.mp4"），

将其添加至剪辑项目，如图 5-79 所示。

07 在视频画面预览区域中，通过双指拉伸，将绿幕视频素材放大，使其完全覆盖底部视频素材的画面，效果如图 5-80 所示。

图 5-78　　　　　　　　图 5-79　　　　　　　　图 5-80

08 选中绿幕视频素材，点击底部工具栏中的"色度抠图"按钮◉，绿幕视频素材的画面中将出现圆环取色器，如图 5-81 所示。

09 拖动圆环取色器，吸取视频素材中的绿色，如图 5-82 所示。

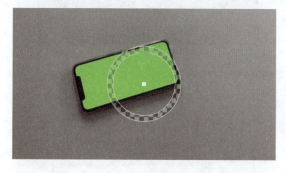

图 5-81　　　　　　　　　　　　　图 5-82

10 点击"强度"按钮◻，将强度数值调整为 10，如图 5-83 所示。

11 点击"阴影"按钮◓，将阴影数值调整为 100，如图 5-84 所示，完成后点击"确认"按钮✓。

12 将时间轴定位至绿幕视频素材的结束位置，选中主轨中的视频素材，点击底部工具栏中的"分割"按钮▮▮，如图 5-85 所示，将视频素材沿时间轴所处位置一分为二。

131

图 5-83　　　　　　　　　　　　　　图 5-84

13 选中时间轴后方的视频素材，点击底部工具栏中的"删除"按钮，将多余部分删除，使主轨中的视频素材时长与绿幕视频素材时长保持一致，如图 5-86 所示。

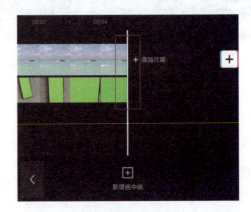

图 5-85　　　　　　　　　　　　　　图 5-86

14 至此，绿幕合成场景短视频就制作完成了。点击右上角的"导出"按钮，可将视频保存至本地相册。本案例最终视频效果如图 5-87 和图 5-88 所示。

图 5-87　　　　　　　　　　　　　　图 5-88

5.5 综合实战——制作蒙版卡点短视频

蒙版是短视频制作过程中常用的一项功能，在一般情况下，蒙版通常与"画中画"功能配合使用，这样制作出的短视频会更富层次感。下面以剪映 App 为例，讲解制作蒙版"卡点"短视频的操作方法。

01 打开剪映 App，点击"开始创作"按钮 ，按照顺序分别将相关素材中的"图片素材 1.jpg"～"图片素材 12.jpg"素材导入剪辑项目中，进入视频编辑界面，画面效果如图 5-89 所示。

02 点击"音频"按钮 ，再点击"音乐"按钮 ，选择"抖音收藏"中的音乐，点击"使用"按钮将背景音乐导入视频项目中，如图 5-90 所示。

图 5-89

图 5-90

> **技巧与提示：**
>
> 在上述操作中，可以先在抖音平台中搜索相应的音乐，并进行收藏，之后在剪映 App 中即可对收藏的音乐进行提取使用。需要注意的是，在剪映 App 中需要登录自己的抖音平台账号，才能实现音乐收藏共享。

03 选中音乐素材，点击"踩点"按钮 ，激活"自动踩点"选项，并选择"踩节拍Ⅰ"选项，如图 5-91 所示。此时，音乐素材的下方将出现若干个节拍点，点击"确认"按钮 。

04 将时间轴定位至第一个节拍点所处位置，选中第 1 张图片素材，向左拖动右侧滑块 ，使其与时间轴对齐，如图 5-92 所示。

图 5-91　　　　　　　　　　　　图 5-92

05 用上述同样的方法，将第 2 张～第 12 张图片素材与音乐的节拍点逐一对齐。

06 选中音乐素材，点击"分割"按钮 ，如图 5-93 所示。完成音乐素材的分割后，将多余的音乐素材删除，使剩下的音乐素材的时长与图片素材的时长保持一致，如图 5-94 所示。

图 5-93　　　　　　　　　　　　图 5-94

07 将时间轴定位至第 1 张图片素材的起始位置，点击"画中画"按钮 ，并点击"新增画中画"按钮 ，再次导入"图片素材 1.jpg"素材，并使其与主轨中的图片素材时长保持一致，如图 5-95 所示。

08 选中画中画图片素材，将其画面放大，使其覆盖整个视频画面，如图 5-96 所示。

第 5 章 画面的调整及美化

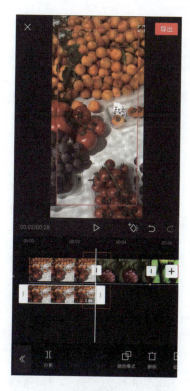

图 5-95

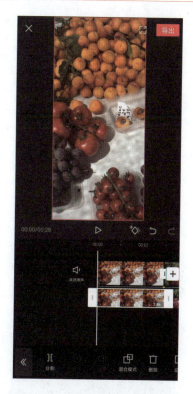

图 5-96

09 按照步骤 07 的方法,为主轨的第 2 张至第 12 张图片素材分别添加对应的画中画图片素材。

10 选中第 1 张主轨图片素材,点击"蒙版"按钮 ◎ ,选择"星形"蒙版样式,如图 5-97 所示。点击"反转",并将星形蒙版适当放大,如图 5-98 所示,完成后点击"确认"按钮 ✓ 。

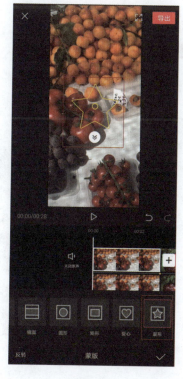

图 5-97

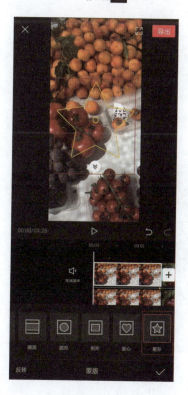

图 5-98

135

11 选中第1张画中画图片素材,点击"蒙版"按钮⊘,选择"星形"蒙版样式,如图5-99所示。调整画中画星形蒙版,使其与主轨星形蒙版对齐,如图5-100所示,完成后点击"确认"按钮✓。

图 5-99　　　　　图 5-100

12 按照步骤09和步骤10的方法,为主轨的第2张至第12张图片素材,以及与它们对应的画中画图片素材添加统一的星形蒙版。

13 选中第1张主轨图片素材,点击"动画"按钮▷,再点击"组合动画"按钮,选择"旋转降落"动画特效,如图5-101所示,完成后点击"确认"按钮✓。

14 按照步骤12的方法,为主轨的第2张至第12张图片素材分别添加"旋转降落"动画效果。

15 选中第1张画中画图片素材,点击"动画"按钮▷,再点击"组合动画"按钮,选择"旋转缩小"动画特效,如图5-102所示,完成后点击"确认"按钮✓。

图 5-101　　　　　图 5-102

⑯ 按照步骤 14 的方法，为第 2 张至第 12 张画中画图片素材添加"旋转缩小"动画。

⑰ 至此，蒙版"卡点"短视频就制作完成了。点击右上角的"导出"按钮，可将视频保存至本地相册。本案例最终的视频效果如图 5-103 至图 5-105 所示。

图 5-103　　　　　　　　　　　图 5-104　　　　　　　　　　　图 5-105

5.6　本章小结

在 5.1 节中，详细介绍了色调的基础知识，通过学习色调的相关内容，并结合运用视频编辑软件中的滤镜功能，可以制作出画面及质感精良的短视频。在随后的章节中，不仅介绍了转场、蒙版、色度抠图等功能，并且针对不同的功能进行了实战练习，以帮助读者巩固所学内容。希望大家熟悉并掌握本章所讲的各类操作技能，平时可以多结合自己的创作灵感，制作出更多具备丰富想象力的短视频作品。

6.1 为视频添加趣味贴纸

不少视频编辑软件都具备贴纸功能,创作者在剪辑视频的过程中,可以自由选择不同类型的贴纸并应用到视频作品中,如图 6-1 所示为某抖音视频创作者利用剪映 App 的贴纸功能制作的片头。贴纸在短视频中被广泛应用,是一种十分受欢迎的装饰元素。

图 6-1

6.1.1 添加自定义贴纸

大家可以将本地相册中的图片导入剪映 App,作为自定义贴纸使用。在剪映 App 中,点击底部工具栏中的"添加贴纸"按钮，在展开的贴纸列表中,点击左侧的"自定义图片"按钮，即可将相册中的图片作为贴纸引入视频中,如图 6-2 所示为添加了自定义贴纸后的视频画面。

图 6-2

第 6 章

添加个性装饰元素

相信大家在观看短视频的过程中,会发现有不少创作者在视频中添加了一些个性化的装饰元素,使整个视频显得趣味十足。在视频画面中添加个性贴纸,是增强短视频观赏性的方法之一,除此以外,还可以通过应用动画特效及特效模板,来强化短视频作品的可视性。

贴纸功能按钮说明如下。

- 删除贴纸 ✕：点击该按钮，即可删除视频中的贴纸。
- 选择动画 ✎：点击该按钮，即可为选中的贴纸设置动画效果，其中包括"入场动画""出场动画"和"循环动画"。为贴纸添加动画效果后，可以对动画时长进行设置，如图6-3所示。动画时长数值越大，动画持续时间越长；动画时长数值越小，动画持续时间越短。
- 复制贴纸 ⧉：点击该按钮，即可复制选中的贴纸素材，如图6-4所示。

图 6-3

图 6-4

- 放大 / 缩小 ⧉：按住该按钮向右下角拖动，即可放大贴纸，向反方向拖动即可缩小贴纸，如图6-5所示为将贴纸放大后的效果。

图 6-5

在选中贴纸素材的情况下，点击底部工具栏中的"翻转"按钮，即可将贴纸水平翻转，如图6-6所示为翻转贴纸前后的对比图。

图 6-6

6.1.2 添加普通贴纸

普通贴纸是贴纸类型中的静态贴纸，在剪映 App 中主要以表情的形式呈现。如图 6-7 所示为表情贴纸列表，其中的贴纸均可以应用到视频画面中，如图 6-8 所示为添加了表情贴纸后的视频画面。

图 6-7　　　　　　　　　　　　　图 6-8

在拍摄一些日常场景类短视频中，很难避免一些路人入镜的情况，如果担心侵犯别人隐私，在视频上添加一些表情贴纸会比直接打马赛克的效果好，而且会令视频看上去更有趣。此外，如果视频中的主人公不希望露脸，也可以利用表情贴纸来遮挡面部，如图 6-9 所示。

6.1.3 添加动画贴纸

剪映 App 提供了大量的动画贴纸，如图 6-10 所示为热门动画贴纸列表，与普通贴纸相同，可以随意选择其中的动画贴纸应用到视频画面中，如图 6-11 所示。

图 6-9

图 6-10

图 6-11

6.1.4 实战——添加趣味动态贴纸

在制作短视频时，合理地使用贴纸效果，可以使视频画面焕然一新。通过前几节内容的学习，大家已经了解了剪映 App 的贴纸类型及其使用方法，本节将通过案例的形式讲解在视频中添加贴纸的具体操作方法。

01 打开剪映 App，点击"开始创作"按钮 ，将相关素材中的"视频片段.mp4"素材导入。

02 进入视频编辑界面，将时间轴定位至视频素材的起始位置，点击底部工具栏中的"添加贴纸"按钮 ，在"热门"贴纸中选择猫爪贴纸，如图 6-12 所示，完成后点击"确认"按钮 。

03 选中猫爪贴纸，在预览区域中调整其位置及大小，如图 6-13 所示，将贴纸放置在视频画面的左下角。

图 6-12　　　　　　　　　　　　　图 6-13

04 点击"动画"按钮，打开列表后，在"入场动画"中选择"缩小"动画效果，并将动画时长调整为1.0s，如图 6-14 所示，完成后点击"确认"按钮。

05 将时间轴定位至视频素材的第 8 秒位置，再次点击底部工具栏中的"添加贴纸"按钮，在"热门"贴纸中选择一个小猫贴纸，如图 6-15 所示，完成后点击"确认"按钮。

图 6-14　　　　　　　　　　　　　图 6-15

06 将时间轴定位至视频素材的结束位置,向左拖动其右侧滑块,将滑块与时间轴对齐,如图 6-16 所示,缩短动画贴纸的持续时长。

07 选中小猫贴纸素材,在预览区域中调整其位置及大小,如图 6-17 所示,将其放置在视频画面的右下角。

图 6-16

图 6-17

08 点击"动画"按钮,打开列表后,在"循环动画"中选择"闪烁"动画效果,并将动画时长调整为 0.5s,如图 6-18 所示,完成后点击"确认"按钮。

图 6-18

09 至此,趣味动态贴纸就添加完成了,点击右上角的"导出"按钮,可将视频保存至本地相册。本案例最终视频效果如图 6-19 和图 6-20 所示。

图 6-19

图 6-20

6.1.5 实战——制作烟花绽放特效

抖音短视频平台上有许多创作者发布了烟火特效短视频，在天空绽放烟花后会出现个人写真照片，这样的视频效果在剪映 App 中通过烟花贴纸和蒙版功能就能轻松实现。下面以剪映 App 为例，讲解制作烟花绽放特效视频的具体操作方法。

01 打开剪映 App，点击"开始创作"按钮，进入素材添加界面，选择素材库中的黑场视频素材，如图 6-21 所示，点击"添加"按钮，将其导入视频项目中。

02 将时间轴定位至视频素材的起始位置，点击底部工具栏中的"添加贴纸"按钮，进入列表后，在"玩法"列表中选择一个烟花贴纸，如图 6-22 所示，完成后点击"确认"按钮。

03 选中贴纸素材，向右下角拖动"调整大小"按钮，将贴纸适当放大，如图 6-23 所示。

图 6-21

图 6-22

图 6-23

04 将时间轴定位至视频素材的第 1 秒位置，点击"复制"按钮，复制一个贴纸素材，如图 6-24 所示。

05 向右拖动贴纸素材的左侧滑块，使滑块与时间轴对齐，如图 6-25 所示。

图 6-24

图 6-25

06 此时,复制的贴纸素材未处于中心位置,因此,需要将其与第一个贴纸素材的位置对齐(重合)。选中复制的贴纸素材,将其移至视频画面的中心位置,如图 6-26 所示。

07 点击"返回"按钮,返回上一级功能列表,点击"画中画"按钮,再点击"新增画中画"按钮,进入素材添加界面,将相关素材中的"图片.jpg"素材导入视频项目中。

08 选中图片素材并将其放大,使其覆盖整个视频画面,如图 6-27 所示。

图 6-26

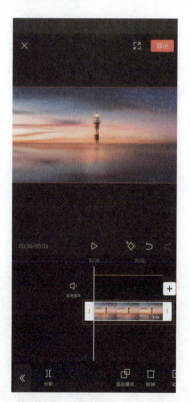

图 6-27

09 在"剪辑"选项的二级操作列表中,点击"蒙版"按钮,在列表中选择"圆形"形状蒙版,如图 6-28 所示,完成后点击"确认"按钮。

10 在预览区域中,按住蒙版底部的"羽化"按钮并向下拖动,将蒙版边缘适度模糊,如图 6-29 所示。

图 6-28　　　　　　图 6-29

11 选中图片素材,点击"动画"按钮 ,进入列表后,点击"入场动画"按钮 ,选择"渐显"动画效果,并将动画时长调为 1.0s,如图 6-30 所示,完成后点击"确认"按钮 。

12 至此,烟花绽放特效制作完成,点击右上角的"导出"按钮,可将视频保存至本地相册。本案例最终的视频效果如图 6-31 和图 6-32 所示。

图 6-30

图 6-31　　　　　　图 6-32

6.2 短视频动画特效

为枯燥的视频加上各种各样的动态效果，或者脑洞大开地增加一些新奇的特效背景，可以令原本平淡无奇的视频更加引人注目。对于新手创作者而言，只要掌握了特效视频的制作方法，普通视频也能变成特效大片。本节将详细介绍如何利用手机 App 提供的各类模板和效果，完成短视频特效的添加与制作。

6.2.1 动画特效的类型

剪映 App 的动画特效类型众多，在本书第 4 章中所讲的三分屏视频效果，就是通过动画特效中的"三屏"特效实现的，而这一特效只是剪映 App 动画特效中的冰山一角。如图 6-33 所示为添加了 Bling 中的"梦境"特效示意图，可以看到视频画面变得更为梦幻、灵动；如图 6-34 所示为添加了"纹理"中的"漏光噪点"特效示意图，可以看到视频画面的饱和度提高了不少，画面整体色调偏暖；如图 6-35 所示为添加了"漫画"中的"三格漫画"特效示意图，视频的画面被分为三格，产生一种动态漫画的既视感。

图 6-33

图 6-34

图 6-35

6.2.2 如何添加及删除特效

在剪映 App 中，为视频添加特效只需点击底部工具栏中的"特效"按钮，即可在展开的特效列表中选择所需的特效，完成操作后点击"确认"按钮，如图 6-36 所示为添加了"基础"中的"聚光灯"特效的示意图。

图 6-36

在选中特效素材的情况下,可以拖动素材左侧和右侧的滑块来确定特效的时长,如图 6-37 所示,拖动特效素材的右侧滑块至视频素材的结束位置,当特效素材的时长与视频素材的时长一致时,特效可以持续渲染整段视频。

图 6-37

如需替换新的特效,可以选中特效素材,点击"替换特效"按钮,在展开的特效列表中重新选取其他特效即可,如图 6-38 所示。

如果对选择的特效不满意,想要删除该特效,则可以选中特效素材,点击"删除"按钮,操作完成后,视频主轨下方的特效素材将消失,如图 6-39 所示。

图 6-38

图 6-39

6.2.3 添加多重视频特效

在为视频添加特效的过程中，出于对视频效果的高要求，可能需要在剪辑项目中同时添加多个特效。

添加多重视频特效的方法很简单，当在项目中添加了一个特效后，在没有选中视频素材和特效素材的情况下，点击底部工具栏中的"新增特效"按钮，即可将新的特效应用到剪辑项目中，如图 6-40 和图 6-41 所示。

图 6-40

图 6-41

6.3 特效模板

剪映 App 中的"剪同款"功能，提供了方便的视频制作"捷径"，尤其是对于一些没有软件基础的新手来说，利用"剪同款"模板即可轻松制作出热门且高质量的短视频作品，如图 6-42 所示为抖音创作者利用剪映 App 的画中画视频模板制作的视频作品，在作品左下角点击"剪映制作 - 画中画"选项，可以快速跳转至如图 6-43 所示的"一键剪同款"界面，对同款模板进行查看和使用。

6.3.1 剪同款

剪映 App 作为一款专业的手机视频剪辑软件，其内置的"剪同款"特色功能，吸引了众多短视频入门创作者。对于刚刚接触短视频并对剪辑操作没有过多了解的人，通过"剪同款"功能可以在短时间内学习到许多制作短视频的方法及技巧。通过套用模板，可以快速生成热门视频效果，节省大量的视频制作时间。

图 6-44 所示为"剪同款"主界面，下滑主界面可以浏览到众多短视频模板。任意点击一个视频模板，进入视频预览界面，可以看到右下角提供了一个"剪同款"按钮，如图 6-45 所示。点击"剪同款"按钮，将进入素材添加界面，如图 6-46 所示，此时只需要根据个人喜好选择相册中的素材，点击"下一步"按钮，即可自动套用模板，生成相应的短视频作品。

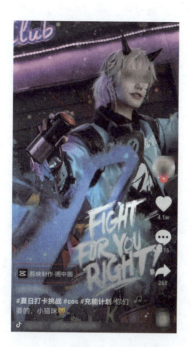

图 6-42　　　　　　　　　图 6-43

图 6-44　　　　　　　图 6-45　　　　　　　图 6-46

　　在应用模板后，可以进入视频编辑界面，对视频进行简单的编辑操作，或者添加文本内容，如图 6-47 所示。

在视频编辑界面中，点击"点击编辑"按钮，将弹出如图 6-48 所示的操作栏，操作栏中提供了 4 个常规功能按钮。

图 6-47

图 6-48

功能按钮介绍如下。

- 拍摄：可以跳转至相机拍摄界面，重新拍摄视频或照片并上传至视频模板，如图 6-49 所示。
- 替换：可以重新选择本地相册中的素材并上传至视频模板。
- 裁剪：可以对素材画面进行重新裁剪，保留所需区域，如图 6-50 所示。
- 音量：可以调整视频片段的原声音量。

点击"文本编辑"按钮，可以重新编辑视频画面中的文字内容，如图 6-51 所示。需要注意的是，模板中自带的朗读音频，不会随着文字内容的更改而变化。

视频编辑完毕后，点击"导出"按钮，默认分辨率为 1080p，如图 6-52 所示，也可以根据需求选择分辨率，如果需要导出更为清晰的视频，可以将"分辨率"设置为 2K 或 4K。

点击"无水印保存并分享"按钮，在导出视频的过程中，务必不要锁屏或切换程序。视频导出后，将自动跳转至抖音短视频平台，如图 6-53 所示，确认效果无误后，点击"下一步"按钮，可在抖音视频编辑界面中进行进一步调整，如图 6-54 所示，之后根据提示进行操作，即可将视频共享至抖音短视频平台。

图 6-49

图 6-50

图 6-51

图 6-52

图 6-53

图 6-54

6.3.2 搜索短视频模板

"剪同款"主界面中的模板都是随机推荐给用户的，如果需要查找某个类型的视频模板，可以通过界面上方的搜索栏进行查找，例如，在搜索栏中输入"夏天"文字并进行检索，即可出现多个与搜索关键词有关的视频模板，如图 6-55 所示。可以根据使用量，判断视频模板及教程的受欢迎程度，使用量越多，说明视频越受欢迎，制作同款的短视频也更容易成为热门。

图 6-55

6.3.3 实战——快速制作"旅拍"Vlog

"旅拍"Vlog 是近年来很受年轻人喜爱的一种短视频类型,在呈现各地美景和人文特色的同时,又能很好地抒发自己的旅行所感。有些人在旅游时会拍摄很多的视频和照片,但是在剪辑"旅拍"Vlog时,又总是没有头绪,不知道该怎么衔接视频片段,也不知道添加什么样的配乐或文字,才能让视频看上去更美观。针对这一情况,大家不妨尝试套用剪映 App 中的"剪同款"模板,快速制作出好看的"旅拍"Vlog。

01 打开剪映 App,在主界面中点击"剪同款"按钮,进入"剪同款"界面。在搜索栏中输入关键词"旅拍",在快速检索列表中选择"旅拍 vlog"选项,如图 6-56 所示。

02 搜索完成后,在推荐列表中选择一个视频模板,如图 6-57 所示。

图 6-56　　　　　　　　　　图 6-57

03 打开模板后,点击右下角的"剪同款"按钮,如图 6-58 所示。

04 进入素材添加界面,依次选择相关素材中的"旅拍视频素材 1.mp4"~"旅拍视频素材 9.mp4",如图 6-59 所示,添加完成后,点击"下一步"按钮,视频素材在自动合成后即可进入视频编辑界面。

05 在视频编辑界面中,可以预览导入的视频素材及模板中的文案。点击"文本编辑"按钮并选择第二个文案,如图 6-60 所示,点击"点击编辑"按钮,即可自行修改文案内容,这里将文案中的时间修改为 2020.08,如图 6-61 所示,修改完成后,点击"完成"按钮即可。

图 6-58　　　　　　　　　图 6-59

06 再次预览视频素材，确认效果无误后，点击"导出"按钮，将"分辨率"设置为2K/4K，如图6-62所示，然后点击底部的"完成"按钮，根据操作将视频保存至本地相册中即可。

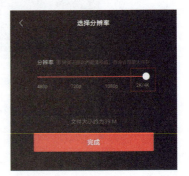

图 6-60　　　　　　　　图 6-61　　　　　　　　图 6-62

至此，"旅拍"Vlog 就制作完成了，视频最终效果如图 6-63 和图 6-64 所示。

第 6 章　添加个性装饰元素

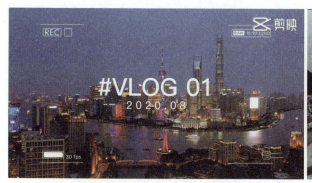

图 6-63

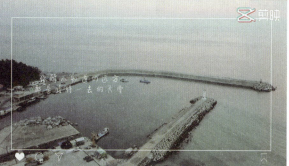

图 6-64

6.4　综合实战——制作生日祝福视频

本例将结合本章所学的知识点，利用剪映 App 中的动画、特效和贴纸功能，将静态图片制作成动态生日祝福视频。

01 打开剪映 App，点击"开始创作"按钮 ＋，进入素材添加界面，将相关素材中的"图片 .jpg"导入视频项目后，进入视频编辑界面，当前画面效果如图 6-65 所示。

02 点击底部工具栏中的"比例"按钮 ▭，在打开的列表中选择 9:16 选项，如图 6-66 所示。

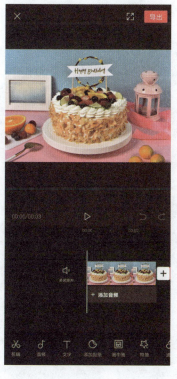

图 6-65

图 6-66

157

03 点击"返回"按钮，返回上一级功能列表，点击"背景"按钮，再点击"画布模糊"按钮，在打开的列表中选择第 2 个模糊样式，如图 6-67 所示，完成后点击"确认"按钮。

04 点击"返回"按钮，返回上一级功能列表，选中图片素材，向右拖动素材的右侧滑块至第 10 秒位置，将图片素材的持续时间延长至 10 秒，如图 6-68 所示。

05 将时间轴定位至图片素材的第 3 秒位置，选中图片素材，点击"分割"按钮，将图片素材沿时间轴所处位置一分为二，如图 6-69 所示。

图 6-67

06 将时间轴定位至图片素材的起始位置，点击"特效"按钮，选择"基础"中的"模糊"特效，如图 6-70 所示，完成后点击"确认"按钮。

图 6-68

图 6-69

图 6-70

07 将时间轴定位至图片素材的第 3 秒位置,点击"新增特效"按钮,如图 6-71 所示,选择"梦幻"中的"星火炸开"特效,如图 6-72 所示,完成后点击"确认"按钮。

图 6-71

图 6-72

08 选中"星火炸开"特效素材,向右拖动素材的右侧滑块至图片素材的结束位置,使特效素材的时长与图片素材的时长保持一致,如图 6-73 所示。

09 将时间轴定位至图片素材的起始位置,点击"添加贴纸"按钮,选择如图 6-74 所示的爱心贴纸,完成后点击"确认"按钮。

图 6-73

图 6-74

10 选中贴纸素材,向右下角拖动"调整大小"按钮,将贴纸适度放大,如图 6-75 所示。

图 6-75

11 将时间轴定位至图片素材的第 3 秒位置，然后选中第 2 段图片素材，点击"动画"按钮 ，进入列表后，点击"入场动画"按钮 ，选择"上下抖动"动画效果，并将动画时长调整为 1.0s，如图 6-76 所示，完成后点击"确认"按钮 。

图 6-76

12 再次将时间轴定位至图片素材的第 3 秒位置，点击底部工具栏中的"文字"按钮 ，并点击"新建文本"按钮 ，在弹出的文本框中输入"生日快乐"字样。在"花字"样式列表中选择一个字体样式，如图 6-77 所示。

13 点击"动画"按钮进入列表，选择"入场动画"中的"螺旋上升"动画效果，并将动画时长调为 0.5s，如图 6-78 所示，完成后点击"确认"按钮 。

图 6-77

图 6-78

14 选中文字素材，向右拖动素材的右侧滑块▯至图片素材的结束位置，使文字素材的时长与图片素材的时长保持一致，如图 6-79 所示。

15 此时，画面中间的文字遮挡住了图片，因此，需要调整文字的位置。选中文字素材并向下拖动，将其移至画面下方的模糊背景处，如图 6-80 所示。

图 6-79

图 6-80

16 将时间轴定位至图片素材的起始位置，点击"音频"按钮♪，再点击"音乐"按钮♪，选择"抖音收藏"选项，找到提前在抖音平台中收藏的生日祝福音频，点击"使用"按钮，将其添加到剪辑项目中，如图 6-81 所示。

图 6-81

17 至此，生日祝福视频就制作完成了，点击右上角的"导出"按钮，可以将视频保存至本地相册。本案例最终的视频效果如图 6-82~图 6-84 所示。

图 6-82

图 6-83

图 6-84

6.5 本章小结

本章主要介绍了剪映 App 中贴纸和特效功能的相关内容。在介绍了贴纸和特效的类型后，通过简单且实用的案例帮助大家进一步掌握贴纸和特效的应用方法。本章还介绍了剪映 App 中"剪同款"功能的应用方法，"剪同款"作为剪映 App 中实用性极强的一项特色功能，能够帮助短视频制作新手解决视频制作的各种难题，只要套用模板就能轻松制作出与热门短视频相似的效果。希望大家能熟读本章内容，掌握为短视频润色加工的各项操作，活学活用，制作出令自己满意的作品。

7.1 为什么要添加字幕

在观看短视频时,如果演员说的普通话不够标准,或者语速过快,观者对视频内容的理解就会不到位。此外,由于中国不同地区方言的发音差异较大,对于那些偏爱于创作方言类短视频的创作者来说,要想让所有人都能准确无误地了解视频的内容,添加字幕就显得尤为重要了。

7.1.1 字幕的类型及区别

一般来说,根据字幕的实现方式,可以将字幕分为硬字幕、软字幕和外挂字幕 3 种类型,不同类型的字幕有不同的适用情况和特点,下面分别进行介绍。

1. 硬字幕

硬字幕指的是将字幕覆盖在视频画面上。因为这种字幕与视频画面融为一体,所以具有最佳的兼容性,只要能够播放视频,就能显示字幕。对于现阶段的智能手机而言,只支持这种类型的字幕,大家平时在各个短视频平台上浏览的短视频上的字幕也都属于硬字幕。

硬字幕的不足之处是字幕会占据视频画面,在一定程度上破坏了视频的完整性,并且在视频输出后,无法对成片中的字幕进行撤销或更改。针对这一情况,只能通过保留视频工程文件,才能对文字内容进行调整和修改。

2. 软字幕

软字幕是指通过某种方式将外挂字幕与视频打包在一起,在下载和复制时只需要复制一个文件即可,如 DVD 中的 VOB 文件,高清视频封装格式的 MKV、TS、AVI 等文件。这种类型的文件一般可以同时封装多个字幕文件,播放时通过播放器软件选择所需的字幕,非常方便。在需要的时候,还可以将字幕分离出来进行编辑或替换。

3. 外挂字幕

外挂字幕是将字幕单独做成一个文件,而且字幕文件有多种格式。这类字幕不会破坏视频画面,可随时根据需要更换字幕语言,并且可以编辑字幕的内容。缺点是播放操作较为复杂,需要相应的字幕播放工具提供支持。

第 7 章

为短视频添加字幕

为视频添加字幕是制作短视频时必不可少的一道工序,视频中的字幕不仅可以增加观者的理解力和记忆力,还可以让观看视频的场所变得更加自由,无论是在嘈杂的地铁、火车站,还是安静的图书馆,观者完全可以关闭声音,通过字幕欣赏和理解视频的内容。

7.1.2 字幕的作用

在影视作品中,字幕可以将语音内容以文字的形式显示出来。观看视频的行为是一个被动接受信息的过程,很多时候观者很难集中注意力,此时就需要用到字幕来帮助观者更好地理解和接受视频内容,同时还能帮助一些听力有障碍的观者理解视频内容。

举例说明,在电商类的短视频中,添加字幕能够很好地吸引观者的视线,引导他们发现商品的价值。从某种程度上来说,人们对于字幕的关注远高于视频画面,添加字幕可以帮助观者更好地了解短视频的内容。

7.1.3 字幕元素的运用技巧

字幕是影片艺术构成的重要组成部分,字幕的调动和运用直接关系到全片艺术质量的高低,字幕大方得体、清新活泼,则全片陡然增色;字幕刻板、单调、俗不可耐,则会拉低作品的档次。

为了让字幕元素的运用更加得当,编者整理了以下 5 个技巧。

1. 认真选择字幕的颜色

不同颜色的字幕表达了不同的情感和气氛,白色的字幕显得客观、真实、准确;红、橙、黄等暖色字幕则给人温暖、热烈的感觉,显得情绪振奋、思维活跃;青、蓝、紫等冷色则使人感到沉静、深远,能使情绪趋于冷静、压抑和消沉;绿色会让人感到心绪平和、宁静而轻松。

平时我们看到的新闻片或新闻专题片一般会以白色字幕为主,旨在进一步强化内容的写实性和报道的公正性;文艺节目、综艺节目和广告片的字幕,则可以根据具体内容选择多种颜色,渲染出年轻、活泼的氛围,如图 7-1 所示。

图 7-1

字幕颜色应注意保持统一基调和协调性,花里胡哨的字幕不仅不能有效地为影片增色,反而会使影片显得粗俗、平庸,降低了影片的艺术格调。字幕颜色的选择,应力求清新、醒目,协调一致。

2. 注重字幕的背景设计

字幕的背景不局限于使用纯色,可以精心选择一些简洁的线条或者清新典雅的图案,这些美丽的形状经常包含着线条、色彩、点面组合的形式美,并循着一定的规律发展和变化,能为作品增添一定的艺术韵味。

一般说来，线条带给人的视觉感受和引发的思维活动是积极、活跃的，线条的曲直、流畅、顿挫，能反映出情绪的愉快明朗或抑郁深沉。选用相宜的线条和图案构成字幕的背景，不仅能赋予字幕形式上的美感，还能为字幕增添艺术氛围，提高字幕的艺术品位。但同时要注意的是，不可以选太过夸张的线条和图案，因为背景只是一种陪衬，目的在于美化字幕，切不可喧宾夺主。

3. 选择恰当的字体字型

呈现在屏幕上的字幕，字体字型的变化大致可分为以下3类。

- 书法字幕。中国的书法艺术源远流长，诸多书法风格构成了完整的书法艺术体系。如图7-2所示为纪录片《我在中国做电影》的片头字幕，该字幕气势雄浑，遒劲有力，使纪录片开篇就展示出与众不同的艺术风貌和文化特征。

- 打字机打出的字幕。这类字幕通常是工整的方块字，有时略有长短变化，其突出特点是清晰、整洁，被广泛应用于介绍人物、说明地点和指明时间等，如图7-3所示为纪录片《如果国宝会说话》的片头字幕，该字幕端正大方，"国宝"二字居中且字号最大，强调了纪录片的主要讲解对象。

图 7-2　　　　　　　　　　图 7-3

- 美术字。美术字通常是在印刷体或手写体的基础上进行夸张、变形和艺术处理而形成的，如图7-4所示。

图 7-4

4. 认真设计和选择字幕的呈现方式

在添加字幕时，不仅要注重字幕的内容，更要注意字幕的呈现方式，巧妙地为字幕添加一些动画效果，可以给字幕增添一种"依附感"，使画面与字幕互相依托，相得益彰。字幕没有固定的出现方式，

只有一条基本原则：字幕的出现方式要与影片内容的表达相结合。例如，儿童节目的字幕出场可以是活泼、欢快的，字幕通过飞出、转出、跳出等弹跳效果，能很好地体现活泼感；政论类节目的字幕出场应是凝重、深沉、富有气势的，字幕动画应表现得果断、直接；文艺类节目的字幕重在体现清新感，可以选择一些富有弹性和节奏感的出场动画。

5. 灵活调整字幕的排序方式及位置

在影片中，最常见的字幕排列方式是横行排列，除此之外，还可以根据需要选择竖行、斜行。文字的间距可以相等，也可以不等；字体的大小可以相同，也可以不同，错落有致也别具一番韵味，如图7-3所示。从字幕设计的角度而言，字幕在画面中的位置是灵活多变的，与画面中的其他事物相同，并不需要保持在固定位置上，更不必一成不变地放置在画面的中间区域。

字幕在画面上的排列和分布是调整画面构图的重要手段，既可以集中在某一区域，也可以占据画面上的两三处，甚至形成点的分布，如图7-5所示为《如果国宝会说话》一片中的文物解说画面，解说字幕处于画面的左下角，文物简介字幕则处于画面的右侧。

图 7-5

6. 字幕需要遵循的几个要点

- 准确性：无错别字、无词句歧义等低级错误。
- 一致性：字幕要和陈述保持一致，这对于观者的理解起着至关重要的作用。
- 清晰性：视频中的陈述性音频，包括识别的语音内容及非谈话内容，都需要用字幕清晰地呈现出来。
- 可读性：字幕出现的时间要足够观者阅读，呈现出来的字幕要与音频同步，且字幕不能遮盖画面本身的有效内容。
- 同等性：字幕应完整地展现视频的内容，准确地传达视频的意图，二者拥有同等的重要性。

7.2 创建及调整字幕

通过上一节的学习，我们学习到了不少与字幕相关的基础知识，本节将从技术层面出发，介绍在视频剪辑项目中添加字幕，并对添加的字幕进行加工、润色的方法，以展现字幕更为多彩的一面。

7.2.1 添加基本字幕

现在的视频编辑类软件基本上都提供了字幕功能，通过在视频编辑界面中点击相应的按钮，即可在画面中添加字幕。以视频剪辑大师 App 为例，如果需要在视频片段中添加字幕，可以点击视频编辑界面底部的"字幕"按钮，再点击"添加字幕"按钮，在画面下方弹出的文本框中输入文本内容即可，如图 7-6 所示。

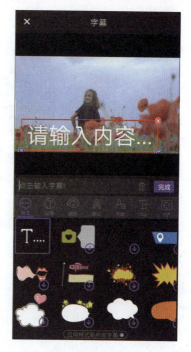

图 7-6

7.2.2 调整字幕形式

如果觉得视频中的字幕过于单调，可以对字幕的外形进行调整，例如，改变文字的字体、颜色和透明度等。下面分别以视频剪辑大师 App 和剪映 App 为例，介绍调整字幕基本形式的相关操作。

1. 设置字幕的字体

在视频剪辑大师 App 的字幕功能列表中，点击"字体"按钮，将出现 6 种不同样式的字体可供选择，一般来说，常规端正的字体适合用作视频的文案；而具有创意随性的字体更适合用于视频的片头或片名。除此之外，还可以对字幕进行变换粗体、变换斜体、添加阴影这 3 项操作，如图 7-7 所示。

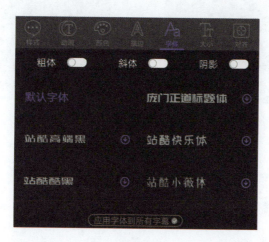

图 7-7

2. 设置字幕的颜色

在字幕功能列表中，点击"颜色"按钮 ，即可展开字幕颜色列表，如图 7-8 所示。

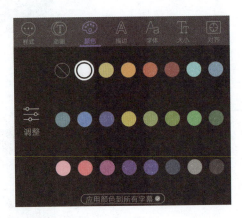

图 7-8

在设置字幕的颜色时，尽量不要选择与视频画面色彩相近的颜色，形成一定的反差反而更容易让观者接受，如图 7-9 所示，当设置灰色的字体颜色时，在黑色的视频画面中很难被看清楚；如图 7-10 所示，当选择白色的字体颜色时，字幕则可以清晰地在视频画面中展示出来。

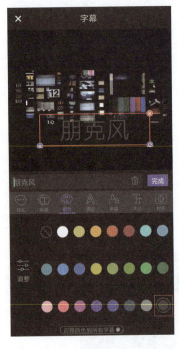

图 7-9

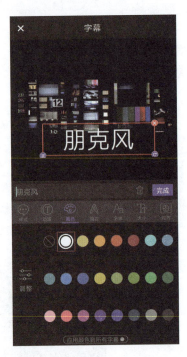

图 7-10

3. 设置字幕的透明度

在添加字幕时，可以根据实际情况对字幕的透明度进行调整。在视频剪辑大师 App 的文字颜色列表中点击"调整"按钮 ，通过参数滑块可以自由调整字幕的透明度，如图 7-11 所示为透明度为 70% 时的字幕效果，如图 7-12 所示为透明度为 30% 时的字幕效果，前者文字显示得非常明晰，后者文字则趋于半透明状态。

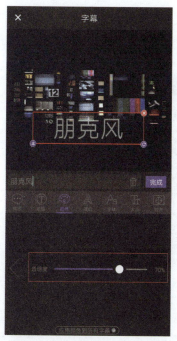

图 7-11　　　　　　　　　图 7-12

4. 设置字幕的描边

为字幕添加描边效果，不仅可以丰富字幕的色彩，还可以"加粗"字体，让字幕不再单调，如图 7-13 和图 7-14 所示分别为添加了红色和绿色描边的字幕效果，在视觉上贴近了视频画面的红色与绿色，让原本白色的字幕变得更加丰富多彩。

图 7-13　　　　　　　　　图 7-14

5. 设置字幕的对齐方式

在字幕功能列表中,点击"对齐"按钮 ,即可展开字幕对齐列表,如图 7-15 所示。

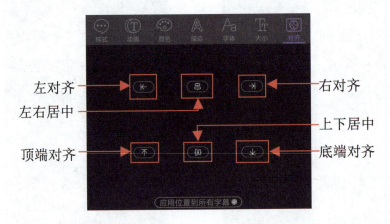

图 7-15

通常情况下,字幕以左右居中对齐的方式出现在视频画面的底部,且尽量不要遮挡主体对象,如图 7-16 和图 7-17 所示分别为字幕左右居中对齐和字幕上下居中对齐的效果,比较两种对齐方式,可以发现前者没有遮挡人物的面部,不影响视频的观看,因此,左右居中对齐的字幕在该视频中更为合适。

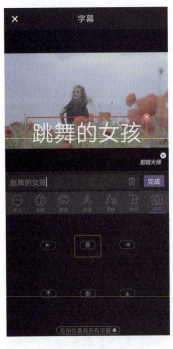
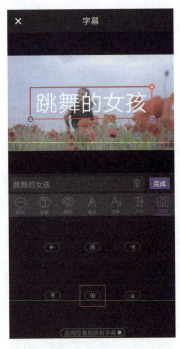

图 7-16　　　　　　　　图 7-17

6. 设置字幕的大小

在视频剪辑大师 App 中,字幕的默认字号为 20,字号可调整的范围为 16~35,如图 7-18 所示,数值越大,字幕越大。

图 7-18

在字幕功能列表中，点击"大小"按钮，通过滑块可以随意调整字号，如图 7-19 和图 7-20 所示，比较两个不同的字幕字号，可以发现字号为 18 的字幕比字号为 23 的字幕更为合适。在设置字幕的大小时，需要注意字幕在视频画面中的面积占比，不宜过大也不宜过小，否则会影响视频的观感。

图 7-19　　　　　　　　　图 7-20

7. 设置字幕的样式

在字幕功能列表中，点击"样式"按钮，即可展开字幕样式列表，如图 7-21 所示。选择一个合适的字幕样式添加到视频画面中，如图 7-22 所示，视频画面效果随即变得更加丰富。

视频剪辑大师 App 中的大部分字幕样式为对话框和气泡形式，因此，可以在剪辑人物对话场景时，多运用此类字幕样式，使对话的表达形式多样化，如图 7-23 所示。

图 7-21　　　　　　图 7-22　　　　　　图 7-23

| 7.2.3 | 花字及气泡效果 |

以剪映 App 为例，其中的花字和气泡是修饰字幕时最常用的功能，如图 7-24 所示为抖音用户"SD小黑屋"的视频作品，图中的字幕主要是通过剪映 App 中的花字功能制作的。

图 7-24

在剪映 App 的字幕功能列表中，点击"花字"按钮，在列表中可以看到不同的花字样式，如图 7-25 所示。点击"气泡"按钮，在对应的列表中可以看到各种对话框形式的气泡，如图 7-26 所示。

图 7-25

图 7-26

添加字幕时，应认真选择字幕的颜色。例如，当视频的画面整体呈白色时，可以选择一个底色与白色相近的花字，如图 7-27 所示，这样字幕在画面中会显得比较和谐、自然。也可以根据需求，选择其他形式的修饰元素，例如，颜色相近的气泡字幕，如图 7-28 所示。

图 7-27

图 7-28

7.2.4 实战——在视频中添加花字

在观看综艺节目时,经常可以看到跟随情节跳出的彩色花字,在恰当的时刻很好地活跃了节目的气氛。本节将以剪映 App 为例,讲解在视频中添加花字的相关操作。合理利用花字,可以让视频呈现更好的视觉效果。

01 打开剪映 App,点击"开始创作"按钮 ,进入素材添加界面,依次选择相关素材中的"图片素材 1.jpg"~"图片素材 8.jpg",如图 7-29 所示,点击"添加"按钮,将素材添加至视频项目中。

02 进入视频编辑界面后,点击"比例"按钮 ,选择 9:16 选项,如图 7-30 所示,完成后点击"返回"按钮 ,返回上一级功能列表。

图 7-29

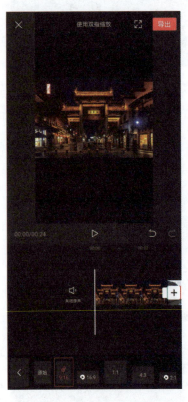
图 7-30

03 点击片段之间的"转场"按钮 ,打开转场列表,选择"基础转场"中的"色彩溶解"转场效果,并将转场时长调整为 0.5s,点击"应用到全部"按钮,如图 7-31 所示,将设置的转场效果应用到所有素材片段之间。

04 将时间轴定位至第 1 张图片素材的起始位置,点击"文字"按钮 ,再点击"新建文本"按钮 ,在文本框中输入"金陵"字样。接着,点击"花字"按钮,在列表中选择一款花字样式,如图 7-32 所示,完成后点击"确认"按钮 。

第 7 章　为短视频添加字幕

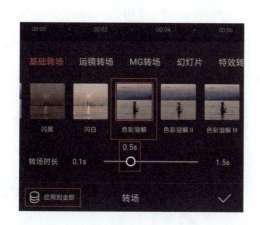

图 7-31

图 7-32

05 选中第 1 段文字素材,将时间轴定位至"转场"按钮所处位置,向左拖动文字素材的右侧滑块,使其与时间轴对齐,如图 7-33 所示。

图 7-33

06 将时间轴定位至第一段文字素材的结束位置,如图 7-34 所示,点击"新建文本"按钮 A+,在文本框中输入"凤凰"字样,此时花字仍保持之前选择的样式,不需要进行更改。

07 选中第 2 段文字素材,将时间轴定位至"转场"按钮所处位置,向左拖动文字素材的右侧滑块,使其与时间轴对齐。

08 将时间轴定位至第 2 段文字素材的结束位置,点击"新建文本"按钮 A+,在文本框中输入"乌镇"字样。

09 选中第 3 段文字素材,将时间轴定位至"转场"按钮所处位置,向左拖动文字素材的右侧滑块,使其与时间轴对齐。

175

10 将时间轴定位至第 3 段文字素材的结束位置,点击"新建文本"按钮 A+,在文本框中输入"姑苏"字样。

11 选中第 4 段文字素材,将时间轴定位至"转场"按钮所处位置,向左拖动文字素材的右侧滑块,使其与时间轴对齐。

12 将时间轴定位至第 4 段文字素材的结束位置,点击"新建文本"按钮 A+,在文本框中输入"杭州"字样。

13 选中第 5 段文字素材,将时间轴定位至"转场"按钮所处位置,向左拖动文字素材的右侧滑块,使其与时间轴对齐。

14 将时间轴定位至第 5 段文字素材的结束位置,点击"新建文本"按钮 A+,在文本框中输入"临安"字样。

15 选中第 6 段文字素材,将时间轴定位至"转场"按钮所处位置,向左拖动文字素材的右侧滑块,使其与时间轴对齐。

16 将时间轴定位至第 6 段文字素材的结束位置,点击"新建文本"按钮 A+,在文本框中输入"南浔"字样。

17 选中第 7 段文字素材,将时间轴定位至"转场"按钮所处位置,向左拖动文字素材的右侧滑块,使其与时间轴对齐。

18 将时间轴定位至第 7 段文字素材的结束位置,点击"新建文本"按钮 A+,在文本框中输入"周庄"字样。

19 选中第 8 段文字素材,将时间轴定位至"转场"按钮所处位置,向左拖动文字素材的右侧滑块,使其与时间轴对齐。

20 选中第 1 段文字素材,点击"动画"按钮,进入列表后,选择"入场动画"中的"收拢"动画效果,并将动画时长调整为 0.5s,如图 7-35 所示,完成后点击"确认"按钮。

图 7-34

图 7-35

21 按照步骤 20 的方法,为剩余的 7 段文字素材添加相同的动画效果。

22 再次选中第 1 段文字素材,在预览区域中,将文字拖至画面下方的黑色区域中,如图 7-36 所示,这样文字就不会遮挡住视频画面了。

23 按照上述同样的方法,将其余文字素材分别移至画面下方的黑色区域。

24 将时间轴定位至第 1 张图片素材的起始位置,点击"音频"按钮,再点击"导入音乐"按钮,将提前从其他音乐平台复制的音乐链接,粘贴到链接下载框中,点击"音乐下载"按钮,待音乐完成解析后,点击"使用"按钮,将音乐添加到视频项目中,如图 7-37 所示。

图 7-36　　　　　　　　　　　图 7-37

25 将时间轴定位至音乐前奏结束的位置，如图 7-38 所示。选中音乐素材，点击"分割"按钮，将音乐素材沿时间轴所处位置一分为二，选择第 1 段音乐素材，点击"删除"按钮将其删除，如图 7-39 所示。

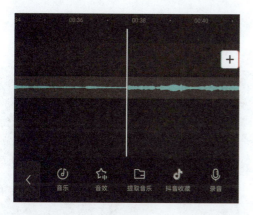
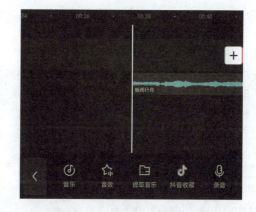

图 7-38　　　　　　　　　　　图 7-39

26 长按音乐素材并向左拖动，使音乐素材的起始位置与视频的起始位置对齐，如图 7-40 所示。

27 将时间轴定位至视频的结束位置，选中音乐素材，点击"分割"按钮，选中多余的音乐素材（位于时间轴后方的音乐素材），点击"删除"按钮将其删除，如图 7-41 所示。

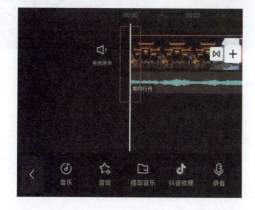
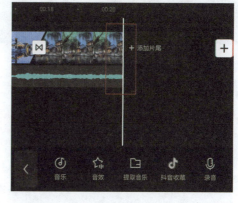

图 7-40　　　　　　　　　　　图 7-41

28 再次选中音乐素材，点击"淡化"按钮 ，将淡出时长调整为 1s，如图 7-42 所示，完成后点击"确认"按钮 。

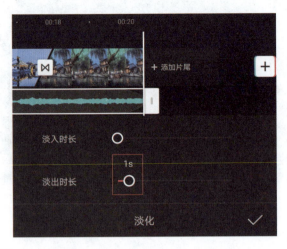

图 7-42

29 至此，在视频中添加花字的操作就已经完成了，点击右上角的"导出"按钮，可将视频保存至本地相册。本案例最终视频效果如图 7-43 至图 7-45 所示。

图 7-43

图 7-44

图 7-45

7.3 为字幕添加动画效果

在视频剪辑项目中创建基本字幕后，可以为字幕添加动画效果，使单调的字幕变得更加生动有趣。剪映 App 中的字幕动画分为 3 种，分别是入场动画、出场动画和循环动画。字幕可以同时兼具入场动画和出场动画效果，如图 7-46 所示为添加了"渐显"动画和"闭幕"动画的示意图。

图 7-46

下面分别介绍这 3 种字幕动画的具体应用方法。

7.3.1 添加入场动画

在剪映 App 中完成基本字幕的创建后,可通过以下两种方法添加入场动画。

◆ 在文本框下方,直接点击"动画"按钮,如图 7-47 所示,并在列表中选择入场动画。

◆ 在选中文字素材的情况下,在文字的功能列表中点击"动画"按钮,如图 7-48 所示,并在列表中选择入场动画。

图 7-47　　　　　　　　　　图 7-48

许多短视频创作者习惯在视频的开场字幕中运用入场动画,这一操作其实非常简单。在素材库中选择黑场素材并添加到视频项目中,点击"文字"按钮,再点击"新建文本"按钮,在文本框中输入文字后,点击"动画"按钮,即可展开入场动画列表,此时根据需求选择入场动画效果即可。

在选择了入场动画后,可以左右拖动时间滑块来调整动画时长,如图 7-49 所示,如图 7-50 所示为"卡拉 OK"入场动画效果的示意图,该动画效果不仅可以调整动画时长,还可以自定义文字颜色。

| 图 7-49 | 图 7-50 |

7.3.2 添加出场动画

出场动画与入场动画相反，是作为字幕退出视频画面时使用的动画效果，其添加的方式与入场动画的添加方式相似。在文本框下方可以直接点击"动画"按钮，选择"出场动画"选项；还可以在选中文字素材的情况下，在文字功能列表中点击"动画"按钮，进入列表后选择出场动画效果。出场动画的时长也可以通过拖动时间滑块进行调整，如图 7-51 所示。

7.3.3 添加循环动画

循环动画与入场动画、出场动画不同，它是连续、重复且有规律播放的动画效果，具有一定的持续性。循环动画可以左右拖动动画快慢滑块，从而调节循环动画的节奏，如图 7-52 所示。向左拖动滑块可以让动画节奏变快，向右拖动滑块则可以让动画节奏变慢。

| 图 7-51 | 图 7-52 |

7.3.4 实战——设置字幕的滚动动画

字幕的滚动动画属于循环动画中的一种，利用滚动动画，可以为视频制作简单的人声朗读字幕。下面以剪映 App 为例，详细讲解字幕滚动动画的制作方法。

01 打开剪映 App，点击"开始创作"按钮，在素材库中选择白场视频素材，将其添加到视频项目中，效果如图 7-53 所示。

02 点击"文字"按钮，再点击"新建文本"按钮，在弹出的文本框中输入"来看看八达岭的万里长城"字样，如图 7-54 所示。

图 7-53

图 7-54

03 点击"花字"按钮，在列表中选择一款花字样式，如图 7-55 所示，完成后点击"确认"按钮。

04 选中文字素材，点击"动画"按钮，选择"循环动画"中的"弹幕滚动"动画效果，并向右拖动动画快慢滑块，将其调为 3.0，如图 7-56 所示，完成后点击"确认"按钮。

05 再次选中文字素材，点击"文本朗读"按钮，系统完成文字的自动识别后，在主轨视频素材的下方将生成对应的语音素材，如图 7-57 所示。

06 至此，带有人声朗读效果的滚动字幕就制作完成了，点击右上角的"导出"按钮，可以将视频保存至本地相册。

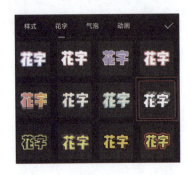

图 7-55　　　　　　　　　图 7-56　　　　　　　　　图 7-57

7.4 字幕的特殊应用

以往在视频中添加人物台词或歌词字幕时，不仅需要手动输入大量的文字，而且还需要将文字素材摆放在准确的时间点上，以保证声画同步。所以添加字幕需要花费大量的精力和时间，但如今，一些视频剪辑软件自带智能识别功能，可以快速识别语音或歌词，在准确的时间点自动生成对应的字幕素材，这样既节省时间，又省去了手动添加字幕的烦琐步骤，有效提高了视频处理工作的效率。

7.4.1 识别字幕

以剪映 App 为例，将带有语音的视频素材导入视频项目后，点击底部工具栏中的"文字"按钮，再点击"识别字幕"按钮 ，如图 7-58 所示。

此时，将出现如图 7-59 所示的弹窗，点击"开始识别"按钮，视频画面中将出现"字幕识别中"提示字样，待系统完成自动解析后，将在主轨视频素材的下方自动生成字幕素材，如图 7-60 所示。

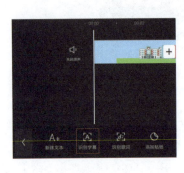

图 7-58　　　　　　　　　图 7-59　　　　　　　　　图 7-60

选中上述操作中自动生成的字幕素材，可以在"文字"的二级功能列表中点击"样式"按钮，以改变文字样式，如图 7-61 所示。在这里选择了"新青年体"字体，同时还选择了黑底白边样式效果，如图 7-62 所示。

此外，在展开的样式列表中，可以看到"样式、花字、气泡、位置应用到识别字幕"选项，默认情况下为选中状态，这代表此时的样式设置会统一应用到所有字幕中，若需要对字幕进行单独调整，

则取消选中该选项。

图 7-61　　　　　　　　　图 7-62

7.4.2　识别歌词

识别歌词的方式与识别字幕有所不同，它是对歌曲的歌词进行解析后自动生成的字幕，因此，需要在视频项目中添加背景音乐（歌曲），才能开始歌词识别操作。

将视频素材导入剪辑项目后，点击底部工具栏中的"音频"按钮，点击"音乐"按钮，进入剪映音乐素材库后，在音乐列表中选择一首与视频匹配的歌曲，点击"使用"按钮，如图 7-63 所示。将歌曲导入视频项目后，点击"文字"按钮，再点击"识别歌词"按钮，在如图 7-64 所示的弹窗中点击"开始识别"按钮，视频画面中将出现"歌词识别中"提示字样，待系统完成歌词解析工作后，将在音频素材的下方自动生成歌词字幕，如图 7-65 所示。

图 7-63　　　　　图 7-64　　　　　图 7-65

选中自动生成的歌词字幕素材后,可以在文字的二级功能列表中点击"样式"按钮 Aa,以改变文字样式,如图 7-66 所示。在这里选择了"鲁迅行书"字体,同时还选择了白底黑边样式效果,如图 7-67 所示,为歌词字幕增添了古韵气息,在视频中呈现的字幕效果如图 7-68 所示。

图 7-66

图 7-67

图 7-68

技巧与提示:

在识别人物台词时,如果人物说话的声音太小或者语速过快,都会影响字幕自动识别的准确性。此外,在识别歌词时,受演唱时的发音影响,也容易造成字幕出错。因此,在完成字幕和歌词的自动识别工作后,一定要检查一遍,及时地对错误的文字内容进行修改。

7.5 综合实战——制作创意毕业短视频

每到毕业季,学子们都想以照片或视频的形式留住当下的美好时光,这些照片和视频承载着学生时代的记忆,对每个人来说,都是青春中不可或缺的纪念品。本节将结合前面所学的内容,利用剪映 App 中的字幕功能,介绍制作创意毕业短视频的方法。

01 打开剪映 App,在主功能界面中点击"开始创作"按钮 +,进入素材添加界面,依次选择相关素材中的"视频片段 1.mp4"和"视频片段 2.mp4"素材,点击"添加"按钮,将素材导入视频项目中。

02 点击两段视频素材中间的"转场"按钮，选择"特效转场"中的"放射"效果，并将转场时长调整为 0.5s，如图 7-69 所示，完成后点击"确认"按钮。

03 将时间轴定位至视频素材的起始位置，点击底部工具栏中的"特效"按钮，并选择"边框"中的"原相机"边框特效，如图 7-70 所示，完成后点击"确认"按钮。

图 7-69

图 7-70

04 选中"原相机"特效素材，向右拖动素材的右侧滑块，使特效素材的时长与视频素材的时长保持一致，如图 7-71 和图 7-72 所示。

图 7-71

图 7-72

05 将时间轴定位至视频素材的起始位置，点击底部工具栏中的"音频"按钮，再点击"音乐"按钮，进入音乐素材库后，选择"流行"音乐类型，如图 7-73 所示。

06 在音乐列表中，选择一首合适的背景音乐，点击"下载"按钮后，再点击"使用"按钮，如图 7-74 所示，将背景音乐添加到视频项目中。

07 点击"返回"按钮，返回上一级功能列表，点击底部工具栏中的"文字"按钮，再点击"识别歌词"按钮，待系统完成歌词识别工作后，将在音频素材的下方自动生成歌词字幕，如图 7-75 所示。

08 选中第 1 段歌词字幕素材，向右下角拖动"调整大小"按钮，将歌词字幕适度放大，如图 7-76 所示。

图 7-73　　　　　　　图 7-74　　　　　　　图 7-75

图 7-76

09　再次选中第 1 段歌词字幕素材，点击下方功能列表中的"动画"按钮，然后选择"入场动画"中的"音符弹跳"动画效果，并将动画时长调整为 1.0s，如图 7-77 所示，完成后点击"确认"按钮。

10　此时，除第 1 段歌词素材外，其他歌词素材均已添加了入场动画，但动画时长却没有改变。将除第 1 段歌词素材外的其他歌词素材的动画时长都调整为 1.0s。

11　将时间轴定位至音乐素材的结束位置，选中视频素材，点击"分割"按钮，如图 7-78 所示。

图 7-77　　　　　　　　　　图 7-78

12 将视频素材一分为二后，选中时间轴后方多余的视频素材，点击"删除"按钮 将其删除，使视频素材的时长与剩下的音乐素材的时长保持一致，如图 7-79 所示。

13 将时间轴定位至视频素材的起始位置，点击底部工具栏中的"滤镜"按钮 ，在列表中选择 blues 滤镜效果，并将滤镜强度调整为 75，如图 7-80 所示，完成后点击"确认"按钮 。

图 7-79　　　　　　　　　　　　　　图 7-80

14 选中 blues 滤镜素材，向右拖动素材的右侧滑块 ，使滤镜素材的时长与视频素材的时长保持一致，如图 7-81 所示。

图 7-81

15 至此，创意毕业短视频就制作完成了，点击右上角的"导出"按钮，可以将视频保存至本地相册。本案例的最终视频效果如图 7-82 和图 7-83 所示。

图 7-82　　　　　　　　　　　　　　图 7-83

7.6 本章小结

本章主要介绍了短视频字幕的创建方法,主要利用了视频剪辑大师 App 和剪映 App 这两款剪辑软件进行演示。大家除了要掌握基本字幕的创建与编辑方法,还应该灵活使用剪辑软件中的一些特殊功能,例如,剪映 App 中的字幕自动识别功能,可以为视频创作者节省大量的添加字幕的时间。平时制作短视频项目时,要多加摸索和练习各项功能,逐步提高自身的视频剪辑能力。

8.1 短视频音乐选择技巧

在短视频创作完成后,如何选取一段合适的背景音乐,是大部分创作者为之头痛的事情,因为音乐的选择是一件偏主观性质的事,需要创作者根据视频的主题和整体节奏来进行筛选,没有固定的标准和答案。

对于短视频创作者来说,选择与视频内容关联性较强的音乐,有助于带动观者的情绪,提高其体验感。下面就介绍一些选择短视频音乐的技巧。

8.1.1 把握音乐的节奏感

背景音乐与视频的节奏匹配程度越高,视频的画面效果也会越好。为了使背景音乐与视频内容更加契合,在添加背景音乐前,最好按照拍摄的时间顺序对视频进行简单的编排剪辑。在分析了视频的整体节奏后,再根据整体感觉寻找合适的背景音乐。

8.1.2 把握音乐传递的情感色彩

旋律、和弦、调性、节奏和音色,这些都是音乐中表达情感的重要因素。不同音乐的类型,可以应用到不同的视频中,例如,大气的管弦乐、交响乐,适用于企业宣传片和科技产品宣传广告;尤克里里、民谣吉他、口哨、打击乐,则适用于清新、文艺的生活类视频;钢琴、大提琴类演奏缓慢的音乐,更适用于爱心公益类视频中,能够让人产生同情、希望等情绪;舒缓的纯音乐和人声无词哼唱,往往适用于一些不带有强烈感情色彩的视频,主要是为了让人心情平缓、放松。

8.1.3 注意音乐版权

音乐版权,是指音乐作品创作者对其创作的音乐作品享有《中华人民共和国著作权法》所保障的权利,而数字音乐版权则是音乐作品数字化的版权,也受《中华人民共和国著作权法》的保护。大家之所以可以在综艺节目中听到熟悉的音乐,是因为借助电视台的渠道优势购买了音乐的使用权,所以节目制作组能够使用原创正版音乐。那么,对于广大短视频创作者而言,关于音乐版权需要注意哪些问题呢?下面介绍一些使用音乐时需要注意的事项。

第 8 章

短视频音频应用

随着抖音短视频掀起的音乐短视频浪潮,音频俨然成了短视频中不可或缺的一部分,一个完整的视频作品,往往是由视频和音频这两个部分组成的,其中的音频可以是视频原声、旁白,也可以是特殊音效和背景音乐。原本平淡无奇的视频素材,只要配上调性明确的背景音乐,整个视频就会变得耳目一新。配乐赋予了画面故事性,其所能承载的信息量足以挽救一段平淡的视频。音效恰到好处地出现在视频的节点,不仅会成为视频的亮点,同时还可以烘托影片氛围,提升观者的感官体验。

在使用网易云音乐、QQ 音乐、酷狗音乐等音乐平台中的音乐作品时，只要不涉及商业盈利，仅作为日常分享，则可以用作背景音乐。但是音乐一旦涉及商业盈利，则需要提交审核材料，其中包含授权协议、著作权人身份信息、付款凭证等，要通过正规渠道购买音乐的使用权。如果需要将一首歌曲作为短视频的背景音乐，同时该视频会在互联网上进行传播，创作者需要通过短视频作品来达到盈利的目的，在这样的情况下，需要拿到词曲版权、录音版权，以及表演者权益的同步权和互联网信息传播权，同时音乐版权的收费会根据使用的区域和使用授权的年限来独立计费。音乐在短视频创作中起着至关重要的作用，音乐与视频两者相辅相成，拥有良好的版权意识即是对原创音乐的保护和尊重。

具体判断某个视频中使用的音乐是否涉及侵权，还要分情况看，有如下两种情况之一的，不构成侵权。一是使用范围属于著作权中的合理使用，这种情况无须征求版权所有者的同意，可以自由使用受版权保护的部分内容；二是所使用的音乐采用了允许他人免费使用于视频制作等用途的授权许可协议，这类授权许可协议有 CC 知识共享、免版税、公有领域声明等。

作为普通的短视频创作者，如果没有购买能力，可以多关注一些免费音乐及音效网站，这些网站不定期会有音乐创作者或者音乐爱好者上传或更新许多不同类型的音乐和音效作品，以供大家免费使用。

8.2 添加背景音乐及音效

视频中的背景音乐能够刺激观者的听觉神经，使其产生较深的心理共鸣，而视频中的背景音效，虽然只有短短几秒钟，但只要在恰当的时刻响起，便能很好地烘托视频的气氛。

在剪映 App 中，不仅可以为视频添加音乐，还可以为视频添加不同类型的音效，下面就逐一进行讲解。

8.2.1 添加背景音效

为视频添加背景音效能够烘托视频的气氛，背景音效需要根据视频的风格进行添加，例如乐趣十足的视频可以适当添加一些搞怪音效，诙谐幽默的视频则可以适当添加一些滑稽音效。

在剪映 App 中，将视频素材导入视频项目后，点击"音频"按钮♪，再点击"音效"按钮，即可展开音效列表，如图 8-1 所示。在音效列表中对音效进行了分类，可以根据需要在类别中进行查找。点击任意音效右侧的"下载"按钮，可以下载并试听音效；下载完成后，点击"使用"按钮（下载后会出现）即可将音效添加到视频项目中；点击"收藏"按钮，音效将被收录到收藏音效列表中，方便下次快速调用。

8.2.2 添加剪映素材库音乐

在视频项目中，点击"音频"按钮♪，再点击"音乐"按钮♪，可以进入"添加音乐"界面（即剪映音乐素材库），如图 8-2 所示，界面上半部分为音乐类型，下半部分为音乐列表。向左拖动音乐类型区域，可以看到更多的音乐类型选项，如图 8-3 所示为选择 VLOG 音乐类型后打开的音乐列表。

在音乐列表中，点击音乐右侧的"下载"按钮 ，可以对音乐进行下载和试听，点击"使用"按钮（音乐下载完成后会出现该按钮），可以将音乐添加到视频项目中。

图 8-1

图 8-2

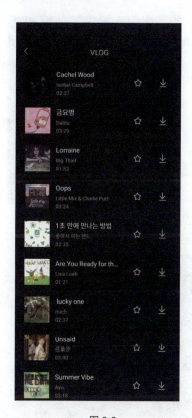

图 8-3

8.2.3 添加第三方音乐

在"添加音乐"界面中，点击"导入音乐"按钮，可以添加网易云音乐、QQ 音乐等第三方平台中的音乐。添加第三方音乐的方法一般有以下 3 种。

1. 链接下载

利用链接下载的方式添加第三方音乐前，需要在抖音或其他音乐平台中复制音乐的链接。

打开音乐软件，在音乐播放界面中复制音乐链接，如图 8-4 所示。接着，在剪映 App 的视频项目中，点击"音频"按钮，再点击"音乐"按钮，在"添加音乐"界面中，点击"导入音乐"选项中的"链接下载"按钮，然后将复制的音乐链接粘贴到链接文本框中，如图 8-5 所示。点击"音乐下载"按钮，待自动解析完成后，音乐将出现在链接文本框的下方，如图 8-6 所示，点击"使用"按钮，即可将音乐添加到视频项目中，如图 8-7 所示。

图 8-4

图 8-5

图 8-6

图 8-7

2. 提取音乐

利用提取音乐的方式添加第三方音乐前，需要下载该音乐视频，才能提取视频中的音乐。

打开抖音 App，点击右下角的"分享"按钮，如图 8-8 所示，在弹出的界面中点击"保存本地"按钮，如图 8-9 所示，将音乐视频下载到手机的本地相册中。进入剪映 App 的视频项目中，点击"音频"

按钮 ♪，再点击"音乐"按钮 ♪，点击"导入音乐"选项中的"提取音乐"按钮，再点击"去提取视频中的音乐"按钮，选择之前下载好的抖音视频，点击"仅导入视频的声音"按钮，如图 8-10 所示。完成操作后，系统提取完成的音乐将出现在"去提取视频中的音乐"按钮的下方，如图 8-11 所示，点击"使用"按钮，即可将音乐添加到视频项目中。

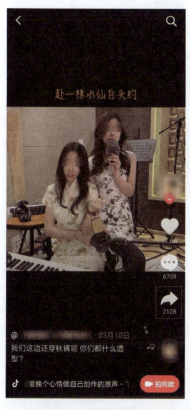

图 8-8

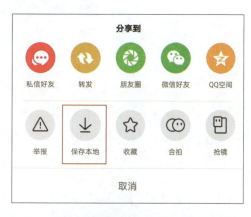

图 8-9

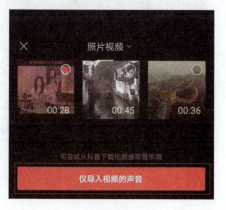

图 8-10

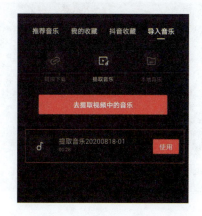

图 8-11

3. 本地音乐

点击"导入音乐"选项中选择"本地音乐"按钮，即可展开本地音乐列表，如图 8-12 所示，选择合适的音乐后，点击"使用"按钮，即可将音乐添加到视频项目中。

图 8-12

8.2.4 实战——添加抖音收藏音乐

在抖音短视频平台有许多音乐创作人会发布自己的音乐作品，这些音乐作品可免费试用。当在抖音中试听到喜爱的音乐时，可以将其收藏，以供下次拍摄和剪辑时调用。下面以抖音 App 和剪映 App 为例，讲解如何将抖音 App 中收藏的音乐应用到剪映 App 的剪辑项目中。

01 在抖音 App 中搜索到喜爱的音乐后，点击音乐进入其详情界面，点击"收藏"按钮，收藏成功后将会显示"已收藏"字样，如图 8-13 所示，代表这首音乐已完成收藏。

图 8-13

02 退出抖音 App，打开剪映 App，在主功能界面中点击"开始创作"按钮 +，进入素材添加界面，在相册中选择一段视频素材，将其导入视频项目中。

03 点击底部工具栏中的"音频"按钮，再点击"抖音收藏"按钮，如图 8-14 所示。

04 进入音乐素材库，在"抖音收藏"列表中，可以看到之前在抖音 App 中收藏的音乐，如图 8-15 所示。

图 8-14

05 点击音乐可进行下载，同时在收藏的音乐下方将出现播放条，如图 8-16 所示。

图 8-15　　　　　　　　　　图 8-16

06 点击"使用"按钮，可将音乐添加到视频项目中，如图 8-17 所示。

07 将时间轴定位至视频素材的结束位置，选中音乐素材，点击"分割"按钮，如图 8-18 所示。

图 8-17　　　　　　　　　　图 8-18

08 将音乐素材一分为二后,选中时间轴后方多余的音乐素材,点击"删除"按钮将其删除,使剩余的音乐素材的时长与视频素材的时长保持一致,如图 8-19 所示。至此,在视频项目中添加抖音收藏音乐的操作就完成了。

图 8-19

> **技巧与提示:**
> 必须先在剪映 App 中登录自己的抖音账号,才能实现抖音收藏音乐的共享。

8.3 为短视频配音

配音是视频制作中一个非常重要的环节,好的配音不仅能为视频加分,帮助观者理解视频内容,也能引导观者去转发和评论作品。例如,科普类和教育类的短视频,需要配上大量的内容讲解,观者才能更好地去理解视频中的知识点。

短视频配音不会像新闻和影视剧那样讲求专业性。短视频的配音自由度较高,配音者只要咬字清晰,能让观众听懂,且配音时的语气能契合视频主题即可。有的视频创作者甚至还会用方言为视频配音,这样更能体现作品的特色。

8.3.1 如何为短视频配音

配音分两种方式,一种是实时录音,这种方式对拍摄环境要求较高,录音时周围不能过于嘈杂,对收音装置的要求也比较高;另一种是后期配音,这也是大部分创作者常用的一种方式,这样录制的声音质量更高,能避免临场发挥时的失误。

配音前,需要准备的配音设备有计算机、话筒、声卡等,如果必要可以提前准备好文稿,以防止忘词的情况发生。如果需要对口型,后期配音就会比较麻烦,如果有条件可以找专业的配音人员完成此项工作。

8.3.2 配音时的注意事项

在拍摄和制作短视频时,为了让配音发挥更好的效果,应注意以下事项。

◆ 手持麦克风录音时,无法避免手部的颤动,以及手握麦克风时产生的噪声。因此,尽量使用支架固定麦克风,这样可以有效稳定麦克风,提高收音质量。

◆ 如果需要移动麦克风来强调某一个声音,例如两个人对话时,则需要灵活地变换麦克风的位置。在手持麦克风时,需要控制好麦克风与嘴之间的距离,不能靠得太近,这样容易引发"喷麦"。如果要解决这一问题,可以在麦克风上安装防风罩,或者在麦克风上包裹一层湿纸巾。

◆ 在进行户外拍摄时,应尽量选择晴朗、无风的天气,因为在有风的天气里录制声音,麦克风极有可能收录到风的噪声。如果天气状况不太好,可以给麦克风配备海绵套、毛衣等防风配件。

◆ 配音完成后,需要及时监听声音效果,因为,此时听到的是未加修饰的原音,可以及时发现配音中存在的问题,从而及时解决或改正。

8.3.3 短视频配音的途径

下面介绍 3 种不同的配音途径,以达到更高质量的配音效果。

1. 配音软件

使用配音软件进行配音,是一种既方便又快捷的方式。这里介绍一款功能齐全的配音软件——培音 App,该软件可以满足大部分视频配音需求。

在培音 App 的主界面中,点击"录音机"按钮,如图 8-20 所示,进入录制界面后,点击"录音"按钮○即可录制声音,如图 8-21 所示;配音完成后,再次点击"录音"按钮可以停止配音;点击"点击播放"按钮,可以试听配音效果,如图 8-22 所示。试听无误后,点击"完成"按钮,如图 8-23 所示,此时将弹出如图 8-24 所示的弹窗,点击"添加背景音乐"按钮,可以选择背景音乐,如图 8-25 所示;点击"直接保存"按钮,可以修改配音音频的名称并保存音频文件。

图 8-20

图 8-21

图 8-22

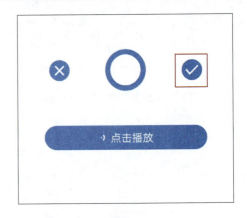

图 8-23

图 8-24　　　　　　　　　　　图 8-25

　　在培音 App 中，可以选择单人配音或多人配音，点击如图 8-26 所示的"多人配音"按钮，在文本框中输入需要配音的文字，完成后点击"点击试听"按钮可以试听配音。如果需要更换配音，可以点击"增加主播"按钮，如图 8-27 所示。

　　此时，可以展开更多的配音主播列表，如图 8-28 所示。列表中的主播类型众多，不仅包含男声、女声和童声，还可以选择方言主播和英文主播，基本可以满足大部分的配音需求。此外，主播的配音语速可以在"语速"中进行调节，调节的范围为 0.6X~1.4X，如图 8-29 所示，一般情况下，选择 1.0X 较为合适。

图 8-26　　　　　　　　图 8-27　　　　　　　　图 8-28

图 8-29

2. 配音平台

配音平台有专业的真人主播和专业的配音设备，相较于配音软件而言，花费的成本要更高一些。这里推荐讯飞配音平台，如图 8-30 所示为讯飞配音的"合成配音"及"真人配音"的网页界面。在"真人配音"中，不仅可以选择不同的配音主播，还可以选择不同的音色及语言，如图 8-31 所示，真人配音相较于合成配音的优势，在于它可以根据配音需求进行专业的配音。

图 8-30

图 8-31

3. 淘宝配音

淘宝网中提供的配音服务范围广泛,可以满足诸如专题片、宣传片、纪录片、广告、课件、外语、动画角色等视频的配音需求,同时,配音均为一对一真人配音,更能够根据用户需求随时修饰和调整内容。

8.3.4 实战——在剪映 App 中为视频配音

用手机拍摄视频后,在后期加工过程中想要添加旁白,但又不想进行录制解说,不妨尝试通过剪映 App 的文本朗读功能来快速进行配音。下面以剪映 App 为例,讲解利用文本朗读功能为视频进行配音的操作方法。

01 打开剪映 App,在主功能界面中点击"开始创作"按钮 ➕,进入素材添加界面,选择相关素材中的"视频素材 .mp4",点击"添加"按钮,将视频素材导入视频项目中。

02 点击底部工具栏中的"音频"按钮 ♪,再点击"音乐"按钮 ♪,进入音乐素材库后,在"抖音收藏"列表中选择提前在抖音 App 中收藏的背景音乐,如图 8-32 所示,点击"使用"按钮,将其添加到视频项目中。

03 将时间轴定位至视频素材结束的位置,选中音乐素材,点击"分割"按钮 ⫴,如图 8-33 所示。

04 将音乐素材一分为二后,选中时间轴后方多余的音乐素材,点击"删除"按钮 🗑,将其删除,使剩余的音乐素材的时长与视频素材的时长保持一致,如图 8-34 所示。

05 再次选中音乐素材,点击"淡化"按钮,将"淡出时长"调整为 2.5s,如图 8-35 所示,完成后点击"确认"按钮 ✓。

图 8-32

图 8-33

图 8-34

图 8-35

06 点击"音量"按钮 ◁Ⅱ，将音乐素材的音量调整为 40，如图 8-36 所示，完成后点击"确认"按钮 ✓。

07 将时间轴定位至视频素材结束的位置，点击"文字"按钮 T，再点击"新建文本"按钮 A+，在文本框中输入"江南逢李龟年"字样，如图 8-37 所示，完成后点击"确认"按钮 ✓。

图 8-36

图 8-37

08 将时间轴定位至视频素材的第 4 秒位置,点击"文字"按钮 T,再点击"新建文本"按钮 A+,在文本框中输入"杜甫"字样,如图 8-38 所示,完成后点击"确认"按钮 ✓。

09 将时间轴定位至视频素材的第 6 秒位置,点击"文字"按钮 T,再点击"新建文本"按钮 A+,在文本框中输入"岐王宅里寻常见"字样,如图 8-39 所示,完成后点击"确认"按钮 ✓。

图 8-38

图 8-39

10 将时间轴定位至视频素材的第 10 秒位置,点击"文字"按钮 T,再点击"新建文本"按钮 A+,在文本框中输入"崔九堂前几度闻"字样,如图 8-40 所示,完成后点击"确认"按钮 ✓。

11 将时间轴定位至视频素材的第 14 秒位置,点击"文字"按钮 T,再点击"新建文本"按钮 A+,在文本框中输入"正是江南好风景"字样,如图 8-41 所示,完成后点击"确认"按钮 ✓。

图 8-40

图 8-41

12 将时间轴定位至视频素材的第 18 秒位置,点击"文字"按钮 T,再点击"新建文本"按钮 A+,在文本框中输入"落花时节又逢君"字样,如图 8-42 所示,完成后点击"确认"按钮 ✓。

13 选中"江南逢李龟年"这一段字幕素材,点击"花字"按钮 A,在列表中选择如图 8-43 所示的花字样式,完成后点击"确认"按钮 ✓。

14 选中"杜甫"这一段字幕素材,点击"样式"按钮 Aa,选择"俪金黑"字体,并选择白底黑边文字样式,如图 8-44 所示,完成后点击"确认"按钮 ✓。

15 选中"岐王宅里寻常见"这一段字幕素材,点击"样式"按钮 Aa,选择"沈尹默"字体,并选择白底黑边文字样式,如图 8-45 所示,完成后点击"确认"按钮 ✓。

第 8 章 短视频音频应用

图 8-42

图 8-43

图 8-44

图 8-45

16 按照步骤 15 的方法，对"崔九堂前几度闻""正是江南好风景""落花时节又逢君"这 3 段字幕素材进行相同的处理。

17 再次选中"江南逢李龟年"这一段字幕素材，点击"动画"按钮，再选择"入场动画"中的"开幕"动画效果，并将动画时长调整为 0.5s，如图 8-46 所示，完成后点击"确认"按钮。

18 按照步骤 17 的方法，对"杜甫""岐王宅里寻常见""崔九堂前几度闻""正是江南好风景""落花时节又逢君"这 5 段字幕素材进行相同的处理。

19 再次选中"江南逢李龟年"这一段字幕素材，点击"文本朗读"按钮，待系统完成识别后，生成的文本语音素材的起始位置将自动与文字素材的起始位置对齐，如图 8-47 所示。

203

图 8-46　　　　　　　　　　　　图 8-47

20 按照步骤 19 的方法，对"杜甫""岐王宅里寻常见""崔九堂前几度闻""正是江南好风景""落花时节又逢君"这 5 段字幕素材进行相同的处理。

21 将时间轴定位至文本语音素材结束的位置，选中文字素材，向右拖动素材的右侧滑块，使文本语音素材的时长与字幕素材的时长保持一致，如图 8-48 所示。

22 按照步骤 21 的方法，对"杜甫""岐王宅里寻常见""崔九堂前几度闻""正是江南好风景""落花时节又逢君"这 5 段字幕素材进行相同的处理。

23 至此，在剪映 App 中为视频配音的操作就全部完成了，点击右上角的"导出"按钮，可将视频保存至本地相册。本案例最终的视频效果如图 8-49 所示。

图 8-48　　　　　　　　　　　　图 8-49

8.4　处理音频素材

　　在观看知名短视频创作者的视频作品时，会发现其中人物的声音大多不是原声。除了配音，不少短视频创作者会选择将原声进行变声和变速处理，通过这样的处理方式，不仅可以加快视频的节奏，还能增强视频的趣味性，并形成鲜明的个人特色。

　　视频的变声处理分为两类，一类是通过改变音频的播放速度来实现声音的变速处理；另一类是通过变声软件将原声音处理为儿童音、大叔音、机器人音等假声效果。

8.4.1 调整音量及静音处理

在视频项目中添加了音频素材后，在下方的功能列表中会出现"音量"按钮 ，点击该按钮，可以看到剪映 App 默认的音频音量为 100，如图 8-50 所示。向左、右拖动音量滑块可以调节音量大小，向左拖动滑块可以减小音量，向右拖动滑块则可以增大音量，音量的可调整范围为 0~200，如图 8-51 所示为将音量调为 200 时的示意图。

图 8-50　　　　　　　　　　　图 8-51

静音处理与调整音量不同，在主轨视频素材的起始位置的左侧，有"关闭原声"的按钮，如图 8-52 所示，点击该按钮即可快速将视频素材中的原声关闭。

图 8-52

8.4.2　实战——为背景音乐添加淡化效果

在进行视频编辑时，为音乐素材适当添加淡化效果，可以有效避免音乐进、出场时的突兀感。下面详细讲解为背景音乐添加淡化效果的具体操作方法。

01 打开剪映 App，在主功能界面中点击"开始创作"按钮 ，进入素材添加界面，在本地相册中选择一段视频素材，将其导入视频项目中。

02 点击底部工具栏中的"音频"按钮 ，再点击"音乐"按钮 ，进入音乐素材库，如图 8-53 所示。

03 向左拖动界面上方的音乐类型区域，选择"治愈"类型，如图 8-54 所示。

04 在音乐列表中，选择一首合适的背景音乐，点击"使用"按钮，如图 8-55 所示，将音乐添加到视频项目中。

图 8-53 图 8-54 图 8-55

05 将时间轴定位至视频素材的结束位置，选中音乐素材，点击"分割"按钮，如图 8-56 所示。

06 将音乐素材一分为二后，选中时间轴后方多余的音乐素材，点击"删除"按钮将其删除，使剩余的音乐素材的时长与视频素材的时长保持一致，如图 8-57 所示。

图 8-56 图 8-57

07 将时间轴定位至视频素材的起始位置，选中音乐素材，在下方功能列表中点击"淡化"按钮，将"淡入时长"调整为 1.5s，"淡出时长"调整为 2s，如图 8-58 所示，完成后点击"确认"按钮。至此，为背景音乐添加淡化效果的操作就全部完成了。

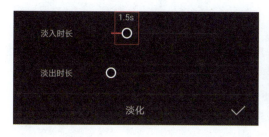 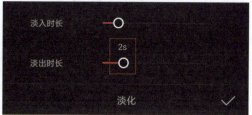

图 8-58

8.4.3 复制音频

在视频项目中添加了音频素材后，选中音频素材，在下方功能列表中点击"复制"按钮，原音频素材的后方将出现一段同样的音频素材，复制的音频素材的起始位置紧贴原音频素材的结束位置，如图 8-59 所示。

8.4.4 音频降噪处理

在户外收录的音频素材，由于受到环境的影响，可能录入不少噪声，导致视频质量下降。如果遇到这种情况，在视频后期处理时可以对音频素材进行降噪处理。降噪不同于静音，降噪是将素材中的噪声降到最低，而静音是将素材的原声完全关闭。

在选中素材的情况下，在"剪辑"的二级功能列表中点击"降噪"按钮，如图 8-60 所示。

图 8-59　　　　　　　图 8-60

此时，将会出现"降噪开关"，点击该开关，界面中央将出现降噪提示弹窗，待系统完成降噪工作后，开关自动变为开启状态，如图 8-61 所示。

图 8-61

8.4.5 音频变速处理

声音的变速处理在很多视频编辑 App 中都能实现，操作的方法与视频片段的变速处理基本相同，不同之处在于不同软件的声音变速处理会有些许差异。例如，在使用抖音 App 时，是通过在拍摄界面中选择不同的拍摄速度，来实现视频和声音的同时变速，如图 8-62 所示；而使用剪映 App 时，音频的变速处理与视频的变速处理方式相同。

在剪映 App 中选中音频素材，点击下方的"变速"按钮，通过左、右拖动变速滑块，即可对声音进行变速处理，音频的变速范围为 0.2x~4x，如图 8-63 所示。

图 8-62

图 8-63

8.4.6 音频变声处理

看过游戏直播的人应该知道，许多平台主播为了提高直播人气，会使用变声软件在游戏中进行变声。对原声进行变声处理，在一定程度上可以强化人物情绪，针对一些恶搞、幽默类的短视频，又能很好地放大这类视频的特点。

视频的变声处理通常是通过一些自带声音处理功能的 App 实现的，例如，使用剪映 App 处理一段语音素材时，在"剪辑"的二级功能列表中点击"变声"按钮，如图 8-64 所示，可以在打开的声音效果列表中选择"大叔""萝莉"等变声效果，如图 8-65 所示。

> **技巧与提示：**
> 除了上述方法，还可以通过对语音素材进行变速处理，从而实现变声效果。因为，在对语音素材进行提速时，音调会产生一定的变化。

图 8-64

图 8-65

8.4.7 踩点功能

"踩点"对于制作音乐"卡点"视频来说是一项非常实用和方便的功能。在视频项目中添加了音乐素材后,选中音乐素材,在"音频"的二级功能列表中点击"踩点"按钮 ,并激活"自动踩点"功能,在音乐素材的下方将出现若干个节拍点,如图 8-66 所示,节拍点往往对应着音频波形的高峰点,节奏越欢快的音乐,节拍点越密集。

图 8-66

需要注意的是,如果音频是通过"导入音乐"的方式添加到视频项目中的,剪映 App 将不支持使用"自动踩点"功能,这时就需要根据踩点的原则,自行找到音频波形的高峰点,通过点击"添加点"按钮,手动为音频添加节拍点,如图 8-67 所示。

图 8-67

如果音频的高峰点过于密集,可以用双指向左、右方向滑动,将音频素材拉长,如图 8-68 所示,

209

这样便于观察高峰点所处的具体位置。如果添加的节拍点有误，可以将时间轴移至错误的节拍点的上方，点击"删除点"按钮，将该节拍点删除，如图 8-69 所示。

图 8-68

图 8-69

8.5 综合实战——制作音乐"卡点"短视频

喜欢音乐的人一定知道在抖音短视频平台上比较流行音乐"卡点"短视频，这类短视频具有很强的节奏感，画面往往能配合着音乐的节奏进行变化，整个视频看起来非常酷炫、个性。本节将以剪映 App 为例，讲解制作音乐"卡点"短视频的操作方法。

01 打开剪映 App，在主功能界面中点击"开始创作"按钮 +，进入素材添加界面，依次选择相关素材中的"视频素材 1.mp4"至"视频素材 9.mp4"文件，如图 8-70 所示，点击"添加"按钮，将素材导入视频项目中。

02 点击第 1 段视频素材与第 2 段视频素材之间的"转场"按钮 |，并选择"运镜转场"中的"拉远"特效效果，将转场时长调整为 0.3s，并点击"应用到全部"按钮，如图 8-71 所示，完成后点击"确认"按钮 ✓。

03 点击底部工具栏中的"音频"按钮 ♪，再点击"音乐"按钮 ♫，进入音乐素材库，选择"卡点"音乐类型，如图 8-72 所示。

04 在音乐列表中选择一首合适的"卡点"音乐，点击"使用"按钮，如图 8-73 所示，将音乐添加到视频项目中。

图 8-70

第 8 章 短视频音频应用

图 8-71

图 8-72

图 8-73

05 选中音乐素材，点击"踩点"按钮，如图 8-74 所示。

06 激活"自动踩点"功能，并选择"踩节拍Ⅰ"选项，如图 8-75 所示，完成后点击"确认"按钮。

图 8-74

图 8-75

07 将时间轴定位至第 1 个节拍点所在的位置，选中第 1 段视频素材，如图 8-76 所示。向左拖动视频素材的右侧滑块，将第 1 段视频素材的结束位置与第 1 个节拍点对齐，如图 8-77 所示。

图 8-76

图 8-77

08 按照步骤 07 的方法，对"视频素材 2.mp4"~"视频素材 8.mp4"进行同样的处理，并将"视频素材 9.mp4"的结束位置与音乐素材的结束位置对齐，如图 8-78 所示。

211

图 8-78

09 至此，音乐"卡点"短视频就制作完成了，点击右上角的"导出"按钮，可将视频保存至本地相册。本案例最终的视频效果如图 8-79 和图 8-80 所示。

图 8-79

图 8-80

8.6 本章小结

本章详细介绍了短视频中音频的各项应用操作。在 8.1 节内容中，分析了 3 点选取短视频音乐的实用技巧，其中，音乐使用版权是短视频创作者最应重视的一点；在 8.2 节内容中，介绍了利用剪映App 为视频添加背景音乐及音效的相关操作，这部分的操作比较简单，可以根据相应的内容及实战案例进行练习，以确保快速掌握；8.3 节主要介绍了为短视频进行配音的相关知识，不仅介绍了配音时的注意事项，还介绍了 3 种配音的途径，供大家学习和借鉴；8.4 节主要介绍了音频素材的一些基本处理方法，这部分内容较为基础，大家可以通过后续的实战操作进一步掌握这部分技能。

9.1 选择短视频的发布渠道

每个短视频平台及其受众都有各自的属性及特点,发布渠道的选择则是维护、获取精准流量和用户的重要途径,因此,选择什么样的渠道决定了短视频的打开方式是否正确。

目前,短视频渠道大致可以分为以下几种,未来是否会有新的种类产生,现在还不得而知,但创作者一定要学会有侧重点地进行运营,找到最适合自身作品的短视频渠道。

9.1.1 在线视频渠道

在线视频渠道通常是通过搜索关键词和创作者推荐来获得相关视频的播放量的,如搜狐视频、优酷视频、爱奇艺、腾讯视频和哔哩哔哩弹幕网等平台的人为主观因素对视频播放量的影响是非常大的。如果想让视频的播放量有显著的提升,最重要的就是获得一个很好的推荐位置。例如,一些微电影在这些视频平台上线之后,会在各个渠道进行广告推广,甚至购买视频网站的首页广告位,以此来获取潜在的观看用户。

9.1.2 资讯客户端渠道

资讯客户端渠道大多数是通过平台的推荐算法来获得视频播放量的,如今日头条、天天快报、一点资讯、网易新闻客户端、UC 浏览器等,都是利用推荐算法机制将视频打上多个标签,并推荐给对应的观众群体。目前,这种推荐机制被应用到了很多平台上,这也被认为是未来的趋势。

"今日头条"作为老牌的资讯客户渠道,它的收益方式主要是平台分成、平台广告收益、观众打赏收益、问答奖励、千人万元计划和自营广告。这里需要注意的是,"今日头条"在"新手期"阶段只有少量的头条广告收益。如果想得到平台分成,就一定要度过"新手期"。观众打赏、千人万元计划则是要得到内容"原创"标签,拥有"原创"标签的内容可以开启"观众打赏"功能,从中可以获得额外的收益,并且有"原创"标签的内容还可以获得更多的广告收入,如图 9-1 所示为个人视频收益示意图。

第 9 章

短视频的分享及推广

短视频创作及运营类的人才,可能会是近年来新媒体公司最为需要的。如今,许多小企业和个人团队纷纷进军网络短视频行业,想要在这个大环境下分一杯羹。但是短视频的盈利之路并不简单,在完成短视频的拍摄和剪辑工作后,不仅要筛选平台进行发布,还要通过运营团队去分享和推广,才能收获更多的播放量和关注度。

图 9-1

9.1.3 社交平台

社交平台可以分为微信、微博、QQ 这三大类。社交平台是大部分网友社交的工具，在这些平台上，可以结识更多志同道合的朋友。因此，社交渠道是各路人马的必争之地，作为短视频的重要渠道之一，它更像是一个堡垒、一个基地，是连接粉丝、连接广告主、连接商务合作的通道。

以前微博基本上是没有收益的，但如今微博渠道的收益方式变化很大，随着微博的不断革新，目前该平台的收益方式主要为广告收益、微博打赏和微博问答这 3 种。

- ◆ 广告收益：只要满足个人认证用户（如图 9-2 所示）、持续产出固定领域内容和 10 条视频微博的前提条件，就可以开通微博自媒体广告收益。
- ◆ 微博打赏：如果之前是微博自媒体用户，官方会私信该用户进行测试开发；如果想要自行开通，就需要先给微博自媒体发送私信申请。
- ◆ 微博问答：微博问答的开通需要去任务中心申请加入"帮帮团"，之后才可以开通这个功能，且微博账号需要加 V 才可以进行。

图 9-2

9.1.4 短视频渠道

从 2014 年开始，很多人已经意识到短视频比直播更有发展前景，越来越多的短视频平台开始出现在大众视野。秒拍 App 在 2014 年 7 月 28 日全面升级上线了 4.0 版本；美图秀秀出品的美拍 App 也于 2014 年上线，仅用了 9 个月就突破了一亿用户。此外，还有最早可以在移动端进行视频制作的小影 App，以及主打资讯类短视频的梨视频 App、从今日头条拆分出来的西瓜视频 App，360 上线的快视频 App 等。相信短视频渠道的纷争还会持续很长时间，这也会是短视频创作者的最佳机会。

以美拍这一渠道为例，它主要的分成模式为粉丝打赏，在这个平台上，可以通过渠道内积累的粉丝进行变现。此外，美拍支持用户在内容创作时插入淘宝链接，这对于电商变现也发挥着至关重要的作用。

多种短视频渠道的涌现不能说明短视频是一个趋势，真正可以验证这个观点正确性的是垂直渠道的出现。目前，冲在最前面的是电商平台，例如，淘宝、天猫、拼多多等，主要是通过短视频帮助用户更全面地了解商品，从而促进商品的买卖行为。

快手、抖音、微视等平台的出现，让今日头条、搜狐视频等平台备感压力，无论是视频内容还是平台，算法都具有一定的差异，然而面对同样庞大的流量池，各位短视频创作者也有必要做出一些尝试。例如，快手与抖音火山版，随着这两个平台再次放出补贴政策，以及更加年轻化的产品，引来无数视频创作者的参与，各位创作者也应当抓住这波机会入驻，并及时开展运营工作。

9.2 如何获得更多推荐机会

被短视频平台推荐的关键性指标有：转发、评论、点赞、完播率、停留时长、停留轨迹、账号活跃度、粉丝数等。接下来就围绕几个重点指标进行详细讲解，以帮助各位运营者获取更多的推荐机会。

9.2.1 社交圈转发

社交圈转发主要建立在用户的喜好基础上，想要收获更多的播放量，就需要动用自己的人脉关系去转发，这是抖音推荐机制中的一个核心点。

平时可以加入一些相关的微信群，多在群内进行互动，短视频作品发布后，及时分享到这些社交群中，或者创建抖音互助群，群中的人发布了新内容，相互分享、点赞，实现互利共赢。

9.2.2 完播率

一个短视频的长度通常在 15 秒左右，如果观者没看完就"滑"走了，系统就会认为这个视频不太受观者喜爱。在内容策划阶段，视频的选材尽量直奔主题，利用"亮点在最后"之类的话术可以更加吸引粉丝，让观者将视频从头到尾看完，提升视频的完播率。

9.2.3 评论与点赞

评论和点赞也是推荐机制中重要的评判项之一，创作者可以从标题文案中下功夫，引导用户进行评论。方法有很多，例如用问答的方式、用较有争议的标题，或是投票式标题等。

另外，要在评论区中制造亮点，适当制造一些"神评论"和"神回复"，如图 9-3 所示为抖音用户"四川观察"的某个视频作品的评论，评论区的讨论非常热烈，能引发共鸣的"神评论"收获了大量点赞。如果视频创作者发布的视频足够好，吸引了很多人为其点赞，点赞的人越多，抖音后台就会把创作者的视频推送给更多的观众。

图 9-3

9.2.4 活跃度与粉丝数量

活跃度和粉丝数量是推荐机制中相辅相成的两大要素。视频账号需要保持一定的活跃度，不要求每天都要进行内容更新，但需要保持一定的更新频率，如图 9-4 所示为哔哩哔哩弹幕网用户"谜一样的剪辑师"主页作品展示，通过作品发布时间不难发现，创作者会定期发布新的视频。账号保持一定的活跃度，持续输出优质的内容，才会吸引更多的人关注。活跃度越高、粉丝数越多，账号的权重自然也很高。总体来说，保持更新是一个需要视频创作者长期坚持的过程。

图 9-4

9.2.5 停留时长

大部分观众看到一段有意思的视频，会习惯性地进入视频创作者的主页，翻看该创作者的其他作品。这一操作大幅增加了观众的停留时长，这也会被系统记录下来，作为一个评判标准。

对于账号的定位，一定要保持在垂直的同一类型之中，例如，运营一个情节故事类短视频账号，就要一直更新这类视频的内容，这样才能保证系统对此账号的属性有所了解，也能将视频推送给更为精准的用户群体。

9.3 哪些内容更容易吸引观众

短视频的表达直截了当，能够在短短十几秒内传递出许多关键信息，十分契合当下人们的碎片化阅读习惯，能在最短的时间内让人了解更多信息。下面将讲解短视频创作时需要把握的关键点，以帮助大家创作出更吸引观众的内容。

9.3.1 紧贴热点

结合当下热点是视频取材最直接、有效的方式。对于广大视频创作者来说，内容要紧贴时事热点，同时要正面、中肯地对时事热点进行评述。紧贴热点制作的短视频中一定要提出犀利的观点和可以让大部分人接受的建议，让更多人以全新的形式和眼光去关注时事热点，这样的内容才会被大众所认可。

9.3.2 保留个人特色

很多人喜欢借鉴别人的短视频内容，更有甚者照搬、照抄转化为自己的作品发布，这样的做法是不可行的。他人的短视频往往自带特色，翻拍后很多视频就失去了原有的特色，变得不伦不类。

如今短视频的类型多种多样，想要在同类型中脱颖而出，就不能不去寻求新的题材，试着将传统与新兴的技术相结合，从而产出可以让观众想深入探究的视频内容，这样的视频不枯燥，有较高的辨识度，才能让人眼前一亮。

以制作美食类短视频为例，如图9-5所示为哔哩哔哩弹幕网用户"日食记"主页中的部分作品展示，视频创作者借鉴了一些同类型短视频创作者的做法，并融合了自己富有特色的讲解与拍摄手法，把视频内容做得尽善尽美。

图 9-5

9.3.3 技术特效

传统的技术特效长视频的制作过程较为复杂,不仅需要利用计算机剪辑视频,还需要制作视频特效,这类视频门槛较高,需要专业的技术、熟悉工作配置的特效师。同时,这类视频的受众范围较窄,基本上是某个影视作品或游戏产品的消费群体才会观看,很难做到受众迁移。此外,其消费链路长,需要较高成本的发布渠道,并且单一的消费场景,只能集中于某个游戏或者影视领域,单向不可交互。

上述的几点要求,对于特效初学者及大部分特效爱好者而言难度较大。但是,由于大家习惯性地在互联网消遣娱乐,且传播性强、容易消费、容易创作、互动性强的短视频新媒体行业发展迅速,相较于传统特效视频,如今的特效类短视频门槛较低,同时对技术的依赖程度较低,较普通的工作配置即可实现,使受众范围变得更广,各类短视频平台给视频及特效师带来了较高的曝光度。除此之外,特效短视频消费链路更短,从设计到发布的周期变短,无额外的渠道成本,同时具备多元的消费与商业化场景,同样的特效可以应用于不同的视频内容上,如图9-6所示。

图 9-6

举例说明,如图9-7所示为哔哩哔哩弹幕网用户"特效小哥 studio"主页中的部分作品展示,该用户的作品主要为搞笑、猎奇的短视频,结合创作者自制的特效,无形之中让人在观看视频的过程中收获快乐。

图 9-7

9.3.4 产生情感共鸣

在本书的第1章中,提到了抖音视频用户"末那大叔"将亲身经历融入视频作品中,由浅入深、

由小及大，情绪层层递进，抓住了不少人的痛点，引发观众强烈的情感共鸣，给予支持与信任。

9.4 如何实现短视频变现

互联网时代从 QQ、微博、微信等各大自媒体平台过渡到如今的短视频新媒体平台，短视频凭借其产品特性，成功捕捉到了大众的注意力，聚集了大量的流量。在短视频热潮的背后，除了"看热闹"，大家更应该积极入局短视频创作，抓住时机，利用短视频实现变现。

9.4.1 平台补贴计划

今日头条、抖音、西瓜视频和大鱼号等短视频平台，近年来不断发布巨额的补贴政策，视频创作者只需要在这些平台上发布原创视频，就能获得不错的收益。下面介绍一些平台补贴计划。

1. 今日头条的千人万元计划

今日头条的千人万元计划，是今日头条平台确保至少 1000 个头部账号创作者单月至少获得 1 万元的保底收入而推出的补贴策略。该计划主要从百亿流量包、个性化 IP 打造和多元变现方式这三方面着手，助力优质创作者获得更多收益。

2. 西瓜视频的 10 亿元补贴

今日头条在千人万元计划之后，又拿出 10 亿元补贴视频创作者。短视频创作者在今日头条旗下的西瓜视频发布短视频，即可通过阅读量获得广告收益。

3. 腾讯微视的创作激励

腾讯 2018 年耗资近 30 亿元，重金打造微视短视频，很多视频创作者在业余时间，拍个小视频并将其发布在微视平台上，只要有效播放量超过一万，就能保证单个视频作品拥有近千元的收入。

4. 大鱼号的升级奖金激励

阿里大文娱旗下内容创作服务平台大鱼号的"大鱼奖金"，每月多达 2000 名视频创作者得到创作奖金，单人额度最高超过 30000 元，已领先于行业内同类内容创作服务平台。

9.4.2 渠道分成

对于原创内容的团队或个人来说，在初期阶段，渠道分成是最直接的收入和变现来源，渠道分成分为 3 类，分别为推荐渠道、视频渠道和粉丝渠道。

根据不同平台的分成规则，渠道分成的方式也不一样，例如今日头条，过了"新手期"阶段就可以得到平台分成；一点资讯，想要获得分成需要向官方申请；爱奇艺，向官方邮箱申请，就可以获得分成。因此，视频创作者可以率先从渠道分成着手，利用这个较为简单的变现方式，从中获取收益。

9.4.3 广告合作

当短视频创作者有了一定的播放量和粉丝量时,可以考虑拍摄广告类视频或在视频中进行产品植入,赚取更多的视频收益。广告变现对于创作者来说也是一个比较普遍的变现方式,大致可以分为以下 4 类。

1. 冠名广告

冠名广告是指在节目名前加上赞助商或者广告主名称进行品牌宣传、扩大品牌影响的广告形式,这类广告一般金额较大,劣势在于容易引起观众反感。例如,平时在看一些综艺节目时,节目开始前,主持人会介绍本节目由哪些品牌冠名播出,这其实就是一种常见的冠名广告形式。

2. 贴片广告

贴片广告是随着短视频的播放加贴的一种专门制作的广告,一般出现在片头或片尾,这种广告到达率较高,但是相较于其他广告形式,片方的收入会低一些。这类广告的出现,会让观者感觉有些突兀,与短视频的内容或许有些不相关,可能会给人带去较差的观看体验。

3. 植入广告

植入式广告是将某品牌商品置入短视频情节中,让观者不知不觉中熟悉或重复记忆这一商品或服务。这种广告不像前两种广告那么生硬,以相对自然的方式将广告放在视频内容中,观者的接受度相对较高。

4. 品牌广告

品牌广告是融合了上述三者的一种广告形式。在抖音短视频平台上,拥有上万粉丝的头部视频用户可以轻松接到这类广告,百万粉丝级达人,单条视频的广告费用为 5 万元起步。

9.4.4 粉丝变现

"粉丝经济"想必大家并不陌生,无论什么行业都希望粉丝给他们带来持久性收益,实现快速变现。如果一个视频创作者目前已经获得十万数量的粉丝,完全可以去尝试这种变现方式,对粉丝进行精准营销,通过粉丝为团队或个人带来收益。

9.4.5 电商变现

电商变现,是指通过视频创作者发布的短视频,为一些店铺或产品进行推广营销,从而获得一部分盈利。这些店铺可以是自营电商,也可以淘宝客的形式进行,甚至是以自我 IP 形象去宣传,获得相应的收益。

1. 自营电商

自营电商符合自我品牌诉求和消费者所需要的采购标准,引入、管理和销售各类品牌的商品,以众多可靠品牌为支撑点,凸显出自身品牌的可靠性。自营电商的优点是为自身的精准用户提供商品,盈利也相对会多一些。

2. 淘宝客

淘宝客是以成交计费的推广模式来实现变现的，只要从淘宝客推广专区获取商品代码，任何买家都可以通过淘宝客的个人网站、微博或者发出的商品链接进入淘宝卖家店铺，购买成功后即可得到由卖家支付的佣金，赚取差价。这类变现方式相对来说简单一些，适合一些小团队或个人创作者。

3. IP 形象打造

把短视频中某个比较鲜活、突出的形象打造成一个 IP，以这样的形式吸引一定数量的粉丝，会在粉丝之间产生一定的"明星效应"。

打造 IP 形象的优势是为了日后开拓一系列变现途径，例如利用 IP 去开直播，可以在直播间中放上商品链接，推广并销售商品，还可以做出 IP 周边产品进行售卖，或者举行一些线下活动进行推广变现。

9.4.6 知识付费

知识付费是指优质的内容产出之后，可以变成服务或者产品，例如得到 App 中的专栏，用户可以进行付费订阅；微店做精品类图文电商，将自己的知识写成书进行售卖等。

知识付费诞生以来，在出版、教育和媒体行业所带来的融合效应已开始显现。目前，最流行的就是把短视频和知识付费结合在一起，通过短视频的形式，让用户解答自己专业领域内的问题，从而通过自己的知识得到变现，新增知识的附加价值。

9.4.7 版权变现

版权变现是指通过对有版权的内容进行他人授权而获得相关收益，就像一些畅销小说，把版权授权甚至转让，他人可以购买该小说的版权来拍电影、拍电视剧。对于较为成熟的短视频团队，当短视频作品拥有了一定的影响力时，可以进行进一步的版权盈利规划。

9.5 本章小结

本章主要介绍了短视频的各种推广及变现方式。作为短视频的创作者和运营者，平时一定要在网上多查阅最新的短视频相关资讯，以展开进一步的了解与探索。同时，要随时关注各平台的政策变化，及时做出调整和转变，才能在短视频领域长久发展。

10.1 实战——世界读书日宣传短视频

书籍是培植智慧的工具，通过读书不仅可以掌握知识，还能丰富自身的人生阅历。本节将利用剪映 App 中的文本朗读功能，结合变速和转场功能，为世界读书日制作一段宣传短视频。在制作本例视频前，可以事先构思并编辑好相关的宣传文案，文案需句式整齐，字数不必太多，且还需在音乐平台上复制好一段节奏舒缓的轻音乐的链接，以便在制作视频的过程中通过链接下载并使用该音乐。

10.1.1 添加变速效果和转场效果

01 打开剪映 App，在主界面中点击"开始创作"按钮 ➕，进入素材添加界面，依次选择相关素材中的"视频素材 1.mp4"~"视频素材 10.mp4"，点击"添加"按钮，如图 10-1 所示，将 10 个视频素材片段添加到视频项目中。

图 10-1

02 进入视频编辑界面，选中第 1 段视频素材，点击"变速"按钮 ◎，如图 10-2 所示。

03 点击"曲线变速"按钮 ∿，打开列表后，选择"蒙太奇"选项，如图 10-3 所示，完成后点击"确认"按钮 ✓。

第 10 章

短视频制作实例

本章将结合前几章所学的短视频编辑方法及技巧，利用剪映 App 来制作 4 个当下比较热门且实用的短视频案例，包括世界读书日宣传短视频、城市夜景风光延时短视频、电商宣传短视频和拜年短视频。

04 按照上述方法，分别对剩下的 9 段视频素材进行相同的变速处理，完成操作后的素材情况如图 10-4 所示。

图 10-2

05 点击第 1 段和第 2 段视频素材之间的"转场"按钮，打开转场列表，选择"基础转场"中的"闪白"转场效果，将转场时长调整为 0.5s，并点击"应用到全部"按钮，如图 10-5 所示，将该转场效果应用到所有的视频片段之间，完成后点击"确认"按钮。

图 10-3

图 10-4

图 10-5

10.1.2 调整视频背景

01 将时间轴定位至视频素材的起始位置，点击底部工具栏中的"比例"按钮，然后选择 9:16 选项，如图 10-6 和图 10-7 所示。

图 10-6

图 10-7

02 返回上一级功能列表，点击底部工具栏中的"背景"按钮，如图 10-8 所示。

03 点击"画布样式"按钮，如图 10-9 所示，选择如图 10-10 所示的画布样式。

图 10-8　　　　　　　　图 10-9

04 点击"应用到全部"按钮，为其余 9 段视频素材添加相同的画布样式。

05 将时间轴定位至"视频素材 10.mp4"（即第 10 段视频素材）的上方，点击底部工具栏中的"背景"按钮▨，再点击"画布模糊"按钮◌，选择如图 10-11 所示的模糊样式，完成后点击"确认"按钮✓。

图 10-10　　　　　　　　图 10-11

10.1.3　添加字幕

01 将时间轴定位至如图 10-12 所示的位置，点击底部工具栏中的"文字"按钮T，如图 10-13 所示。

02 在"文字"二级功能列表中，点击"新建文本"按钮A+，如图 10-14 所示。

03 在文本框中输入文本"阅读"字样，如图 10-15 所示。

04 点击"样式"按钮，选择"毛笔体"字体，并选择白底黑边文字样式，如图 10-16 所示，完成后点击"确

认"按钮 。

图 10-12

图 10-13

图 10-14　　　　　　　　　图 10-15　　　　　　　　图 10-16

05 选中文字素材，向右下角拖动"调整大小"按钮，将文字适度放大，如图 10-17 所示。

06 在不改变大小的情况下，向下拖动字幕，将其移至视频画面的下方，如图 10-18 和图 10-19 所示。

07 按照上述方法，为剩余的 9 段视频素材分别添加相关字幕。

08 将时间轴定位至"视频素材 10.mp4"的起始位置，点击底部工具栏中的"文字"按钮，在"文字"二级功能列表中点击"新建文本"按钮，在本文输入框中输入如图 10-20 所示的文字内容。

09 点击"花字"按钮，在打开的列表中选择如图 10-21 所示的花字样式，完成后点击"确认"按钮。

图 10-17

图 10-18　　　　　　　　　图 10-19

图 10-20　　　　　　　　　图 10-21

10 选中第 1 段文字素材，点击"文本朗读"按钮，如图 10-22 所示。

11 待系统自动识别完成后，文本朗读音频将自动出现在主轨视频素材的下方，如图 10-23 所示。

图 10-22

图 10-23

12 再次选中第 1 段文字素材，向左拖动文字素材右侧的滑块，缩短文字素材的时长，使文字素材的时长与音频素材的时长保持一致，如图 10-24 所示。

13 采用同样的方法，对剩余的文字素材进行文本识别，生成相应的文本朗读音频，并对所有的字幕素材和文本朗读音频进行整理优化，完成效果如图 10-25 所示。

图 10-24

图 10-25

10.1.4 添加背景音乐

01 将时间轴定位至视频素材的起始位置，点击底部工具栏中的"音频"按钮，如图 10-26 所示。

02 在"音频"二级功能列表中，点击"音乐"按钮，如图 10-27 所示。

03 在"添加音乐"界面中，选择"导入音乐"选项，如图 10-28 所示。

04 将提前复制好的轻音乐链接粘贴至音乐链接文本框中，然后点击"音乐下载"按钮，音乐将出现在链接文本框的下方，如图 10-29 所示。

图 10-26

图 10-27

图 10-28

图 10-29

> **技巧与提示：**
> 除了可以自由使用剪映音乐素材库中的音乐，还可以根据自己的喜好，提前在其他音乐平台中选定音乐，并自行复制音乐的链接，后期粘贴到剪映 App 中使用即可。

05 点击"使用"按钮，将音乐素材添加至视频项目中，如图 10-30 和图 10-31 所示。

06 将时间轴定位至视频素材的结束位置，选中音乐素材，点击"分割"按钮，如图 10-32 所示。

07 将音乐素材分为两段后，选择如图 10-33 所示的音乐素材，点击"删除"按钮，将多余部分删除，使音乐素材尾部与视频素材尾部保持一致，如图 10-34 所示。

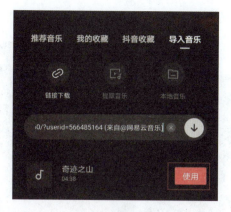

图 10-30　　　　　　　　　图 10-31

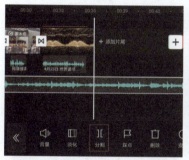 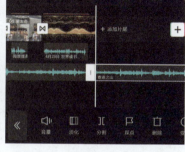 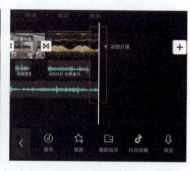

图 10-32　　　　　　　图 10-33　　　　　　　图 10-34

10.1.5　添加滤镜效果

01 将时间轴定位至视频素材的起始位置,点击底部工具栏中的"滤镜"按钮 ,如图 10-35 所示。

02 在滤镜列表中,选择"清透"滤镜效果,并将滤镜强度调整为 70,如图 10-36 所示。

图 10-35　　　　　　　　　　　　图 10-36

03 选中滤镜素材,向右拖动滤镜素材右侧的滑块 ,如图 10-37 所示。

04 延长滤镜素材的时长,使滤镜素材的时长与视频素材的时长保持一致,如图 10-38 所示。

05 完成上述操作后,点击编辑界面右上角的"导出"按钮,在视频导出界面中,设置"分辨率"为

2K/4K,设置"帧率"为60,如图10-39所示,点击下方的"导出"按钮,将视频保存至本地相册。

图10-37　　　　　　　　　图10-38　　　　　　　　　图10-39

至此,世界读书日宣传短视频就制作完成了,最终视频效果如图10-40~图10-42所示。

图10-40　　　　　　　　　图10-41　　　　　　　　　图10-42

10.2　实战——城市夜景风光延时短视频

　　延时拍摄又称为"定时摄影"或"延时摄影",是一种特殊的摄影手法。常见的效果有使用慢速快门拍摄的夜景车流,使灯光和车流呈现出光线拉丝效果,这样拍摄出来的画面兼具动感与艺术感。本节将主要利用剪映App中的音乐踩点、动画、特效及转场等功能,制作一段炫酷的城市夜景风光延时短视频。

10.2.1 添加背景音乐

01 打开剪映 App，在主界面中点击"开始创作"按钮 +，进入素材添加界面，依次选择相关素材中的"视频素材 1.mp4"~"视频素材 15.mp4"，点击"添加"按钮，如图 10-43 所示，将 15 个视频素材片段添加到视频项目中。

02 将时间轴定位至视频素材的起始位置，点击底部工具栏中的"音频"按钮 ，如图 10-44 所示。

图 10-43

图 10-44

03 在"音频"二级功能列表中，点击"音乐"按钮，如图 10-45 所示。

图 10-45

04 在"添加音乐"界面中，选择"我的收藏"选项，如图 10-46 所示。

05 点击"使用"按钮，将收藏的音乐添加至视频项目中，如图 10-47 和图 10-48 所示。

图 10-46　　　　　　　　图 10-47　　　　　　　　图 10-48

> **技巧与提示：**
> 　　上述操作中的背景音乐需要提前在抖音平台中查找并收藏，之后即可在剪映 App 中进行调用。需要注意的是，需要在剪映 App 中登录抖音账号，才能收藏音乐。

10.2.2 对音乐设置"踩点"

01 选中音乐素材，点击"踩点"按钮 ▭ ，如图 10-49 所示。

02 进入踩点界面后，点击激活"自动踩点"按钮，并选择"踩节拍Ⅱ"选项，如图 10-50 所示，完成后点击"确认"按钮 ✓ 。

图 10-49　　　　　　　　　　　　图 10-50

第 10 章　短视频制作实例

03 将时间轴定位至第 15 个节拍点所处的位置，选中音乐素材，点击"分割"按钮 ，如图 10-51 所示。

04 将音乐素材分为两段后，选择如图 10-52 所示的音乐素材部分，点击"删除"按钮 ，将多余的部分删除，如图 10-53 所示。

图 10-51　　　　　　　　　图 10-52　　　　　　　　　图 10-53

10.2.3　调整视频时长

01 在轨道区域中，双指向左右方向拉伸，将轨道区域放大，便于观察节奏点的所处位置，如图 10-54 所示。

02 将时间轴定位至第 1 个节拍点所处的位置，并选中第 1 段视频素材，向左拖动视频素材右侧的滑块 ，缩短视频素材的时长，如图 10-55 所示。

03 采用上述同样的方法，对剩余的 14 段视频素材进行同样的处理（使视频素材与节奏点对应），并使视频的整体时长与音乐素材的时长保持一致，如图 10-56 所示。

图 10-54　　　　　　　　　图 10-55　　　　　　　　　图 10-56

10.2.4　添加转场效果

01 点击第 1 段和第 2 段视频素材之间的"转场"按钮 ，打开列表后，选择"特效转场"中的"色差故障"转场效果，并将转场时长调整为 0.1s，如图 10-57 所示。

02 点击"应用到全部"按钮，将该转场特效应用到每个视频片段之间，如图 10-58 所示，完成后点击"确认"按钮 。

图 10-57

图 10-58

10.2.5 添加动画效果

01 将时间轴定位至视频素材的起始位置，点击底部工具栏中的"剪辑"按钮，进入二级功能列表后，点击"动画"按钮，如图 10-59 所示。

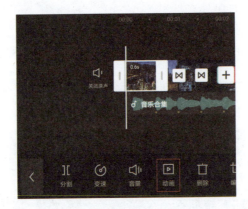
图 10-59

02 点击"入场动画"按钮，选择"渐显"动画效果，并将动画时长调整为 0.1s，如图 10-60 所示，完成后点击"确认"按钮。

03 将时间轴定位至视频素材的结束位置，点击底部工具栏"剪辑"按钮，进入二级功能列表后，点击"动画"按钮。点击"出场动画"按钮，选择列表中的"渐隐"动画效果，并将动画时长调整为 0.1s，如图 10-61 所示，完成后点击"确认"按钮。

图 10-60

图 10-61

10.2.6 添加特效效果

01 将时间轴定位至视频素材的起始位置，点击底部工具栏中的"特效"按钮 ，再点击"新增特效"按钮，选择"梦幻"中的"星火"特效，如图10-62所示，完成后点击"确认"按钮 。

02 选中特效素材，向右拖动特效素材的右侧滑块 ，如图10-63所示。

图 10-62

图 10-63

03 延长特效素材的时长，使特效素材的时长与视频素材的时长保持一致，如图10-64所示。

04 完成上述操作后，点击编辑界面右上角的"导出"按钮，在视频导出界面中，设置"分辨率"为2K/4K，设置"帧率"为60，如图10-65所示，点击下方的"导出"按钮，将视频保存至本地相册。

图 10-64

图 10-65

至此，城市夜景风光延时短视频就制作完成了，最终的视频效果如图 10-66 和图 10-67 所示。

图 10-66

图 10-67

10.3 实战——电商宣传短视频

电商宣传短视频作为新兴的营销宣传渠道，可以帮助消费者快速了解商业营销活动，直接、有效地省去了许多烦琐的宣传工作步骤，节省了许多线下宣传的时间，是当下许多企业或团队常用的一类宣传手法。本节将结合音乐"踩点"功能，以及动感贴纸和文字的应用，制作一款电商宣传短视频。在制作本例视频前，可以在网络上搜集相关的电商宣传活动文案，以节省后期视频制作的时间。

10.3.1 添加背景音乐

01 打开剪映 App，在主界面中点击"开始创作"按钮 ➕，进入素材添加界面，依次选择相关素材中的"图片素材 1.jpg"～"图片素材 37.jpg"，点击"添加"按钮，如图 10-68 所示。将 37 张图片素材添加到视频项目中。

02 将时间轴定位至视频素材的起始位置,点击底部工具栏中的"音频"按钮♪,如图 10-69 所示。

03 在"音频"二级功能列表中,点击"音乐"按钮♪,如图 10-70 所示。

图 10-68

图 10-69

图 10-70

04 在"添加音乐"界面中,选择"导入音乐"选项,然后点击"本地音乐"按钮,如图 10-71 所示。

05 将相关素材中的"音频素材.mp3"导入剪映 App,点击"使用"按钮,将音乐添加到视频项目中,如图 10-72 和图 10-73 所示。

图 10-71

图 10-72

图 10-73

10.3.2 对音乐设置"踩点"

01 选中音频素材,点击"踩点"按钮 ,如图 10-74 所示。

02 进入踩点界面后,点击"添加点"按钮,如图 10-75 所示。

图 10-74

图 10-75

03 双指向左、右方向拉伸,将轨道区域放大,在音频高峰点位置手动添加节拍点,如图 10-76 所示,完成后点击"确认"按钮 。

04 音频的节拍点全部添加完成,效果如图 10-77 所示。

图 10-76

图 10-77

10.3.3 调整视频时长

01 双指向左、右方向拉伸,将轨道区域放大,便于观察节奏点所处位置,如图 10-78 所示。

02 将时间轴定位至第 1 个节拍点所处的位置,选中第 1 段图片素材,向左拖动素材右侧的滑块 ,缩短图片素材的时长,如图 10-79 所示。

图 10-78

03 按照上述方法,对"图片素材2.jpg"~"图片素材37.jpg"进行同样的操作处理,使素材与节奏点一一对应,如图10-80所示。

图10-79

图10-80

10.3.4 添加视频片尾

01 将时间轴定位至如图10-81所示的位置,点击"添加素材"按钮 + ,如图10-82所示。

02 在素材库的"黑白场"列表中选择白色场景,点击"添加"按钮,如图10-83所示,将其添加到视频项目中。

图10-81

图10-82

图10-83

03 选中白场素材,向右拖动素材右侧的滑块▯,延长白场素材的时长,使其与音频素材的时长保持一致,如图10-84所示。

图 10-84

10.3.5 添加贴纸

01 双指向左、右方向拉伸,将轨道区域放大,如图10-85所示。

02 点击底部工具栏中的"添加贴纸"按钮◐,在❀贴纸中选择一款贴纸,如图10-86所示,完成后点击"确认"按钮✓。

03 选中贴纸素材,将贴纸移至视频画面的中心位置,如图10-87所示。

图 10-85

图 10-86 图 10-87

04 将时间轴定位至第1个节拍点所处的位置,选中贴纸素材,向左拖动贴纸素材右侧的滑块▯,缩短贴

纸素材的时长，如图 10-88 所示。

05 按照上述方法，在部分图片素材中添加其他类型的贴纸，如图 10-89 所示。

图 10-88

图 10-89

10.3.6 添加字幕

01 将时间轴定位至第 1 张图片素材的起始位置，点击底部工具栏中的"文字"按钮，如图 10-90 所示。

02 在"文字"二级功能列表中，点击"新建文本"按钮，如图 10-91 所示。

图 10-90

图 10-91

03 在文本框中输入"品牌节抢购来袭"字样，如图 10-92 所示。

04 点击"样式"按钮，选择"俪金黑"字体，并选择蓝底黑边文字样式，如图 10-93 所示，完成后点击"确认"按钮。

05 将时间轴定位至第 1 个节拍点所处的位置，选中第 1 段文字素材，向左拖动文字素材右侧的滑块，缩短文字素材的时长，如图 10-94 所示。

06 再次选中第 1 段文字素材，向右下角拖动"调整大小"按钮，将该字幕适度放大，如图 10-95 所示。

07 按照上述方法，在"图片素材 1.jpg"~"图片素材 32.jpg"和片尾部分添加其他样式的字幕，如图 10-96 所示。

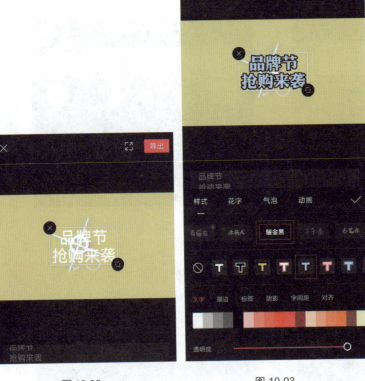
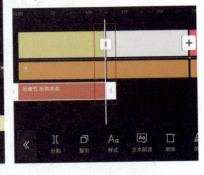

图 10-92　　　　　图 10-93　　　　　图 10-94

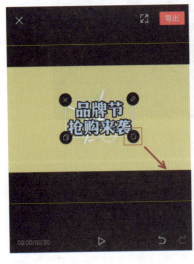
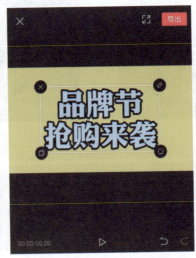

图 10-95　　　　　图 10-96

10.3.7　为字幕和贴纸添加动画效果

01 选中第 1 段字幕素材，点击"动画"按钮，如图 10-97 所示。

02 选择"入场动画"中的"开幕"动画效果,并将动画时长调为0.1s,如图10-98所示,完成后点击"确认"按钮✓。

图 10-97

图 10-98

03 采用与上述同样的方法,继续为其他字幕素材添加动画效果,如图10-99所示。

04 选中第1段贴纸素材,点击"动画"按钮◎,如图10-100所示。

图 10-99

图 10-100

05 选择"入场动画"中的"渐显"动画效果,并将动画时长调为0.1s,如图10-101所示,完成后点击"确认"按钮✓。

图 10-101

06 按照步骤03和步骤04中的方法,为所有贴纸素材添加动画效果,如图10-102所示。

07 完成上述操作后,点击编辑界面右上角的"导出"按钮,在视频导出界面中,设置"分辨率"为2K/4K,设置"帧率"为60,如图10-103所示,点击下方的"导出"按钮,将视频保存至本地相册。

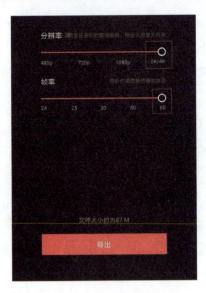

图 10-102　　　　　　图 10-103

至此，电商宣传短视频就制作完成了，最终视频效果如图 10-104 和图 10-105 所示。

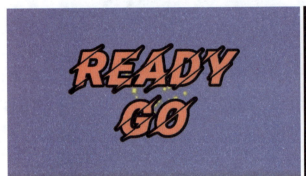
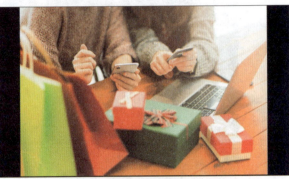

图 10-104　　　　　　图 10-105

10.4　实战——新春拜年短视频

从最初的电话拜年、短信拜年，到如今的短视频拜年，科技的发展潜移默化地影响着中国春节的传统习俗。在春节，"拜个抖音年"俨然成了新潮流，亲自拍上一段祝福视频，并利用金元宝、中国结、烟花等春节元素丰富视频画面，这种极具创意的拜年方式，广受人们喜爱。本节将结合转场、动态特效及花字的应用，制作一段与众不同的新春拜年短视频。

10.4.1　调整视频音量

01 打开剪映 App，在主界面中点击"开始创作"按钮 ，进入素材添加界面，选择"视频素材 1.mp4"和"视频素材 2.mp4"，点击"添加"按钮，如图 10-106 所示，将视频素材添加到视频项目中。

02 选中第 1 段视频素材，点击"音量"按钮 ，如图 10-107 所示。

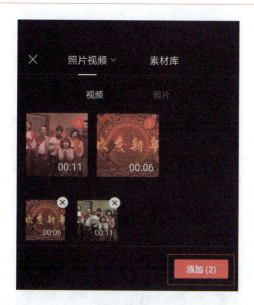
图 10-106

图 10-107

03 向左拖动音量滑块，将音量调为 50，如图 10-108 所示，完成后点击"确认"按钮✓。

04 选择第 2 段视频素材，点击"音量"按钮◁ⅼ，向右拖动音量滑块，将音量调为 200，如图 10-109 所示，完成后点击"确认"按钮✓。

图 10-108

图 10-109

10.4.2 调整视频背景

01 将时间轴定位至视频素材的起始位置，点击底部工具栏中的"比例"按钮▢，在列表中选择 9:16 选项，如图 10-110 和图 10-111 所示。

02 返回上一级功能列表，点击底部工具栏中的"背景"按钮▨，如图 10-112 所示。

03 点击"画布模糊"按钮◊，如图 10-113 所示，打开列表后，选择如图 10-114 所示的模糊样式。

图 10-110

图 10-111

图 10-112

图 10-113

04 点击"应用到全部"按钮，将该画布模糊样式同时应用到第 2 段视频素材中，如图 10-115 所示，完成后点击"确认"按钮☑。

图 10-114

图 10-115

10.4.3 添加转场效果和动画效果

01 点击第 1 段和第 2 段视频素材之间的"转场"按钮⬜，打开列表后，选择"基础转场"中的"眨眼"转场效果，并将转场时长调整为 0.5s，如图 10-116 所示，完成后点击"确认"按钮☑。

02 将时间轴定位至视频素材的起始位置,点击底部工具栏中的"剪辑"按钮,进入二级功能列表后,点击"动画"按钮,如图 10-117 所示。

图 10-116

图 10-117

03 点击"入场动画"按钮,选择"向下甩入"动画效果,并将动画时长调为 1.0s,如图 10-118 所示,完成后点击"确认"按钮。

04 将时间轴定位至视频素材的结束位置,点击底部工具栏中的"剪辑"按钮,进入二级功能列表后,点击"动画"按钮。点击"出场动画"按钮,选择"渐隐"动画效果,并将动画时长调为 0.5s,如图 10-119 所示,完成后点击"确认"按钮。

图 10-118　　　　　　　　　　图 10-119

10.4.4　添加背景音乐

01 将时间轴定位至转场按钮所处的位置,如图 10-120 所示,点击底部工具栏中的"音频"按钮,如图 10-121 所示。

图 10-120

图 10-121

02 在"音频"二级功能列表中,点击"音乐"按钮 ,如图10-122所示。

03 在"添加音乐"界面中,选择"导入音乐"选项,如图10-123所示。

图10-122　　　　　　　　　　　　　图10-123

04 将提前复制好的新春音乐链接粘贴至音乐链接文本框中,点击"音乐下载"按钮 ,音乐将出现在链接文本框的下方,如图10-124所示。

05 点击"使用"按钮,将音乐添加到视频项目中,如图10-125和图10-126所示。

图10-124　　　　　　　　图10-125　　　　　　　图10-126

06 将时间轴定位至视频素材的结束位置,选中音乐素材,点击"分割"按钮 ,如图10-127所示。

07 将音乐素材分为两段后,选择如图10-128所示的音乐素材,点击"删除"按钮 ,将多余部分删除,如图10-129所示。

第 10 章 短视频制作实例

图 10-127

图 10-128

图 10-129

10.4.5 添加字幕

01 将时间轴定位至如图 10-130 所示的位置，点击底部工具栏中的"文字"按钮 T，如图 10-131 所示。

图 10-130

图 10-131

02 在"文字"二级功能列表中，点击"新建文本"按钮 A+，如图 10-132 所示。

图 10-132

03 在文本框中输入"祝大家新春快乐"字样，如图 10-133 所示。

04 点击"花字"按钮，选择如图 10-134 所示的花字样式，完成后点击"确认"按钮 ✓。

05 点击"动画"按钮，进入列表后选择"放大"动画效果，并将动画时长调为 0.5s，如图 10-135 所示，完成后点击"确认"按钮 ✓。

249

图 10-133

图 10-134

图 10-135

06 将时间轴定位至如图 10-136 所示的位置，选中文字素材，向左拖动文字素材的右侧滑块，使文字素材的时长与人物说话的时长统一，如图 10-137 所示。

图 10-136

图 10-137

07 选中文字素材，向下拖动字幕，将其移至视频画面的下方，如图 10-138 和图 10-139 所示。

08 按照上述同样的方法，在视频素材中人物祝福话语的位置添加相关字幕，如图 10-140 所示。

图 10-138

图 10-139

图 10-140

10.4.6 添加特效效果

01 将时间轴定位至如图 10-141 所示的位置，点击底部工具栏中的"特效"按钮 ，再点击"新增特效"按钮，选择"梦幻"中的"花火"特效，如图 10-142 所示，完成后点击"确认"按钮 。

图 10-141

图 10 142

02 选中特效素材，向右拖动特效素材的右侧滑块 ，如图 10-143 所示。

图 10-143

03 延长特效素材时长,使特效素材的时长与视频素材的时长保持一致,如图10-144所示。

04 完成上述操作后,点击编辑界面右上角的"导出"按钮,在视频导出界面中,设置"分辨率"为2K/4K,设置"帧率"为60,如图10-145所示,点击下方的"导出"按钮,将视频保存至本地相册。

图 10-144

图 10-145

至此,新春拜年短视频就制作完成了,最终视频效果如图10-146至图10-148所示。

图 10-146

图 10-147

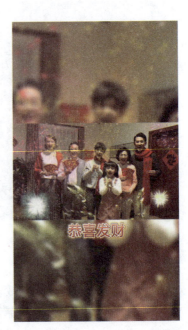

图 10-148

10.5 本章小结

在本章制作的4个视频案例中,应用到了剪映App中不同的视频编辑功能,相当于对前面章节所学的内容进行了复习,大家可以通过学习和借鉴本章这4个视频的制作方法,结合自身的创作思路,制作出其他更为优秀的短视频作品。